큐레이터 고경옥의 세상 읽기

타자들의 삶

큐 레 이 터 고 경 옥 의 세 상 읽 기

타자들의 삶

고경옥

프롤로그

어린 시절부터 그림을 잘 그린다는 칭찬에 화가가 되고 싶었다. 시골에서 나고 자라 문화적으로는 척박한 환경이었지만, 유화를 취미로 그리시는 아버지의 영향으로 일찍부터 미술을 좋아했다. 당시 공무원이셨던 아버지는 퇴근 후 종종 거실에서 파라핀 냄새를 풍기며 그림을 그리곤 하셨는데, 그런 아버지는 내가 태어날 무렵에 이미 당신의 한 달치 월급과도 맞먹는 값비싼 서양미술 화집을 산 낭만적인 분이셨다. 그런 아버지를 둔 덕에 유년 시절부터 거실 책장에 꽂혀 있는 질 좋은 미술화집을 들춰보며, 고흐, 고갱, 루오, 루소의 그림에 푹 반해버렸다.

예술을 좋아하는 아버지였지만, 내가 교사나 공무원 같은 안정적인 직업을 택하길 원하셨다. 그런 부모님의 반대에도 불구하고, 나는 삼수 끝에 미술대학에 입학했다. 대학에 들어가보니, 그림 그리는 것보다 글을 쓰고 전시를 기획하는 것에 더 흥미가 느껴져 큐레이터가 되기로 결심했다. 이후 대학원에서 현대미술이론을 공부하고, 큐레이터로 입문한 후 10여 년간 미술 현장에서 전시를 기획하며 미술과 관련된 일을 해왔다. 꿈이 이루어진 셈이다. 나는 하고 싶은 일, 좋아하는 일을 하면서 살 수 있다는 게 감사하고 행복했다.

무엇보다 전시 준비를 위해 예술가들의 작업실을 찾아 전국을 돌아다니며, 그들의 작업에 대한 이야기를 듣고 작품을 접할 때면 가슴이 뛰었다. 예술가들의 창작에 대한 열정은 전시기획자인 나를 충전시켜주었다. 그리고 전시장에서 만난 무수한 작품들이 내게 말을 건네올 때면, 전시기획자로서의 숙명을 깨달았다. 그렇다고 내가 지금까지 매번 대단한 전시를 기획

했다는 것은 아니다. 그저 내게 주어진 환경에서 성실하게 순간순간 최선을 다하며, 나와 만나게 되는 많은 예술가들의 작품을 존중하고, 그들을 진심으로 대하고자 했다. 한편으로는 보다 더 적극적으로 열심히 시간을 보냈더라면 하는 아쉬움도 남지만, 나는 내가 가진 능력과 재능으로 정말 최선을 다해서 살았다고 생각한다.

이 책은 지난 10여 년간 미술현장에서 접한 작품들과 지극히 사적인 나의 이야기들이 만난 에세이 미술비평서이다. 2017년 가을에 과로와 스트레스로 찌든 몸은 내게 쉬라는 신호를 보냈다. 급성장염으로 며칠간 입원을 했는데, 크게 앓고 나더니 도무지 몸이 회복되지 않았다. 병가로 2주간을 쉬었음에도 회복이 안 된 나로서는 고민 끝에 쉼 없이 달려온 지난 10여 년을 되돌아보며 스스로 안식년을 갖기로 했다. 그런데 막상 일을 그만두니 몸은 많이 좋아졌는데 정신은 힘겨웠다. 정신없었던 20대를 보내고, 결혼·출산·육아와 일을 병행하며 현실의 삶을 살아내느라 밀어내고 돌보지 못했던 여러 감정들이 다시 회귀하면서 참 고통스러웠다. 그런 나는 지독한 독감같이 찾아온 제2의 사춘기를 보내며, 외롭고 고독한 마음을 달래기 위해 글을 썼다. 그리고 보면 이 글은 그 억압된 것들을 해결하고자 쓴 치유의 일기이기도 하다.

대부분의 글은 '소외'라는 것을 화두로 삼았다. 다층적인 부분에서 감지되었던 불편한 내 안의 '소외'를 들여다보며, 그것들은 해체하고 언어화했다. 그러면서 나의 정체성에 대해 무수히 재검열을 시도했고, 가족과 사회, 특히나 지금까지 삶의 근간이었던 나의 신앙과 한국의 교회를 면밀히 바라보게 되었다. 너무 아프고 혼란스러웠지만, 한편으로는 의미 있는 시간이었다. 내 안의 '소외'를 해결하고자 시작된 글쓰기와 공부가 이 세상 안의 소외된 많은 다양한 사람들을 바라보게 한 계기가 된 것이다. 이 사회의 제도권에 편승하기 위해 부단히 애쓰면서 살아온 내가 뒤늦게 이 사회의 그늘에 눈을 돌리게 되었다. 또한 미술계라는 곳에서 보낸 10여 년의

시간을 되돌아볼 수 있었고, 마흔을 앞둔 시기에 인생의 중간을 정리한다는 데에서 2018년은 참 의미 있는 안식년이었다.

지난 해 너무 외롭고 허기졌던 나는 게걸스럽게 책을 읽어댔다. 그러면서 동시에 지금까지 미술현장에서 봐왔던 많은 이미지들을 기억해 내고, 또 재해석하면서 글을 써 내려갔다. 대부분이 동시대 한국현대미술작품에 관한 것이고, 개인적으로 좋아하는 해외작품도 몇몇 있다. 특히나 오랜 시간이 지났음에도 잊혀지지 않는 이미지와 당시로써는 분석하고 해석할 언어의 부재로 미처 소화하지 못했던 작품까지, 다양한 동시대 미술작품들을 책에 담았다. 나는 이 과정을 통해 한 인간으로서 보다 주체적인 삶의 태도를 지닐 수 있게 되었고, 이 시대 주변부의 다양한 타자들을 바라보는 눈이 조금씩 열렸다. 더 많은 작품들을 이 책에 담고 싶었지만, 지금까지 쓴 글을 여기서 마무리하며 나머지는 다음 버전이라는 여지를 남기기로 했다.

나는 아직도 의식의 해체와 재구성 사이를 서성이고 있다. 그래서 이 책의 글들은 지금의 나의 불안정한 혹은, 완성되지 않은 의식구조를 보여주는 것 같아 부끄럽기 짝이 없다. 어떤 글은 감정이 과잉된 것도 있고, 어떤 것은 딱 떨어지면서도, 한편으로는 나르시시즘적이면서 동시에 나이브한 다층적인 결들이 혼재한다. 개인적으로는 억압된 미해결 과제였던 여러 감정들을 언어화해서 시원하기도 하지만, 한편으로는 얄팍한 학문의 깊이를 내보이는 것 같아 마냥 부끄럽기도 한 양가적인 감정의 글들이다. 하지만 이제 여기서 글쓰기를 마무리하고, 의식의 확장 한가운데에 있는 나는 책의 출판이라는 행위를 통해 내 개인 서사의 중간지점에 잠정적인 결론(?)을 내린다.

글쓰기란 독자를 향한 책임성이 동반되는 작업이라고들 말한다. 그러나 그 무거운 이야기도 잠시 내려놓고, 이 글을 쓰면서 스스로 느꼈던 해방감을 읽는 분들과 조금이나마 공유하고자 하는 마음으로 글을 마무리하려 한다. "읽기와 쓰기는 자서전적이다"라는 자크 데리다Jacques Derrida의 말을 빌

려, 부족한 글이지만 이 글을 읽는 분들이 각자 자신이 지닌 다양한 정황 속에서 조금이나마 위로를 받고 힘이 되길 바라는 마음을 담는다.

이 글을 쓸 수 있도록 지지해주신 홍인숙 선생님과 작품의 이미지 사용을 흔쾌히 허락해주신 여러 작가님들, 부족한 글을 출판사에 소개해주신 김석원 교수님, 교정·교열로 도움 주신 양민정 선생님, 나의 소중한 친구 하정, 미숙한 나를 성장하게 하는 사랑하는 딸 루리, 출판을 허락해주신 글누림 출판사 관계자 여러분께 고마움을 전한다.

<div align="right">

2020년 2월
고경옥

</div>

목차

실존적 타자, 심리적 타자들

타자들에게 전하는 위로

여성으로 산다는 것

나는 무엇을 할 수 있을까요?

: 고영미

2018년 한국 사회는 연초부터 '미투운동Me too'으로 뜨겁게 달궈졌다. 이는 현직 검사가 뉴스에 출현해 법조계 안에서 자신이 당한 성폭력 사실을 고발하면서부터였다. 이후 차기대선후보로도 지목되던 안희정 씨가 자신의 정무비서를 성폭행했다는 의혹으로 기소되었고, 연기자 조민기 씨는 제자들을 성추행했다는 뉴스 보도 후 자살하는 등, 사회 전반에 걸쳐 권력형 성폭력의 민낯이 노출되면서 많은 이들이 충격의 도가니에 빠지게 되었다.

미투운동이 내게는 더욱 직접적으로 와닿았는데, 이유인즉슨 안면 있던 미술대학의 교수가 제자들에게 상습적인 성추행/성희롱/성폭행을 저질러 해임되었고, 다른 몇몇 교수도 해임 혹은 해임 진행 중이라는 이야기를 전해 듣고부터였다. 미술계에 만연한 성추행이 비단 오늘만의 일이 아님을 너무도 잘 알기에, 미투운동은 여러 가지 의미에서 고무적이라고 생각했다.

사회 전반에 걸친 다양한 분야들에서도 동일한 피해사례가 폭로되고 있다. 이 문제가 비단 미술계만의 것은 아니지만, 미술계라는 구조적 특수성, 그러니까 국내 화단이라는 협소한 활동 무대는 권력자,

▲ 고영미, 〈내가 할 수 있는 일〉, 한지콜라주 위에 채색, 130×162cm, 2007.

특히 '교수'라는 직업을 지닌 자들에게 신적인 권력이 작동되는 구조가 그 피해 사실을 은폐되도록 만든다. 화단에서 살아남기 위해서는 권력자에게 의존해야 하는 시스템에 자연스럽게 동화될 수밖에 없는데, 그래서 미술계 안에서 사제 간의 위계는 그 어느 곳보다 확실하다. 무엇보다도 여성이 학생의 대다수를 이루는 미술대학에서는 교수가 지닌 권력 앞에서 그것을 쥔 자, 그것을 쥐려는 자들, 혹은 그것에 욕망을 직접적으로 내비치지 않는 자들 사이에서도 '성sex'을 기반으로 한 권력형 성폭력이 다양한 방식으로 벌어지고 있다.

미술계 안에서 공부하고 많은 시간을 보내면서 직·간접적으로 권력형 성폭력의 현장을 경험했던 나로서는 이 문제를 '화단'이라는 특수화된 사회적 집단의 차원에서 생각해보게 되었다. 그간 문화예술계, 특히 미술계 안에서 이루어진 성sex과 관련된 사건은 '예술가의 기행' 혹은 '예술가의 자유로운 삶'으로 미화되곤 했다. 비근한

▲ 고영미, 〈내가, 무엇을 할 수 있을까요 II〉, 한지 위에 채색, 프라모델 오브제, 120×180cm, 2006.
▼ 고영미, 〈아름다운 풍경〉, 한지콜라주 위에 채색, 136×204cm, 2006.

예로 세계적인 현대미술가 파블로 피카소Pablo Picasso처럼 여러 남성 예술가들이 여성편력적 삶을 살았던 것에 대해 '자유로운 예술가'라는 식의 시선으로 낭만화하곤 한다. 한국의 현대미술사 안에서도 예술가를 바라보는 시선은 위와 별반 다르지 않다. 미술사에서 중요하게 거론되는 인물에게서 나타나는 일부 성적 방종에 가까운 기행에 대해서도 예술가라면 모름지기 그럴 수 있다며, 법적 테두리를 넘어선 사건도 예술의 이름으로 미화되고 허용되는 이중적인 시각을 종종 발견하게 된다.

이러한 미술계를 바라보는 사회적 인식은 절대적인 여초지역인 미술대학에서 교수라는 권력자들이 제자들을 대상으로 벌이는 다양한 권력형 성추행에 대해 그동안 묵인, 묵과하게 했을지도 모른다. 그뿐만 아니라 현재 미술대학의 학습 수요자들이 주로 여성임에 반해, 권력의 계승은 여전히 같은 남성에게로 세습(?)되는 분위기도 그에 한몫했다고 생각한다. 가해자인 교사나 교수들에 대한 사건이 공론화로 이어지지 못하고, 문화예술계 성폭력을 드러내지 못하는 데는 이처럼 폐쇄적 인맥과 남성 중심의 교수진 구성도 한몫을 하고 있다. 예술대학 학생의 80% 이상이 여성이지만 막상 교수는 대부분 남성이다. 서울 시내 예술대학 교수진은 70% 이상이 같은 학교 출신으로, 남성 중심의 학연 문화가 학내 교수 성폭력 사건 노출을 방해하는 요인으로 작용하고 있다고 볼 수 있다.[01]

한국 사회를 뜨겁게 달구었던 미투운동을 생각하며 오래전 봤던 이미지를 떠올려본다. 고영미 작가의 〈내가, 무엇을 할 수 있을까요

01 6699 press 편집부,『한국, 여성, 그래픽디자이너 11』, 2016 ; 여성가족부,『문화예술계 성폭력 피해자 지원 가이드 라인』, 2017, 11면에서 재인용.

Ⅱ, 2006〉이다. 대학과 대학원에서 동양화를 전공한 고영미는 동양
화를 시작으로 사진과 설치 등 다양한 매체를 넘나들며, 페미니즘을
기반으로 한국 사회가 안고 있는 다문화주의와 식민주의에 대한 문
제의식을 시각화했다. 내가 대학원생이었을 무렵, 홍대 앞의 한 대
안공간에서 만났던 작품 〈내가, 무엇을 할 수 있을까요Ⅱ, 2006〉은
당시의 내게 강렬한 인상을 남겼다. 동양화로 이토록 강렬한 이미지
를 만들어내고 신선한 문제의식을 지닐 수 있다는 것 자체가, 비슷
한 시기에 동양화를 전공했던 나에게는 일종의 충격으로 다가왔다.

　2018년 현재 다시 그녀의 작품 〈내가, 무엇을 할 수 있을까요Ⅱ,
2006〉을 바라본다. 그녀는 동양화의 채색 도구를 사용해 눈으로 뒤덮
인 겨울 풍경을 그렸다. 화면 중앙에는 강물이 흐르는데, 거기에는 작
게 묘사된 나체의 여인이 등장한다. 그리고 그녀를 향해 비행기 폭격
과 미사일, 탱크 등의 전쟁 도구가 집중되는 순간이 화면에 담겼다. 고
영미 작가는 폭력과 전쟁이 난무한 이 시대에 벌거벗은 여인을 그려
넣음으로써 한계를 지닌 인간이, 특히 여성이 스스로 무엇을 할 수 있
을지를 자문하고 있다.

　또 다른 그림 〈아름다운 풍경, 2006〉은 여성의 성기를 상상하게
하는 풍경이다. 화면의 주변부에는 음모를 대신해서 동양화에서 주
로 다루는 사군자四君子의 한 장르인, 난초그림을 그려 넣었다. 여성
의 자궁은 예로부터 생명수가 흐르는 낙원이자, 생명이 잉태되는 성
스러운 곳으로 상징되었다. 그런 상징적 공간 안에 전쟁의 상흔이
남은 모습을 그렸고, 강물에서는 나체의 여인이 폭포를 향해 떠내려
가고 있는 순간을 포착했다.

　"텍스트는 고정된 것이 아니다"라는 자크 데리다Jacques Derrida의
말처럼 2018년에 바라보는 고영미의 작품은 처음 접했을 때와는 다

른, 지금의 정황과 상황으로 인해 내게 새롭게 해석된다. 그녀의 두 작품 모두 넓은 의미에서 인간에게 향해지는 다층적인 폭력의 모습을 상징과 은유로써 시각화했다고 생각해볼 수 있다. 이러한 폭력은 단순한 물리적인 폭력이 될 수도 있고, 인식론적 폭력이 될 수도 있으며, 권력의 위계에 의한 폭력이 될 수도 있다. 그런 그녀의 그림이 내게는 '권력이라는 위계로 자행되는 성폭력 앞에서 무엇을 할 수 있을까'를 자문하는 저항으로 말을 건넨다.

우리는 일상의 도처에서 거대하고 다양한 얼굴을 한 권력과 마주하게 된다. 그 권력 앞에 움츠러들고 위축되어 때로는 회피하기도 하지만, 이제는 무기력하게 떠내려가기만 하는 나약한 존재가 아니라, 폭력과 억압구조에 대해서 목소리를 낼 수 있음을 말하고 싶다. 그림으로, 글로, 여타의 다양한 표현으로, 혹은 직접적인 발화로 말이다. 나와 우리 삶에 화두같이 다가온 고영미의 작품 〈내가, 무엇을 할 수 있을까요II, 2006〉에 대한 실천적 저항으로서의 답을 한다. 나도, 우리도 이제는 이야기할 수 있다고 말이다.

이숙異熟으로서의 삶
: 김주연

바로 위의 언니, 그러니까 넷째 언니와 나 사이에는 이런저런 이슈가 많았다. 어릴 때부터 오랫동안 같이 자랐으니 그도 그럴 수밖에. 어린 시절 언니는 나의 우상이자, 넘어야 할 산이었고, 성인이 되어서는 잔소리하는 엄마였으며, 지금은 함께 나이를 먹어가는 친구다. 그런 언니와 나는 성인이 되고서도 단둘이 몇 년간 살았는데, 고등학교를 졸업하고 본격적인 대학입시를 위해 서울로 유학 왔을 때부터 언니의 신혼 초기까지였다. 고향에서 함께 자란 시간을 빼고도 어쩌다 5년간을 꼬박 동거하다 보니, 남에게는 말하지 못할 인생의 그늘을 서로가 많이 공유하게 된 셈이다.

넷째 언니는 이런저런 우여곡절 끝에 지금의 형부와 오랜 연애에 마침표를 찍었다. 그 둘의 연애 시작과 결혼까지의 긴 시간을 쭉 지켜본 나로서는 사랑이 무엇인지, 그리고 결혼이 무엇인지 일찍부터 진지하게 생각하게 되었다. 언니는 어렵게 결심한 결혼에 큰 의미를 부여하고 싶어서인지, 자신의 웨딩드레스를 손수 만들겠다며 야심차게 웨딩드레스 제작 강좌에 다녔다. 언니는 우윳빛의 공단을 한가득 샀는데, 옷 만드는 게 만만치 않았는지 결국엔 다른 사람들

▲ 김주연, 〈이숙異熟 I-1〉, 천·씨앗·세수대야 7개, 의상의 길이 350cm, 2002.
▼ 김주연, 〈이숙異熟 I-2〉 천·씨앗·세수대야 7개, 의상의 길이 350cm, 2002.

처럼 웨딩드레스를 대여했다. 그렇게 남은 공단은 어찌어찌해서 내가 갖게 되었는데, 그 엄청난 원단을 선뜻 처분하지 못한 나는 여러 번 이사 다닐 때마다 그것을 계속 가지고 다녔다. 어쩌다 옷장 한편에 있던 그 공단 천을 볼 때면 막연하게 앞으로 펼쳐질 나의 결혼과 여성으로서의 삶에 대해 곰곰이 생각하게 되곤 했다.

드레스에 얽힌 다른 기억이 있다. 긴 입시를 끝으로 대학교에 입학한 2002년의 봄, 전시장에서 만난 하얀 드레스. 그것은 인사동의 프로젝트 스페이스 사루비아다방에서 열렸던 김주연 작가의 《이숙 異熟》이라는 전시회를 통해서였다. 1990년대 말 한국에는 대안공간이 처음 생기기 시작했는데, 예술의 거리인 인사동에서는 1999년에 프로젝트 스페이스 사루비아다방이 문을 열었다. '대안공간'이란 말 그대로 기존의 갤러리와 미술관과는 다른 대안적인 형태의 전시를 펼치는 곳이었다. 2011년에 창성동으로 자리를 이전하기 전까지 인사동에 있었던 프로젝트 스페이스 사루비아다방의 전시는 상업갤러리의 것과 대조적인 행보를 내놓아 미술 현장에서도 자주 회자되었다. 이런 프로젝트 스페이스 사루비아다방은 독창적인 사고와 실험정신에 바탕을 둔 예술가를 선정하며 전시를 후원함으로써 창작의 기회를 제공했고, 19년 동안 미술계의 지형을 다변화시키는 중요한 역할을 해왔다.[02]

2002년 당시 미술대학교에 입학한 새내기였던 나로서는 비좁은 계단을 통해 내려가는 지하 공간에 건물의 회색벽과 골조가 그대로 노출된 전시장의 그 생경함을 잊을 수 없다. 게다가 그 음침한 공간 중앙에 덩그러니 놓여 작은 씨앗이 자라고 있는 하얀 드레스를 마주

02 www.sarubia.org 〈프로젝트 스페이스 사루비아다방〉 홈페이지 참조.

했을 때의 문화적인 충격이란! 〈이숙異熟Ⅰ, 2002〉라는 작품은 거대한 드레스 하단에서부터 발아된 식물의 잎들이 점점 옷 전체를 잠식하고 있는 중이었다.

당시의 나에게 미술작품이란, 세련되고 멋진 화이트 큐브에 그럴듯하게 전시되어야 할 것이었다. 그런 작품이 오래된 낡은 건물의 지하, 그것도 콘크리트가 그대로 노출된 거친 공간 안에 있는 것은 너무도 뜻밖이었다. 그뿐만 아니라, 순백의 드레스에 씨앗이 심어져 발아해 자라고, 한쪽에선 죽어가는 식물의 순환과정이 그대로 재현된 모습은 참으로도 낯설었다. 어둡고 음습한 지하 공간, 그곳에 있던 드레스는 마치 여성의 자궁을 연상시키기도 했고, 발아, 생성, 소멸의 전 과정이 진행되는 모습은 마치 우리의 삶을 함축적으로 담아낸 것이 아닐까 하는 생각도 들었다.

작가 김주연은 1990년대 말부터 '이숙異熟으로서의 삶'이라는 테제로 다양한 작품을 선보였다. 하얀 드레스를 비롯해 의류에 씨앗을 심는 것에서 시작해 소파, 신문, 책 등의 오브제를 사용하며 작품의 외연을 확장했다. 그녀의 작품 제목에 붙은 '이숙異熟'이란 원래 불교의 용어로서 '각기 다르게 익는다'는 뜻으로 세상의 모든 존재의 다른 성장, 다른 방식의 성숙이라는 의미다. 독일 유학을 통해 동양철학에 눈을 뜨게 되었다는 김주연은 세상의 모든 존재가 발아하고, 성장, 소멸한다는 순환론적인 동양적 사유체계를 작품으로 담아내었다.

이러한 그녀의 작업은 동양철학이 내재된 것으로 이해함과 동시에 페미니즘과 생태학이 결합한 '에코페미니즘ecofeminism'의 관점으로도 해석해 볼 수 있다. 그간 '에코페미니즘'은 오늘의 사회를 생태주의 측면에서 바라보며, 반자본주의적·반식민주의적 입장에서

▲ 김주연, 〈존재의 가벼움 I〉 사진, 피그먼트 프린트, 144×108cm, 2016.

인간 이외의 생명에 대한 억압과 생태 위기가 인간에 대한 억압과
어떻게 연계되어 있는지를 보여주었다.[03] 그러한 맥락에서 여성에
게 상징적인 사물인 하얀 드레스에 식물의 씨앗이 자라는 김주연의
〈이숙異熟Ⅰ, 2002〉 작품은 결혼과 여성의 삶을 환기하는 동시에 많
은 생각할 거리를 던져주었다. 이때 씨앗이란 작고 연약한 것이지만
그 안에 우주를 담고 있으며, 새로운 생명이 담겨 있는 무한한 가능
성을 지닌 강인한 생명력의 원천이기도 하다.

김주연의 작품에 씨앗이 발아해서 사물에 기생하는 과정은 일상
을 다시 보게 하는 '낯섦'을 불러일으킨다. 그러니까 작품은 발아, 생
성, 소멸하는 순환적인 동양적 사유를 녹여내며, 사회로부터 억압당
한 주체로서의 젠더 문제를 바라보게 한다. 그리고 이것들이 믹스된
사물이 선사하는 '낯섦'은 익숙하게 바라봤던 우리의 삶을 새롭게
바라보게 하고 관습적 인식 체계에 균열을 낸다.

여성의 삶이란 무엇인가? 순백의 드레스를 입으며 시작되는 '결
혼', 제2의 인생 시작이라는 이 '결혼'은 여성에게 과연 어떤 의미일
까? 출산과 양육을 경험하며 더욱 더 타자화되며, 다양한 억압의 서
사를 안게 되는 여성의 삶. 많은 여성이 기존 사회시스템에 순응하
며, 어쩔 수 없이 사회와 타협하면서 무기력하게 살아간다. 하지만
이 억압의 구조 안에서도 여성들은 강인한 생명력을 품고 연대하
며, 여성과 남성 모두에게 서로가 더 많이 행복한 대안적인 삶을 꿈
꾼다. 이 세계를 파괴하고 독식하는 사나운 방식이 아니라, 식물성
의 삶이 그러하듯 작지만 강인하게 또한 포용하며 함께 존재하는 그
런 방식이다. 김주연의 '이숙異熟으로서의 삶'이 말하는 것처럼 다양

03 한국여성연구소, 『새여성학 강의』, 동녘, 2009, 378면 참조.

한 개별 삶들의 존재를 의미 있게 바라보고, 그 가치를 확장하는 세계로 말이다. 씨앗의 발아, 생성, 소멸로 삶을 은유하는 김주연 작가의 작업을 통해 과연 나는 삶의 어디쯤에 있고, 어디를 향해 가고 있으며, 다음 세대에게 무엇을 남길 것인지 거룩한 책임감에 대해 또다시 생각해본다. 순환하는 삶으로써 말이다.

아름다움을 향한 일상의 폭력들

: 데비한Debbie Han

　　연락이 뜸했던 대학원 동기 K가 어느 날 결혼 소식을 전해왔다. 당시의 나는 결혼과 육아, 일로 고통의 터널을 지나오며 10년간 많은 것들로부터 단절되어 있었다. 백업해줄 다른 지원군 없이 남편과 2교대로 어린 딸을 키우며, 직장에 나가는 것만으로도 이미 방전 직전이어서 더더욱 그랬다. 그래서인지 누구를 만날 에너지와 물리적 시간이 없었던 나는 한동안 친구들과 멀어졌다. 결혼하는 K는 나와 상황과 환경이 다르겠지만, 한국 사회에서 결혼한 여자로 산다는 것이 그리 녹록하지 않은 것을 경험한 나로서는 K의 결혼을 바라보는 시선이 그리 편하지만은 않았다. 그것은 마치 출산을 해본 엄마가 해산을 앞둔 자신의 딸을 바라보고 느끼는 애처로움 같은 것이라고나 할까? 그러면서도 적지 않은 나이에 짝을 만났으니, 제발 이전보다 더 행복하길 하는 소박한 축복을 전하고 싶었다.

　　오랜만에 만나는 대학원 동기들. 간혹 소식을 건너 듣기만 하던 그녀들을 만나니, 새삼 10여 년 전 찬란하고 풋풋했던 기억과 현재의 얼굴이 오버랩되면서 어색하기도 하고 반갑기도 했다. 다행인지 불행인지 대학원에서 함께 공부했던 이들의 상당수가 전공을 살려

▲ 데비한, 〈인식의 전쟁〉, 청자, 32개 조각, 각 33×15×16cm, 테이블 200×200×100cm, 2010.

미술계라는 비좁은 바닥에서 각기 자신의 이름을 걸고 일하고 있다. 개성도 강하고, 성실함과 실력까지 두루 겸비한 인재들이다. 그런 그녀들이 자랑스럽고, 한 인간으로서 그렇게 당당하게 살아낸 그녀들의 삶을 지지하고 싶었다. 그러던 중 결혼식장에서 만난 동기 H는 두 돌 된 딸을 키우며, 육아와 일로 고군분투하고 있었다. 마치 나의 5년 전 모습이 떠오르면서 순간 그녀의 고충이 전이되는 동시에, 그녀가 무심히 던진 한마디 "언제부턴가 오프닝에 못 가겠더라구. 요새 젊은 애들은 너무 예쁘고 그래. 나는 이런데 말이야. 주눅이 들고 우울해."가 계속 귓가에 맴돌았다.

　자의식이 강한 H의 입에서 나온 말이 참 뜻밖이라고 생각했다. 고등교육을 받고, 사회적 지위가 있는 여성도 결국엔 타인의 시선, 그러니까 남에게 어떻게 보일까에서 자유로울 수 없구나 싶어 안타

▲ 데비한, 〈좌삼미신〉, 라이트젯 프린트, 160×235cm, 2009.

까운 마음이 들었다. 그러다 그런 마음이 내 안에도 가득해서 그녀라는 거울을 통해 투사되었음을 한참 후에야 알아차렸다. 유난히도 결혼식 아침부터 옷차림과 화장에 공을 들이고, 나 못지않게 딸아이의 차림새도 평소보다 더 신경 썼던 하루를 되새겨 보면서 말이다. 그녀들에게 매력적이고, 당당한 전문직 여성의 이미지를 연출하고 싶었던 나의 마음이 들통난 것이다. 감추고 싶은 억압된 감정이 타자의 말을 통해 다시 내게로 회귀하는 순간이었다.

사회가 여성에게 부여하는 이미지와 시선에서 자유롭기란 쉽지 않을 것이다. 여성들은 특히나 상식적인 삶을 살고, 제도에 길들여

진 사회인으로 살아가기 위해 부단히 노력한다. 그러면서 어린 시절부터 자연스럽게 사회에서 만들어진 성 역할과 이미지를 학습하고, 내재화한다. 왜냐하면, 사회적 동물인 사람은 그가 속한 사회에서 요구하는 요건들에서 이탈하는 순간 낙오자, 혹은 루저 같은 아웃사이더가 될 수 있다는 불안감을 늘 안고 있기 때문이다. 그런데 이처럼 집단과 계층이 공유하는 노력이 과잉되면 이상화된 이미지, 혹은 고정된 이미지가 창출되며 사회의 문제가 되기도 한다. 특히나 여성에 대한 고정된 이미지는 많은 문제점을 낳았다.

페미니즘의 등장으로 여성들은 자신에 대해서 더 이상 보여지는 객체가 아닌, 주체로서의 삶을 인식하게 되었다. 이러한 의식의 변화는 여성에게 자연스러운 것이라고 부여된 패션과 미용 등의 '꾸밈노동'에 대해서도 반향을 일으켰다. 그러나 한편에서는 페미니즘 운동에 대한 반격으로서의 저항적 움직임이 있었는데, 이것에 대해 수잔 팔루디Susan Faludi는 1980년대 미국의 대중매체와 미디어가 페미니즘에 어떻게 반격함으로써 그 힘을 키웠는지를 1991년 그녀의 저작 『백래시』를 통해 역설하고 있다. 특히 그녀는 패션·미용 산업의 발전은 여성의 심신에 가장 사적으로 파괴적인 영향을 미쳤다고 말한다. 여성의 아름다움을 위한 성형시술이 심각한 신체적 해를 끼치고, 내적으로는 다이어트로 인한 섭식장애가 유행병처럼 번지는 데 적잖은 역할을 했다고 지적한다. 그뿐만 아니라 미용 산업은 여성들이 겪는 문제가 사회적 압력과는 무관한 순전히 개인적인 병폐일 뿐이며, 이는 개별 여성이 자신의 육체를 바꿈으로써 보편적인 기준에 몸을 맞추는 데 성공하기만 하면 치유가 가능하다는 재현을 강화함으로써 미국 1980년대의 많은 여성이 느낀 심리적 고립감을 악화

하는 데도 기여했다고 말한다.[04] 1991년이라는 시간적인 차이와 미국 사회라는 지리적인 갭에도 불구하고, 팔루디가 지적하는 내용은 2018년 한국의 상황과도 많은 유사성이 있다.

한편 여성의 신체에 관한 관심을 다양한 매체로 선보인 현대미술작가가 있다. 재미교포인 데비한은 오랫동안 '아름다움美'에 대한 관심을 작업의 주제로 삼았다. 그녀는 한국과 미국을 오가며 조각, 설치, 사진, 도예 등 다양한 장르의 경계를 넘나들며 자신만의 예술세계를 구축했는데, 특히나 이상화된 아름다움과 그 기준에 대해 '왜?'라는 질문을 던지며 새로운 메타포적 시각을 제시한다. 이러한 고정화되고 이상화된 아름다움이라는 기준에 의해 여성에게 가해지는 여러 폭력성을 고발한 작업은 많은 시사 거리를 던져준다.

2004년의 작품 〈미의 조건 I〉에서는 미인대회 심사의 한 장면에 비너스의 얼굴을 합성했다. 그것은 아름다운 여성을 뽑는다는 미명 아래 자행된 미인대회의 수영복 심사 장면을 포착한 것이다. 몸매가 드러나는 수영복이라는 옷을 입은 그녀들은 심사위원들에 의해 하나의 사물이 되고, 그들의 몸은 순위가 매겨진 후 다시 상품화되어 대중에게 재소비된다. 이러한 아름다움은 여성을 바라보는 미의 기준을 고착화시키는 동시에 재생산하는 순환구조가 된다. 특히나 한국이라는 나라에서 치러지는 미인대회임에도 그 기준은 인종과 지역에 관계없이 서양 그리스 조각상의 이상화된 아름다움에 기반을 둔다는 점을 데비한은 지적한다. 그래서 작가는 그러한 미의 기준에 대한 풍자로서 참가자의 얼굴을 비너스 조각상의 얼굴로 익명화하는 동시에 획일화했다. 말하자면 모두가 같은 기준을 동경하고, 그

04 수잔 팔루디, 황성원 역, 『백래시』, 아르떼, 2017, 325면.

것을 소비하며, 재생산하는 공범자들이라는 고발이다.

'이상화된 아름다움'에 대한 비틀기 작업은 청자 비너스 시리즈에서 한층 더 진화된 방식으로 나타난다. 2010년에 제작된 작품 〈인식의 전쟁〉을 살펴보면, 서양의 아름다움에 대한 고전인 그리스의 비너스 머리와 한국문화의 아름다움의 상징인 청자를 결합해 낯선 '비너스 청자'라는 사물을 만들어 냈다. 이때 비너스 얼굴의 입이나, 코, 눈 등의 부분이 원본과 다르게 일그러짐으로써 또 다른 낯섦을 유발한다. 그러니까 서양과 동양, 각 문화의 아름다움이라고 여겨졌던 상식과 상징을 동시에 결합하고 비틂으로써 그동안 우리가 갖고 있던 절대 진리와도 같은 아름다움에 대한 믿음이 얼마나 이상화된 것인지에 대한 '균열 내기'라는 의도가 담겨 있다.

또한 2005년부터 2010년까지 진행된 사진 작업 〈여신들_grace〉 시리즈에서도 청자작품과 비슷한 맥락을 보여준다. 사진 속에 등장하는 여인들은 서양 고전 신화 속에 등장하는 여신의 머리와 실제 한국 여인의 나체를 결합한 이미지다. 작품에서는 여성의 몸에 대한 한국인의 인식과 서양의 8등신을 추구하는 아름다움에 대한 이데올로기를 해체하고 있다. 그러니까 서구의 고전 여신들과 아시아 여성의 몸이 결합한 하이브리드 이미지를 만듦으로써 인종, 사회적 의미에 대한 쟁점을 만들어 냈다.

데비한의 작품을 바라보며, 어린 시절부터 무수히 학습되는 미의 기준, 그리고 사회가 만들어 놓은 정형화된 아름다움의 이데올로기에 갇힌 수많은 여성의 삶을 생각해본다. 인류의 오랜 역사 속에서 권력의 중심은 남성이었고, 그것도 서양 남성이 주류였다. 그러한 사회에서 남성이 취하는 여성의 아름다움은 여성에게 또 다른 권력이 되곤 했다. 그래서 그 아름다움이라는 권력을 획득하기 위해

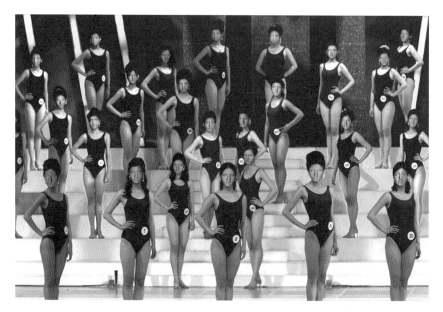

▲ 데비한, 〈미의 조건 I〉, 라이트젯 프린트, 80×120cm, 2004.

여성 스스로 자신의 몸에 성형, 다이어트 등의 자기 학대를 선택하는 사회 분위기가 형성되었다. 권력의 주가 되는 남성에게 소비되고 기생하는 여성으로서 자신의 가치를 높이기 위해 자신의 몸에 가하는 일련의 행위들 말이다. 이처럼 여성들이 자본주의의 유혹에 쉽게 빠져들 수밖에 없는 데에는 가부장제 이데올로기 안에서 신자유주의가 판을 치는 현 사회의 구조적 문제도 한몫했을 것이다.

이제는 여성 스스로 자유로워지자고 말하고 싶다. 타인에게 보여주기 위한 몸, 대상화된 몸이 아니라, 있는 그대로의 모습으로 자기 자신을 수용했으면 좋겠다. 그리고 무엇이 진짜 자기다움인지, 어떠한 것이 아름다운지에 대한 개별적인 성찰이 필요하다고 생각

한다. 이를 위해서는 나에 대한 긍정과 사랑이 제일 먼저 이루어져야 할 것이다. 나를 사랑할 수 있는 사람이 남도 사랑하고, 더 나아가 원수도 사랑할 수 있을 것이다. 'Love yourself: 너 자신을 사랑하라'라는 말처럼 많은 여성들이 타인에게서 오는 인정과 사랑에 앞서, 스스로가 자기 존재를 인정하고 어루만져 주는 성숙한 사랑이 먼저 이루어졌으면 좋겠다.

아주 친밀한 슬픈 폭력
: 방정아

강아지를 무척 좋아하는 딸아이 덕에 똘라미네 미용실을 알게 되었다. 동네 미용실인 그곳은 미용실 주인의 나이만큼 낡고, 허름하고 누추한 곳이었다. 그러나 그러한 모습이 더럽거나 불편하게 느껴지기보다는 일종의 연민으로 다가왔다. 미용 도구와 살림살이가 구분 없이 너저분하게 널려 있어 정리되지 않은 곳에 있는 잡종견 똘라미는 미용실과 너무도 잘 어울렸다. 미용실의 이름이 따로 있었지만, 똘라미가 있는 그곳은 그렇게 자연스럽게 똘라미네 미용실이 되었다. 마치 어린 시절에 키웠던 나의 똥개들이 연상되는 똘라미와 나의 엄마뻘 되는 미용실 주인에게 자연스럽게 친근감이 들었다.

등하굣길 동네 어린이들에게 그곳은 인기장소였다. 특히나 이런 저런 이유로 강아지를 키울 수 없는 아이들에게 똘라미네 미용실은 일종의 강아지 체험학습장이었다. 딸아이와 나도 같은 이유로 어린이집 하원길에 똘라미를 만나는 것이 일종의 코스가 되어버렸다. 미용실 주인은 그런 아이들의 방문과 즐거움을 즐기는 듯했다. 마치 외로움에 지친 노인이 자신을 방문해주는 사람들로 인해 행복해하는 모습처럼 말이다. 그런 미용실 원장의 외로움은 똘라미 이후에도

▲ 방정아, 〈급한 목욕〉, 캔버스에 유채, 97×145.5cm, 1994.

똘이를 비롯한 여러 잡종견과 병아리를 키우는 모습에서도 확인되
었다.

동네 주민들의 원성으로 강아지들과 병아리들이 그녀의 시골 농
장으로 보내지기 전까지, 한동안 그렇게 딸아이와 나는 빈번하게 미
용실을 드나들었다. 그러다가 한번은 미용실 원장님으로부터 파마
시술을 받은 적이 있었는데, 파마하는 긴 시간 동안 그녀의 동물 사
랑(?)으로 귀결된 자신의 모진 삶의 궤적을 전해 들었다. 넋두리 같
은 그 이야기는 그녀만의 이야기가 아닌 많은 한국 여성의 삶 같아
서 두고두고 마음에 남았다.

그녀의 이야기는 남편이 알코올 중독자라고 소개하면서부터 시

작되었다. 이따금 낮에도 술에 취한 모습으로 종종 미용실 한쪽을 지키고 있었던 남편을 보니, 남편으로 인해 숱하게 폭력에 시달렸고, 경찰이 수시로 집과 일터에 드나들었으며, 심장병이 생겨 수술도 여러 차례 하면서도 생계를 위해서 미용실을 하며 지금껏 살고 있다는 그녀의 이야기를 듣지 않아도 얼마나 고된 삶을 살아왔을지가 상상이 되고도 남았다.

남편의 상습적 폭력과 구타에서 벗어날 방법으로 이혼을 고려해 보지 않은 건 아니지만, 이혼녀라는 사회의 편견이 두려웠고, 자녀들 때문에 그럴 수 없었으며, 지금도 여전히 일상에서 남자인 남편의 노동력이 필요할 때가 종종 있기도 해서, 그래서 이렇게 산다며 묻지도 않은 이유를 계속 나열했다. 그런 그녀의 모습을 보자니 남편에 의한 폭력을 용서했다기보다 일상화된 폭력 아래 또 다른 삶을 포기, 혹은 폭력에 만성화된 것처럼 보였다. 게다가 알코올 중독자 남편이 불쌍해 마음 붙일 곳을 주기 위해서 동물을 키우며, 그를 용서하고 그의 구원을 위해 기도한다는 그녀의 말을 듣자니, 자신에게 만연한 폭력의 그림자는 외면하고, 애써 남편을 감싸고 위로하는 모습에서 왜곡된 모성과 일그러진 성녀 마리아 이미지가 떠오르는 것은 왜일까?

미디어에서 접하던 가정폭력의 민낯을 일상에서 만나게 된 것이다. 정희진 박사는 저서 『아주 친밀한 폭력』에서 가정 내에서 이루어지는 여러 폭력, 예를 들면 노인학대, 아동학대, 아내폭력같이 각기 대상이 다르기에 남편이 아내에게 행하는 폭력은 흔히 '가정폭력'이라고 통칭하기보다는 젠더에 기반을 둔 관점에서 보다 세분화된 용어로 '아내폭력'이라는 말을 사용했다. 이러한 용어는 무척 적절한 표현이라고 생각한다. 공적 공간에서의 폭력은 처벌과 감시의

대상이 되지만, 사적 공간인 가정에서 남성에 의해 이루어지는 폭력은 여성에게 있어 가정을 유지해야 한다는 미명 아래 은폐되고, 묵인과 용서가 강요되기 마련이다. 이러한 '아내폭력'의 역사는 동서양을 불문하고, 시대와 지역, 종교, 인종, 계급 등을 초월해 공통적으로 경험되었다. 18세기까지 '아내폭력'을 법적으로 규제하지 않다가 근세에 이르러 법적 테두리 안에서 일부 제한하기 시작했으며, 페미니즘 운동이 시작된 이후에서야 여성폭력의 차원에서 '아내폭력'이 1970년대부터 본격적으로 학문적 연구 대상이 되었다는 역사적 사실[05]은 많은 것을 시사한다. 가부장제 시스템 안에서 인류 역사에 자행된 '아내폭력'에 대한 연구가 반세기 정도밖에 안 된 근래의 문제의식이라는 것과 사적 공간에서의 폭력이 공적 공간의 폭력과 얼마나 다른 맥락하에서 사유되었는지를 말이다.

가정이라는 사적 공간 안에서 여성에게 가해진 폭력의 흔적을 시각화한 작품이 있다. 방정아 작가가 1990년대에 그린 두 개의 작품이다. 〈급한 목욕, 1994〉에서는 두 여인이 등장한다. 좌측에는 한 여인이 자신의 몸을 닦고 있고, 우측에는 청소하는 다른 여인이 동시에 등장한다. 청소하는 여인의 뒷모습을 통해, 그림의 장면이 이른 새벽이나 늦은 저녁같이 사람들이 없는 시간임을 유추할 수 있다. 남의 시선을 의식한 시간에 목욕하는 그녀의 몸에는 여기저기 멍 자국이 선명하다. 마치 전날, 혹은 최근에 남편으로부터 가해진 폭력의 흔적을 목욕탕이라는 때를 미는 곳에서 아픈 기억도 지우려는 듯 보인다. 작가는 가정에서 벌어지는 친밀한 폭력의 실태를 희극적으로 화면에 담아내고 있다.

05 정희진, 『아주 친밀한 폭력』, 교양인, 2016, 33~36면.

방정아의 또 다른 그림 〈집 나온 여자, 1996〉은 그녀의 작가 노트를 통해 창작 의도와 상황에 대해 유추해볼 수 있다. '화실 운영하던 시절 자주 저녁을 때우던 어느 오뎅집. 흘낏 본 그녀는 선 자리에서 무려 여섯 개나 어묵 꼬치들을 해치우고 있었다. 그렇게 그녀와 나는 어정쩡하게 선 채 저녁을 해결했다.'(방정아 작가 노트 중) 우리는 늦은 밤에 아이를 둘러업고 나온 한 여인이 어묵으로 저녁을 대신하는 이 그림에서 무엇을 상상해 볼 수 있을까? 늦은 밤에 아이를 업고 나온 그녀에게는 과연 무슨 일이 벌어졌던 것일까? 부부싸움에서 시작된 폭력의 현장에서 황급히 빠져나온 정황은 마치 휘날리는 머리카락으로, 또는 배경이 속도감 있고 거친 붓질로 마무리된 모습으로 표현되었다. 위급한 상황이 일단락된 이후에, 허기를 느끼며 허겁지겁 어묵을 먹는 여인의 모습에서 '아내폭력'의 현실을 상상해 볼 수 있다.

20여 년 전에 제작된 작품이지만, 방정아 그림이 풍자하는 한국의 현실은 지금도 크게 변하지 않았다. 사회적 지위, 학력, 나이 등의 경계 없이 사회 전반에 걸쳐 자행되는 아내폭력의 현실 말이다. 개별 여성은 전체 남성으로부터 보호를 받는 대가로 한 남성과 결혼하는데, 바로 그 남성으로부터 학대당한다는 사실은 사회도 당사자도 인정하기 힘들다.[06] 그래서 이러한 아내폭력은 수천 년 동안 '가정'이라는 사적 공간에서 아주 친밀한 사이에 가해진 폭력이었지만, 은폐되고 묵인된 일상의 폭력이었는지도 모르겠다. 그래서 아내폭력은 일탈한 행동이 아니라 가부장제 사회 안에서 하나의 규범으로 인식되었는지도 모른다.

06 정희진, 앞의 책 94면.

▲ 방정아, 〈집 나온 여자〉, 캔버스에 아크릴릭, 60.6×72.7cm, 1996.

　　자신의 고통을 위로받고자 여성들은 그들의 안식처인 종교, 이
를테면 교회에 찾아간다. 찾아간 교회에서는 "희생하고 참고 살아
라, 예수님은 십자가에 못 박히는 극심한 고통도 참아내었는데 그
정도 고통도 못 참는가, 하나님이 주신 가정을 잘 지키는 것이 하나
님의 뜻에 순종하는 것"이라는 이야기를 들으며 이중 삼중의 상처
를 받는다. 슬픈 이야기지만 미용실 주인처럼 교회에 오래 다닌 여
성들의 경우와 같이 폭력에 대한 불감증, 또는 폭력을 자신의 신앙

에 대한 '박해'로 여기며 더욱 참아내야 한다고 굳게 믿는 여성들을 쉽게 볼 수 있다.[07] 참 슬픈 한국 기독교의 현실이기도 하다.

여성에게 가해진 폭력을 묵인하며, 폭력에 대한 인식을 흐리게 하고, 여성에게 순종과 희생을 강요하는 분위기가 만연한 이 사회에 사는 나는, 우리는 과연 무엇을 어떻게 해야 할지 자문해본다. 우리뿐만 아니라, 다음 세대 어린이들이 살아갈 이 사회가 덜 아프고, 더 상식적이며, 더 공정한, 그래서 모든 여성들이 더 많이 행복했으면 하는 바람에서 말이다. 자연스러운 것이라는 것을 '탈자연화'하며 사회 도처에 균열을 내는 페미니즘은 그래서 내게는 여전히 현재진행형이다. 부정적 의미의 해체와 파괴의 균열이 아니라, 일례로 '아내폭력'에 대한 역사적 인식에서처럼 정당한 것이라고 규정될 수 없는 것을 정당하게 규정해버린 역사에 대한 '해체'로서의 페미니즘 말이다. 그러한 해체와 균열 내기를 통해 더 나은, 더 행복한, 더 평등한 사회를 만들어 갈 수 있다고 믿는다.

07 강남순, 『배움에 관하여』, 동녘, 2017. 221~223면.

엄마로 산다는 것, 여성으로 산다는 것
: 이진주

결혼을 했다. 결혼하면 다들 엄마가 되는 것이 자연스럽다고 하는데, 나에겐 그 자연스러운 것이 영 쉽지가 않았다. 이런저런 이유를 다 제쳐두고서라도 '한 번 엄마는 영원한 엄마'라는 자명한 명제가 나에겐 족쇄처럼 부담스러웠다. 나 자신 하나 데리고 사는 것도 버거운데, 또 다른 누구를 책임지고 길러야 한다는 것은 도대체 감당 안 되는 일이었기 때문이었다. 아무리 세월이 변하고 좋아졌다 하더라도, 엄마가 되면 여전히 희생의 아이콘으로서 자신의 모든 욕구와 욕망을 내려놓아야 할 것만 같았다. 그래서 엄마 되기가 싫고 부담스러웠으며, 그 역할은 가능하면 오래도록 유예하고 싶었다.

그러다 어찌어찌해서 아이를 낳았다. 막상 엄마가 되고 보니, '무無'에서 '유有'를 창조한 내가 세상에서 그 누구보다 가치 있는 일을 해냈다는 것에 큰 성취감을 느꼈다. 타인의 도움 없이 한순간도 살 수 없는 그 작은 생명이 내게 절대적으로 의존하는 모습을 보자니, 나의 존재감이 더욱 커지는 순간이었다. 그렇게 출산과 육아를 통해 나에겐 또 다른 새로운 세상이 열렸다.

하지만 환희와 고통은 동전의 양면같이 함께 존재했다. 풀타임

▲ 이진주, 〈경계|Restraints-Boundries〉, 천에 채색, 104×117cm, 2012.

'유급 근로자워킹맘'08의 길을 선택한 나는 많은 딜레마에 빠졌다. 사

08 한국 사회에서 가정 안에서의 일과 돈을 버는 일을 동시에 하는 여성을 가리켜 '워킹맘'이라는 용어
 를 쓴다. 이것은 집안에서의 일, 즉 육아와 가사 일에 대한 여성의 노동 가치가 폄하된 시각이라고
 본다. 해서 경제적 가치로 환원되는 노동을 하는 여성을 가리켜 '워킹맘'이라는 용어 대신 '유급 근
 로자'라고 언어를 바꾸었다.

회 제도의 개선으로 이전 부모 세대보다는 살기 편해졌다고 하지만, 여전히 한국 사회에서 여성이 풀타임 '유급 근로'를 한다는 것은 아이를 키우는 '돌봄 노동'에 다른 누군가의 도움이 있어야 가능한 일이었다. 현실적으로 그것은 대개 또 다른 여성이기 마련이다. 하지만 여러 정황으로 인해 제3자의 도움 없이 남편과 둘이서 2교대로 일과 육아를 병행하는 우리 부부는 참 힘든 시간을 보냈다. 남편의 많은 도움이 있었지만, 여전히 육아와 가사의 상당량이 나의 몫이었기에 유급 노동을 하는 여성들의 고통이 동어반복적으로 나에게도 고스란히 겹쳐졌다.

아이의 분리불안이 한창이던 시기, 아침마다 나와 떨어지기 싫어하며 처절하게 우는 아이를 두고 출근할 때면 과연 이렇게까지 하면서 살아야 하는가 하며 심한 자괴감이 밀려왔다. 그래서 일을 그만둘까 생각했다가도 막상 내 이름이 사라지고 누구의 엄마로만 사는 것은 도저히 감당할 수 없는 노릇이었다. 이러지도 저러지도 못하는 분열적인 자아 사이를 수도 없이 오가면서, 일도 육아도 잘해야 한다는 '슈퍼우먼 콤플렉스Superwoman complex'에 몇 년간 시달렸더니, 몸은 피로와 스트레스가 누적되어 그야말로 '번아웃Burnout syndrome'[09] 되었다.

아이가 있는 풀타임 유급 근로자로 지내면서 여러 고충이 있었지만 가장 견디기 힘든 것은 '좋은 엄마' 혹은 '완벽한 엄마' 노릇을 강요하는 한국 사회의 분위기였다. 예를 들면 모유 수유가 좋으니

09 미국의 정신분석의사 허버트 프뤼덴버그Herbert Freudenberger가 처음 사용한 심리학 용어로 탈진 증후군, 소진消盡 증후군이라고 불린다. 어떤 일을 몰두하다가 신체적 정신적 스트레스가 계속 쌓여 무기력증이나 심한 불안감과 자기혐오, 분노, 의욕상실 등에 빠지는 증상을 말한다. 크리스티나 베른트, 『번아웃』, 시공사, 2014 참고.

최소한 돌 때, 가능하면 두 돌이 될 때까지 먹여야 한다는 둥, 만 3세까지는 무슨 일이 있더라도 엄마가 아이를 꼭 키워야 아이가 정서적으로 안정적이라는 둥, 아이의 이상행동에는 그 엄마에게 문제가 있다는 둥, 자녀의 좋은 대학 진학은 엄마의 정보력이라는 둥, 육아를 온통 엄마에게만 돌리는 불편한 이야기들이었다. 여러 현실적 제약 앞에 나약한 인간으로서 한없이 작아져 있었는데, 출산과 양육의 책임을 여성에게만 돌리는 이런 '모성 신화'의 현대판 버전을 듣고 있자니 일도 육아도 제대로 못하는 내가 영 못마땅하고 죄책감만 들었다. 그리고 일터를 버리고 안락한(?) 집안으로 귀환해야 할 것만 같았다.

그러나 이런 '슈퍼우먼 콤플렉스'에 대한 이야기가 근자의 이슈가 아님에 조금의 위안을 얻었다. 20여 년 전 1991년에 영국의 작가 메이브 하란Maeve Haran은 소설『세상은 내게 모든 것을 가지라 한다Having it all』를 통해 여성이 직업과 가정을 동시에 가짐으로써 직면하게 되는 다양한 문제를 이야기했는데, 발간 즉시 17개국에서 14개 언어로 번역되면서 세계적으로 큰 반향을 일으켰다.[10] 남성은 경제의 주체로, 여성은 육아와 가사의 책임자로 양분화된 사회적 인식 가운데, 여성에게 육아와 가사의 일 이외에 다른 직업이 더해지면서 그 책임이 이중으로 가중되는 시스템적 문제를 지적한 것이다. 이처럼 여성이 결혼과 더불어 직면하는 어려움은 한 개인의 것이라기보다 사회 전체의 구조적인 문제임을 깨닫게 되었다. 이것을 온몸으로 확인한 나로서는 이 문제에 대해 어떻게 반응하고 해결해야 할 것인

10 강남순,『페미니즘과 기독교』, 동녘, 183면 참고. 메이브 하란의 소설은 한국에서도 1992년에 바로 번역되었고, 원작을 바탕으로 1993년도에는 한국에서 드라마로 만들어졌다.

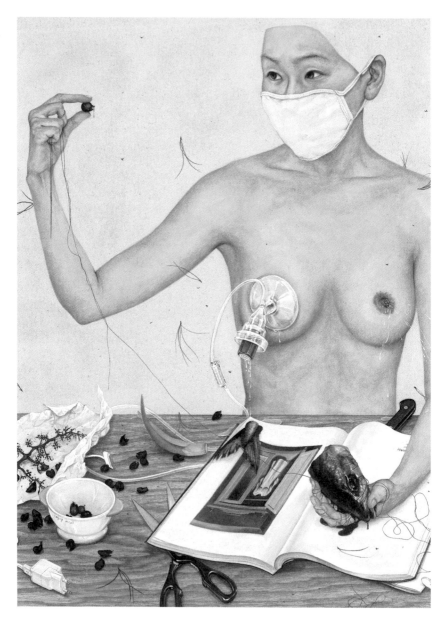

▲ 이진주, 〈경계Restraints-Boundries〉 부분 이미지.

가에 대해 더 깊은 고민에 빠졌다.

두 아이를 낳고 기르면서 꾸준히 작업을 선보였던 이진주 작가의 그림은 나의 개인적 경험과 겹치면서 깊이 공감되었다. 부부가 같은 분야에 종사하다 보면 여성이 남편을 위해 자신의 것을 포기하고 육아와 살림을 맡게 되는 경우가 많다. 미술계의 부부 작가들도 대다수 어려운 경제적 여건 때문에, 여성 작가들이 남편의 뒷바라지하느라 자신의 작품창작을 그만두는 경우를 많이 봐왔다. 그래서 개인적으로 이진주 커플을 바라보며, 한쪽의 희생이 아니라 고군분투하면서 함께 성장해 가는 모습에 마음속으로 늘 응원을 보냈다.

이진주 작가는 전통 동양화의 재료를 통해 개인의 무의식과 의식에 남겨진 기억을 해체하며 초현실주의적인 화면을 만들어낸다. 이때 아크릴물감이나 유화가 아닌 동양화 재료를 이용해 뛰어난 사실적 묘사를 하는 그녀의 그리기 방식은 내게 흥미로운 지점이다. 그녀의 그림은 다양한 알레고리[11]적 충동이 화면 안에 가득하지만, 정작 작가 자신은 작품이 의미하는 바에 대해서 보는 자들의 몫으로 그 가능성을 열어둔다. 다시 말해 그녀는 작가의 의도와는 별개로 보는 이들의 주관적 해석을 유도하며, 작품의 외연을 확장하였다. 이러한 포스트 모던적 감상이 가능한 그녀의 작품은 해석의 여지를 남겨두기에 많은 이들에게 말랑말랑하게 다가오는지도 모르겠다.

11 알레고리allegory는 우의寓意, 풍유諷諭의 뜻으로 다른 것을 말한다는 의미의 그리스어 '알레고리아 allegoria'에서 유래된 말로 추상적, 금기적, 종교적인 개념이나 사상을 비유적이고 구체적인 형상을 통해 암시하는 표현 방식을 말한다. 알레고리는 모더니즘 미술이 문학적인 내용을 배제하고 형식주의적으로 전개됨으로써 작품에서 사라졌으나 형상과 이야기 그리고 역사성을 회복한 포스트모더니즘 미술에서 다시 중요한 요소로 탄생되었다. 월간미술 엮음, 『세계 미술용어 사전』, 월간미술, 2002, 308~309면.

개인적으로 이진주 작가의 〈경계Restraints-Boundries, 2012〉는 특별히 기억에 남는 작품이다. 두뇌가 지워진 채 마스크를 쓴 여인이 가슴에 유축기를 달고, 한 손엔 도막 난 생선을 또 다른 한 손엔 실과 포도를 쥐고 있다. 테이블 위에는 초현실주의 화가 르네 마그리트René Magritte의 화집과 여러 사물이 어지럽게 흩어져 있다. 이 그림이 표현하는 다분히 주관적이고 모호할 수 있는 정황이 나에겐 너무도 익숙한 일상으로 다가왔다.

대부분의 한국 여성들은 출산 후 산후조리원에 간다. 산후조리원에서 2주간을 보낸 나로서는 그곳이 마치 '모유 수유 학습장' 같다는 인상을 받았다. 출산 후 가슴에서 모유가 나오는 것이 자연스러운 일이라는 것을 익히 알고 있었지만, 그것을 처음 경험하면서 느꼈던 당혹스러움이란 말로 표현하기가 어려운 것이었다. 거기에 더해 산후조리원에서 별안간 깔때기를 달고 집단으로 젖을 짜는 여성들의 모습에서 젖소가 연상되는 것이 나만의 착각일까? 나는 산후조리원에서 그곳이 출산 후 여성이 몸을 회복하러 가는 곳이라는 통념 이외에도, 모유 수유가 아이에게 좋다는 사회적 관습을 학습하고, 자신의 가슴을 유축기에 주저 없이 들이대며 모성을 경쟁하는 낯선 곳임을 깨닫게 되었다. 이진주의 그림 〈경계, 2012〉를 보면서 과거 산후조리원에서의 추억, 혹은 수유를 위해 지속해서 유축기를 사용했던 나를 떠올렸다. 모유 수유를 경험한 여성만이 느끼는 그 당혹스러움, 낯섦, 그러면서도 충만함(?)의 체험을 말이다.

그림 속의 여성은 착유기를 달고 모유를 생산하며, 마스크를 씀으로써 대화가 일시적으로 불가능하고, 머리가 지워져서 생각을 할 수도 없는 모습이다. 이러한 인물은 마치 출산 후 '돌봄 노동'이라는 역할을 수행하면서 겪게 되는 여성들의 일련의 상황을 대변하는 것

같다. 24시간 아이를 돌보면서, 대화하는 것과 생각하는 것이 불가능했던 고립의 시간과 체험을 말이다. 그러면서도 일상의 다양한 사물들이 르네 마그리트René Magritte의 화집 위에 포개져 있는 모습은 마치 엄마와 예술가 사이에서 혼란스러워하면서도 어수선한 일상을 지내고 있는 작가 자신의 자화상이자, 동시에 일과 육아라는 경계를 오가는 수많은 여성의 자화상 같았다. 작품의 제목 '경계'가 단서를 주듯이, 자신을 둘러싼 여러 정황의 경계를 넘나들면서도 여전히 고민하고 살아내는 리얼한 삶의 한 단면처럼 말이다.

여성을 향한 뿌리 깊은 두 가지 이중적인 이미지에 대해 생각해본다. 성적 대상으로서의 여성과 출산과 양육의 대상으로 말이다. 여성을 향해 가해지는 이러한 이분법적인 사고는 어머니라는 모성 신화까지 덧씌워져 여성을 더욱 억압하는 프레임이 되었다. 페미니즘이 외치는 구호 '여성도 사람이다'라는 말은 많은 것을 함의한다. 여성이 공적 공간에서 남성이 하는 일을 보조하기 위한 '제2류 사람'으로 존재함이 아니고, 자신만의 고유한 영역에서 자기 재능을 펼치고 살아가는 평등한 '사람'이라는 이야기다.

각개전투를 치르며 어찌어찌 그 괴로움을 견디다 보니 가혹했던 최전방에서의 '전투육아' 시기는 지나갔다. 허우적거리면서 시간을 보내고 나니 생각도 정리가 되고, 세상을 좀 더 깊게 바라볼 여유가 생겼다. 그리고 내가 겪는 고통에 대해 스스로를 자책하며, 그것을 한 개인의 탓으로 돌리는 것은 그만두었다. 올 여름 한 독서모임에서 수잔 팔루디Susan Faludi의 『백래시』를 읽으면서 여성으로 사는 삶을 나누며 깊은 위로를 얻었다. 책을 쓴 수잔 팔루디의 말처럼 "여성들의 비참함과 불행은 페미니즘 때문이 아니라, 페미니즘이 충분하지 않기 때문이다"이고, 그 책을 해제한 손희정이 "여성 노동자의

고통과 과로는 페미니즘의 실패가 아니라 신자유주의 기획의 산물이라고 보는 게 더 정확하다"[12]는 말이 깊이 공감되었다.

그렇다. 기혼여성으로서의 고통은 나 한 개인만의 문제가 아니었다. 고통을 정리하고 나니, 꺼져가던 '촛불'이 되살아났다. 내가 겪은 아픔을 그저 한 개인 스스로가 견디고 인내해야 하는 것으로 방치하는 것이 아니라, 사회적 인식의 변화를 함께 만들어내고 시스템 보완과 제도적인 뒷받침을 더해 좀 더 나은 사회를 만들어가는 것으로 말이다. 그것이 먼저 산 사람의 의무이고, 자식에게 지금보다 덜 아프고, 덜 차별받으며, 더 행복한 사회를 만들어 주고 싶은 나의 소박한 모성이다. 그런 개인적 열망 혹은 집단의 열망으로 인해 더 나은 세상, 그러니까 인간이 평등한 '유토피아'는 곧 올 것이라고 믿는다. 왜냐하면 지금 내가 이 사회에서 누리는 수많은 혜택은 먼저 살아간 이들이 '아직 시기적으로 불가능해 오지 않은 유토피아'를 꿈꾸고 노력했기에 가능했던 것임을 역사를 통해 확인할 수 있기 때문이다.

12 수잔 팔루디, 황석원 옮김, 『백래시』, 아르떼, 2018, 14면.
 미국의 수잔 팔루디가 1991년에 집필한 이 책은 당시 미국 내에서 페미니즘 운동에 대한 반격으로서 각종 미디어와 연구들이 여성을 어떻게 다루었는지를 치밀한 논리로 분석했다. 출판된 시점과 시간상으로 상당한 차이가 있음에도 페미니즘에 대한 반격으로 벌어지는 일련의 현상들이 2018년 국내 상황과 매우 흡사한 지점은 시사하는 바가 크다.

여성의 새로운 서사를 위하여

: 이피|Fi Lee

근래에 들어 페미니즘 논의가 사회의 각 분야에서 활발하게 이루어지고 있다. 미술계에서도 다양한 페미니즘 작품이 선보이고 있는데, 때마침 이피 작가의 《여—불천위제례女·不遷位祭禮》 전시가 열려 자하미술관에 찾았다. 그동안 회화와 조각, 설치 등 다양한 매체를 통해 컬러풀한 색채와 이질적인 이미지의 결합으로 하이브리드 hybrid하고 기괴한 생명체를 만들었던 이피의 작업은 이번 전시를 통해 한층 더 다채로운 작업세계를 선보였다.

이피의 작품만큼이나 전시의 제목이 흥미로웠는데, 전시 제목 《여—불천위제례女·不遷位祭禮》는 작가가 만든 신조어였다. '불천위제례不遷位祭禮'라는 말이 생소해서 자료를 찾아보니 이것은 조선 시대에 공훈이 큰 이들에게 4대 넘긴 신주를 사당에 모시고 대대로 내려가면서 제사를 지내도록 나라에서 허가한 제사를 일컫는 말이었다.[13] 그러니까 불천위제례는 일종의 나라가 인정한 집안의 제사인 셈이다. 그런데 이피 작가는 조선 시대의 '제사'라는 것이 가부장제

13 김길령, 『불천위제례』, 민속원, 2011 참고.

▲ 이피, 〈난자의 난자〉, 장지에 먹·금분·색연필·수채, 191.5×389.5cm, 2018.
▼ 이피, 〈내 몸을 바꾸기 위한 신체 진열대〉, 장지에 먹·금분·색연필·수채, 225×584×2cm, 2017.

를 강화하던 의식이자, 여성의 배제를 공고히 하는 대표적인 의례였던 것임에 착안해, '불천위제례不遷位祭禮'에 '여女'를 접목해 여성들만의 제사를 염원하는 전시를 만든 것이다. 이러한 이피의 작업은 동아시아 사회, 특히 한국에서 유교가 얼마나 여성 혐오와 차별의 공

▲ 이피, 〈모공에 슬픈 얼굴을 키우는 지네현생누대 신생대 이피세 대백과 00011_동물계, 절지동물문, 다지아문, 순각강〉,
혼합재료, 15×27×28cm, 2018.

고함에 이바지했는지를 문제시한다.

실제로 동아시아에서 유교는 여성 혐오를 공고히 하는 이데올로기였다. 특히 한국은 조선 시대에 들어 국가 통치이념으로 유교를 선택함에 따라, 가부장제의 강화와 여성 배제의 사회시스템이 강화된다. 이러한 배경과 현상에 대해 강남순 교수는 『젠더와 종교』에서 고대 중국의 음양사상이 보충적 음양론에서 우월/열등의 위계주의적 원리로 변형되고, 공자와 그의 후계자들에 섞여 남성에 대한 여성의 복종을 정당화하고 강화하는 역할을 한 '가부장적 이데올로기'로 쓰였다고 말한다. 특히 유교의 핵심 경전인 사서오경의 하나인 『시경』에 여성은 파괴적이고, 무질서를 가져오는 장본인으로 여성의 활동영역을 집안으로 제한해 결과적으로 유교의 모든 주요 의식에는 여자가 참여할 수 없고 남자에 의해서 진행되었으며, 유교적 제사는 남성의 의식인 반면에 샤머니즘 또는 미신 등은 여성의 의식으로 생각되었다고 했다.[14]

이피의 전시 제목만으로도 작가가 지향하는 작품 세계관이 여성의 차별과 배제에 저항하는 페미니즘에 기반함을 알 수 있다. 이러한 이피의 작업은 페미니즘 안의 다양한 갈래만큼이나 다층적인 스펙트럼으로 펼쳐 보인다. 먼저 이피의 회화에서는 불교의 종교화인 '탱화幀畵'를 제작하는 방식과 흡사하게 한지에 금분과 먹, 그리고 채색 안료를 재료로 사용했다. 그런데 우리는 이피의 회화에서 어떤 '낯섦uncanny'[15]과 마주하게 된다. 부처와 각종 보살 도상이 등장해야

14　강남순, 『젠더와 종교』, 동녘, 2018, 275~278면 참고.

15　정신분석학에서 프로이트는 친밀한 대상에서 느끼는 낯설고 두려운 감정이라는 개념으로 '언캐니uncanny'를 정의하며, 감춰지거나 억압된 욕망이 무의식적으로 발현, 혹은 금기시되는 소망에 대한 표출로 보았다.

할 '탱화幀畵' 안에는 '천사'를 비롯한 기괴한 인물 형상이 등장하기 때문이다. 그뿐만 아니라 탱화를 연상케 하는 분위기 안에 기독교의 3면으로 이루어진 '제단화祭壇畵, altarpiece' 형식이 나타나기도 하고, 조선 시대 민화의 한 형식인 '문자도文字圖' 같은 모습도 보인다. 한편 생경한 것들이 뒤섞인 이피의 작품들은 '힌두교'를 떠올리게도 한다. 이러한 작가의 의식과 무의식들이 날것으로 펼쳐진 드로잉 역시 금빛 회화와 흡사한 목소리를 내고 있다. 그렇다면 난해하고 복잡하며 다층적인 이미지들을 통해 작가는 무슨 이야기를 쏟아내고 있는 것일까?

미국 유학 생활에서 겪었던 차별과 배제의 경험, 귀국 후 한국 사회에서 경험한 2016년의 촛불집회, 그리고 작가 개인이 여성으로서 겪었던 무수한 폭력의 서사가 그림으로 탄생했다. 그러니까 그녀가 여성으로 살아낸 지난 삶의 다양한 억압들이 믹스되어 작가 스스로 착안한 '피미니즘 프노시즘'(앞선 개인전에서 자신의 이피의 '피'와 페미니즘feminism의 접목, '피'와 그노시즘gnosticism의 접목으로 전시 제목을 붙였다)'으로 발화되고 있다.

이러한 이피 작가의 작품세계는 전시장 2층에 전시된 조각 작품에서 더욱 흥미로운 상상력을 발휘했다. 〈현생누대 신생대 이피세 대백과〉 시리즈의 식물, 동물, 사람의 믹스된 조형물들이 그것이다. 박물관 쇼케이스에 전시된 것처럼 연출된 작은 조형물들은 다양한 생명체들이 결합하여 현란한 금빛을 발한다. 이러한 작품들은 그 이미지만큼이나 제목들이 인상적인데, 〈내 속의 나를 다 꺼내놓고 춤추는 오늘의 나〉, 〈지루한 시간의 감옥에서 붓을 갖게 된 오징어〉, 〈19명의 성인남녀를 싣고가는 거미소녀〉, 〈바다에서 올라와 사람을 임신한 채 영원히 해산하지 않은 새〉, 〈모공마다 슬픈 얼굴을 키우

▶ 이피, 〈촛불을 든 백만 개의 손을 위한 만다라 프로젝트〉, 장지에 먹·금분·색연필·수채, 190×124cm, 2017.

는 지네〉 등이 그것이다. 이 작품들에 대해 작가는 작가 노트에 '개인 삶의 단면을 의인화, 혹은 의동물화한 것으로서 일상적 시간의 진화 고비마다 살아남아 나의 감정이 되고 사유가 되며 언어가 된 형상'이라고 말한다.

가부장제 사회 안에서 갖은 차별과 억압, 폭력의 경험에 대해 시각화한 이피의 작품을 마주하니 내 개인의 서사와 오버랩되면서 깊이 공감되었다. 무엇보다 삶의 고비마다 살아남아 그것을 작품으로 승화한 이피에게 무언의 동질감과 친밀감도 느껴졌다. 이피가 스스로 여성들의 제사를 만든 것처럼 나는 여성 혐오와 폭력, 차별, 배제가 난무한 이 세상이 좀 더 공정하고 평화로우며 평등한 사회가 되길 꿈꾸며, 나만의 방식으로 그것들에 저항하고 목소리를 내고자 한다. 상대적으로 불가능해 아직 오지 않았지만, 곧 도래할 '유토피아 utopia'를 꿈꾸면서 말이다.

엄마와 김치, 여성의 노동을 생각하다
: 좌혜선

엄마를 생각하면 제일 먼저 김치가 떠오른다. 대학 자취 시절부터 시작되어 최근 몇 년 전까지 주구장창 배달되던 그 많은 김치들. 가을이면 김장으로 담근 배추김치와 무김치, 동치미, 겨울에는 잠시 소강상태를 보이다가 봄이 되면 깍두기를 비롯해 겉절이, 파김치, 고들빼기가 보내지고, 여름이면 배추 포기김치, 총각김치, 열무김치, 오이소박이, 무장아찌까지 온갖 김치들이 우리집에 왔다.

혼자 자취할 때도, 신혼 시절에도, 아이가 생겨 세 식구가 되어서도 그 김치들은 수요를 훨씬 넘는 양으로 끊임없이 배달되었다. 나의 속내를 모르는 사람들은 김치 때문에 스트레스 받는다고 말하면 복에 겨워서 그런다고들 했다. 심지어 미국에 있는 친언니는 내가 부럽다며, 한국에 살면서 엄마의 김치를 먹는 것에 감사하라고 말한다. 맞다, 고맙고 감사한 일이다. 매번 철마다 다양한 김치를, 그것도 손수 키운 것들로 담가 보내주시는 것은 참 감사한 일이다. 하지만 학교를 다닐 때도, 혼자 직장에 다닐 때도, 결혼 후 육아를 하며 풀타임으로 일해 집에서 밥을 해먹을 시간과 여력이 거의 없었던 내게 그 엄청난 양의 김치는 나를 힘겹게 하는 또 다른 일상의 스트

▲ 좌혜선, 〈부엌, 여자 #1〉, 장지에 분채채색, 130×162cm, 2009.

레스였다.

　김치가 배달되어 오면 냉장고에 넣을 자리가 없어서 먹지 못했
던 김치를 처리해야 했다. 냉장고에 방치된 김치는 누구한테 주기도
마땅치 않아 결국 음식물 쓰레기가 되어버리는 민망한 상황이 벌어
진다. 기존의 김치를 버리고, 용기를 닦아 새로 배달된 택배 상자를
풀어 김치를 정리하는 과정은 지난 10여 년을 뼈근하게 살았던 내
게 너무도 버거운 일이었다. 그뿐만 아니라 버려지는 그 김치는 내
게 죄책감까지 안겨주었다.

엄마에게 수차례 이야기했음에도 나의 의견이 무시된 채 끊임없이 보내지는 김치들. 나의 거절에도 아랑곳하지 않고 일방적으로 보내지는 김치를 볼 때마다 어느 시점부터는 일종의 분노가 치밀어 올랐다. 그런 일이 근 20년 가까이 반복되다 보니 엄마의 김치로 인해 노이로제가 생길 지경이었다. 결국 엄마로부터 주기적으로 보내지던 김치는 몇 년 전 김치냉장고가 고장이 난 후 새로 구입을 하지 않음으로써 그 배달이 멈추었다. 나의 김치 스트레스는 그렇게 종결됐다.

그 김치가 엄마의 사랑이라는 것을 안다. 하지만 지난 긴 세월 동안 표면적으론 김치가 이슈였지만, 그 이면에는 나를 전혀 배려하지 않는 엄마의 일방적인 사랑, 그러니까 나의 필요와 요구는 거절된 채 자신만의 사랑 방식을 강요하고, 정작 내가 원하는 정서적 지지와 공감에는 둔한 엄마에 대한 불만이었다. 그러다 최근 페미니즘을 다시 공부하면서, 이제야 비로소 엄마를 한 인간으로 이해하고, 그 존재를 있는 그대로 받아들일 수 있는 여유가 조금 생겼다.

도대체 나의 엄마는 왜 이토록 소통이 안 되는 것일까? 모녀간의 갈등과 내 안의 정서적인 문제를 해결하고자 나의 원가족에 대해 관심을 갖게 되었다. 일제식민지 막바지 무렵이었던 1944년에 5남매의 늦둥이 막내로 태어난 나의 엄마는 초등학교 취학 이전에 부모를 여의고, 친오빠 부부의 손에서 자랐다고 한다. 그로 인해 자신을 지지해 줄 부모가 부재했던 나의 엄마는 지방에서 나름 부유했던 아버지를 만나 결혼했지만, 연속해서 딸을 낳는 바람에 또 다른 시련이 시작되었다. 그도 그럴 것이, 당시만 하더라도 여성은 결혼 후 새로운 집에서는 온전한 가족이 아니며, 자신의 집에서도 영원히 출가외인으로 취급받는 존재로 살아가기 마련이었다. 특히나 한 동네에 아버지의 여러 형제들을 비롯해 3대가 함께 살던 그 상황은 엄마

▲ 좌혜선, 〈냉장고, 여자 #2〉, 장지에 분채채색, 116×91cm, 2010.

에게 있어 가부장제의 속박에서 더더욱 자유로울 수 없는 환경이었을 것이다. 당시만 하더라도 여성의 존재는 일생동안 남성과의 의존적 관계로 규정되었는데, 아들을 낳음으로써 비로소 가족의 일원이 되는 상황이 남성뿐 아니라 여성도 더욱 남아를 선호할 수밖에 없는 구조를 만들었다. 딸은 없어도 되지만 아들이 없는 여성은 '불완전한 존재'로 불안한 삶을 살 수밖에 없었다.[16] 어린 시절 할머니 집에 가면 줄곧 죄인처럼 조용하게 궂은 일만 하던 엄마의 뒷모습이 납득이 되었다.

어려서는 의존할 아버지를 여의고, 노년에 의지할 아들이 없어 불안했던 나의 엄마는 일생 동안 한국의 유교적 가부장제의 속박과 눌림으로 힘겨워하셨다. 하지만 엄마는 자신의 한계 상황에서 무기력하게 주저앉지만은 않았다. 아버지가 공무원이라는 안정적인 직업이 있었음에도 불구하고, 타고난 근면 성실함과 강인한 생활력의 소유자였던 엄마는 집안일과 육아를 도맡아 하면서도 동시에 다양한 돈벌이를 마다하지 않으셨다. 시기에 따라서 하숙을 치기도 했고, 많은 가축을 기르기도 했으며, 식품 제조 공장에서 일하기도 하고, 병원에서 산모들의 식사를 만들어 주기까지 참 다양한 돈벌이를 하셨다. 지방에서 나름 행정직 공무원이었던 아버지의 사회적 지위와는 걸맞지 않게 상대적으로 낮은 계층의 일을 하는 엄마가 때로는 부끄럽기도 했다. 하지만 아버지의 월급만으로는 여섯 자매들을 키울 수 없었던 현실에서 자신의 존재를 인정받고, 동시에 억압적인 현실에서 해방감을 주었을 엄마의 다양한 일들은 지금의 나와 언니, 그리고 내 동생을 만들었다. 엄마의 삶을 다시 회고해보니 나의 엄

16 강남순, 『페미니즘과 기독교』, 동녘, 2017, 324~328면.

마가 어쩔 수 없는 시대적 상황과 개인이 지닌 여러 한계에 절망하지 않고, 자신의 삶을 치열하게 살아낸 멋진 인간이었음을 재발견할 수 있었다.

아들이 부재한 것에 눌림이 있고, 공감 능력이 다소 부족했을지언정, 자식의 배움에 있어서는 최선을 다해 주셨던 엄마의 사랑을 다시 생각해본다. 그리고 엄마의 가슴에 맺힌 '김치 사연'에 대해서도 생각해본다. 대식구의 식사를 책임져야 했던 엄마는 일상의 반찬인 김치를 누구에게도 받을 수 없었던 것이 가장 사무치는 일이었다고 했다. 친정엄마가 부재했던 나의 엄마는 여섯 딸을 기르면서 매일 먹는 김치를 얻어먹을 수 없었던 현실이 가슴 깊이 상처로 남아, 자신의 딸들에게는 그런 아픔을 주고 싶지 않은 마음이었다고 했다. 정작 딸들은 엄마의 김치가 필요 없음에도, 김치를 담가 보내는 그 마음을 생각해보니 김치의 양만큼이나 당신 가슴에 맺힌 아픔의 크기가 헤아려져 가슴이 먹먹해졌다.

먹거리를 항상 염려해야만 하는 이 시대의 수많은 여성들을 생각한다. 죽을 때까지 자신뿐만 아니라 타인의 음식을 고민해야 하는 여성들의 현실에 대해서 말이다. 정도의 차이가 있겠지만 가부장제라는 프레임으로 지속된 인류의 역사 속에서 음식 만들기라는 노동에서 자유로울 수 없었던 이들은 여성임이 '자명한 진실'이다.

언젠가 전시를 기획하면 만났던 좌혜선 작가의 그림들이 생각난다. 대학에서 동양화를 전공한 그녀는 제주도에서 나고 자랐는데, 서울에 있는 대학에 진학하면서 동생들과 함께 유학 생활을 했다고 했다. 그러면서 상대적으로 어린 동생들을 위해 부모를 대신해서 요리를 자주했다고 한다. 갓 어른이 된 20대 초반의 그녀가 자신보다 어린 동생들의 도시락까지 싸면서 느꼈을 삶의 무게가 전해졌다. 먹

고 산다는 실존적인 의미보다 앞서, 육체를 유지하기 위한 물질을 만들어 내는 행위로서의 일들이 말이다. 좌혜선은 그러한 일상의 고단함을 작품의 소재로 삼아 여성과 삶이라는 주제로 다양한 작업을 선보였는데, 작품만큼이나 그녀의 작가 노트에서 여성의 삶을 바라보는 깊은 성찰에 눈을 뗄 수 없었다.

> 나는 부엌을 그린다. 그리고 여자를 그린다. 그 공간 속의, 그 여자를 그린다. 여자는 부엌에서 영원과도 같은 시간을 보낸다. 그곳은 너무 어둡기도 하고, 너무 밝기도 하다. 그녀에게 그곳은 숙명과도 같은 곳이리라.
>
> (중략)
>
> 그녀는 그곳에 있다. 그곳에서 그녀는 끝없는 시간동안 밥을 끓여댄다. 그것은 그녀의 사람들을 숨 쉬고 움직일 수 있게 한다. 그리고 '사람답게' 살게 한다. 그녀의 사람들을 그녀가 해주는 음식을 먹으며 동시에 밥 끓이는 일에서 해방된다. 입에 음식을 넣는 일에서 벗어난 가치를 추구하고, 좇고, 정상에 다다른다. 그것은 그녀를 행복하게 한다. 그리고 동시에 그것은 그녀를 옭아맨다. 소멸만을 낳는 끝없는 순환을 위해 그녀는 늘 그곳을 염두에 두어야 한다. 다른 일은 미뤄두고 다시 무언가를 끓여야 한다.
>
> 그렇게 그곳은 그녀에게 행복인 동시에 지겨움이며 사랑인 동시에 무덤이다. 아픔인 동시에 기쁨인 벗어날 수 없는 숙명이다.
>
> 나는 그곳을, 그녀를 그린다. 그렇게 삶을 그린다.
>
> —2010 좌혜선 개인전 작가노트—

〈냉장고, 여자 #2, 2010〉에는 어두컴컴한 저녁, 나체의 여인이 냉장고를 열고 우두커니 서있다. 그런 여성의 모습이 왠지 낯설지

않다. 육체라는 제한된 것에서 자유로울 수 없는 우리는 몸의 생명을 유지하기 위해 부단히 다른 무엇인가를 생이 다할 때까지 먹어야 한다. 이때 자신과 타인을 위해 무엇을 만들어야 하는지를 고민하는 그림의 주인공은 계층과 지역을 초월한 성인 여성들의 자화상이다. 아무리 맞벌이와 1인 가구가 증가하면서 외식문화가 발달했다고 하지만 여전히 가정에서 먹는 것에 대한 책임은 여성이 주가 되는 사회다. 그러니까 밥상을 차려야 하는 여성들의 일상에는 '무엇을 해 먹을까'라는 질문이 그림자같이 따라다닌다.

〈냉장고, 여자 #2〉에 요리를 위해 고민하는 모습을 그렸다면 〈부엌, 여자 #1, 2009〉에서는 부엌이라는 공간에서 요리하는 여성의 뒷모습을 그렸다. 좌혜선의 그림은 한지에 엷은 색을 겹겹이 쌓아올려 선염적인 것과 두터운 안료층을 동시에 보여주는, 다층적 층위가 존재하는 동양화 전통 채색법의 매력이 그대로 살아있다. 이러한 전통 채색화 방식은 유화나 여타의 아크릴 회화가 주는 느낌과는 다르게 한지 안에 안료가 스미고 쌓이는 식으로 나타나서 발색의 깊이감을 전해준다. 그녀의 그림에는 빛이 감도는데 이 빛은 침침하고 어두운 공간을 따뜻하게 만들어 준다. 여성들이 가족을 위해 밥을 짓고, 고된 노동의 시간을 보내는 부엌이라는 삶의 공간을 자신만의 시각으로 재해석한 그림이다. 이때 차분하게 가라앉은 화면은 작품의 주제와 조화를 이룬다.[17]

근대화와 산업화를 지나면서 사회의 일은 공적인 것과 사적인 것으로 양분되었다. 돈으로 환원되는 공적인 일에는 남성이, 가정

17 이 부분은 필자가 작성한 2012년 7월 3일부터 8월 30일까지 이랜드스페이스에서 진행된 《2012 NEW GENERATION》 전시 서문을 수정·재인용했다.

안의 것들은 사소한 것들로 치부되며 여성이 맡게 되었다. 이러한 구조가 여전히 유효한 후기 산업화 시대에 사는 우리는 그것을 당연한 것으로 여기며 산다. 그래서 가사와 육아는 전업주부이건, 유급 근로자로 사는 여성이건 그것에서 완전히 자유로울 수 없는 현실을 마주한다. 특히나 일상에서 반복적으로 빈번하게 행해지는 살림으로서의 '음식 만들기'는 가장 원초적인 욕구를 해결하는 동시에, 생명을 유지하기 위한 최소한의 것으로 반드시 행해져야 할 일이다. 음식 없이는 그 누구도 살 수 없으므로, 여성들은 그것들을 부단히 만들어내야 하는 반복적 수고로움을 견디고 산다. 그것이 누군가를 살리는 이름이라는 '살림'으로 신성시되기도 하고, 다른 한편에서는 가치평가가 절하되기도 하는 양가적인 시선 안에서 말이다.

유급 근로자로 살면서도 여성이 여전히 '살림'에 대해 전적인 책임을 다해야 하는 이 불평등한 구조가 얼마나 더 많은 세대까지 반복되어야 할까? 아직도 이 사회는 여성에게 불평등한 곳이다. 육아와 살림에 대해 당연한 것으로 혹은 자연적인 것으로 그 의무를 강요받는 것이 아니라, 한 인간으로서 여성이 그것에 대해 스스로 선택할 수 있는 자율권이 주어지는 열린 사회가 되길 간절히 희망한다. 불평등한 구조에 대해 자각하고, 암울한 현실을 견디고 버티면서, 개선을 향해 조금씩 목소리를 내다보면 '평등의 원'이 확장될 것이기 때문이다.

소수자로 산다는 것

'그들'의 사랑과 죽음

: 낸골딘Nan Goldin

성인이 되던 20살 무렵에 만난 K. 당시 그를 통해 음악, 영화, 문학 등 새로운 세계를 접하게 되었다. 세상에 큰 편견없이 말랑말랑하고 유연한 사고를 지녔던 당시의 나는 이성애자가 아니었던 그가 그리 이상하거나 불편하지 않았다. 유쾌하고 창의적이었으며, 지적 호기심이 많고 이 세상에 대해 진지하게 고민하는 그는 내게 예술가의 뮤즈 같은 '남자사람 친구'였다. 가끔 만나서 연애상담도 하고, 그림 이야기도 하고, 속 깊은 대화를 할 수 있는 그가 좋았다. 지금 생각해보면 성적 취향이 다른 이들에게 큰 편견 없이 다가갈 수 있게 해준 그가 고맙기도 하다.

또 다른 B. 그녀는 남자 같은 외모와 근육을 종종 과시하고 자랑했는데, 나의 상식으로 그저 레즈비언Lesbian인가 보다 했다. 그녀를 통해 레즈비언들만 간다는 카페에 가보기도 하고, 학교생활의 어려움도 종종 나누었다. 어느 날 그녀는 내게 자신이 트랜스젠더Transgender라고 고백했다. 그러니까 그녀는 자신의 생물학적 성과 사회가 요구하는 성이 달라, 자신의 몸을 바꾸고 싶어 하는 사람이라는 것이었다. 그녀는 성전환 수술이 얼마나 위험하고 고통스러운 것

인지 알면서도, 남자의 몸으로 살고 싶다고 했다. B는 그렇게 자신의 몸을 극도로 혐오하면서, 생물학적인 성과 자신이 인지하는 성 사이에서 끊임없이 갈등하는 분열적 자아로 고통스러워했다. 그런 그녀의 모습을 바라보면서 한 인간에 대한 애처로움이 밀려왔다. 부모님의 간절한 기대와는 달리 여성으로 태어난 것을 힘들어했던 나의 사춘기 시절이 떠오르면서 B의 고통이 더 깊이 감지되었기 때문이다.

예술적 감성이 풍부했고, 다양한 창작 분야의 재능을 겸비한 B였다. 그녀는 집안도 부유해서 원하는 건 그것이 물건이건 여행이건 공부건 대부분 가질 수 있는 귀족적인 삶을 살았지만 정작 자신의 성에 대해서는 결정적인 한계가 있었다. 그렇게 자기 자신과도 세상과도 평화롭지 못했던 B는 결국 홀연히 학교에서 사라져버렸다. 가끔씩 지구 어디에선가 살고 있을 그녀가 이제는 세상에 수용되기를, 혹은 자신이 세상을 수용하길 바랬다. 그리운 B.

이렇게 내 삶에는 K와 B 이외에도 성적 욕망을 느끼지 않는 무성애자 S를 비롯해 많은 소수성애자들이 있었다. 성서에는 분명히 신이 아담과 이브, 즉 남성과 여성이라는 두 인간을 창조했다고 했는데, 이 세상에는 참 다양한 소수성을 지닌 사람들이 엄연히 존재한다.

LGBTAUQ, 즉 레즈비언Lesbian, 게이Gay, 양성애자Bisexual, 트랜스젠더Transgender, 무성애Asexual, 간성애자Intersex 퀘스쳐너리Questionnary 이니셜의 성소수자들은 퀴어 페스티벌queer festival 같은 행사를 통해 집단적 정체성을 사회적으로 드러내며 자신의 정체성을 긍정하

는 사회운동을 펼친다.[18] 이런 행사가 있을 때마다 한국의 일부 기독
교인들이 앞장서서 그들을 혐오하는 또다른 시위의 행사를 여는 것
을 언론에서 심심치 않게 접할 수 있다. 한국 사회에서는 이러한 성
소수자들, 특히 '동성애'에 대한 문제가 최근 수년간 첨예한 사회적
이슈로 떠올랐다. 이것에 대해 언론과 미디어에서 접한 막연한 이미
지나 논리를 그대로 수용하는 것이 아니라, 다시금 진지하게 그들을
어떻게 바라보고 대해야 할 것인지 생각해보았다.

동성애를 비롯한 성소수자들을 한데 엮어 일반화하고 범주화하
는 것은 위험할 수 있지만, '소수자라는 이유로 차별받는다'라는 관
점에서 이들을 함께 생각해본다. 이성애 중심 사회에서 성소수자의
대표격인 '동성애'를 다루는 다양한 관점이 있다. 첫 번째는 이성애
중심 사회에서 동성애자를 '과잉 성애화된 존재'로 여기며 이들을
죄의 집단, 혹은 존재 자체가 성립되지 않는 비존재로서 처벌하고
격리해야 하는 사회적 위험 집단으로 바라보는 인식이다. 두 번째는
동성애자들의 인권은 인정하되 그것을 '원래 그렇게 태어난 비정상
성의 존재'로 인식하며 동성애를 '포섭'하고자 하는 시각이다. 이러
한 방식들 모두 동성애에 열등한 지위를 부여하여 이성애의 배타적
지위를 구성하는 공통점이 있다. 세 번째로 성소수자는 문화적 다양
성을 가진 동등한 존재이며, '다문화주의' 관점에서 시민권을 보장
해야 할 사회구성원이라는 관점이다.[19]

한편 나는 그들의 성적 취향에 대해 '지지' 혹은 '반대'하고 싶
지 않다. 왜냐하면 나는 그들을 판단할 어떠한 존재가 아니기 때문

18 한국성소수자연구회(춘), 『혐오의 시대에 맞서는 성소수자에 대한 12가지 질문』, 2016, 14면.

19 한국성소수자연구회(춘), 위의 책, 16-17면 참고.

이다. 그들을 바라보며 어떤 입장으로 관점을 정리하기 이전에 그저 한 인간으로 바라보았으면 한다. 내 개인의 경험과 체험을 가지고 이렇다 하고 일반화하는 것도 위험하지만, 적어도 내가 접한 많은 성소수자들은 '악마'나 '미친자들'이 아니고, 그냥 '사람'이었다. 평범하게 일상을 살아가고, 감정을 느끼며, 이 사회에서 어떻게 살아갈지를 고민하는 인간이었다. 누가 감히 그런 그들의 삶을 판단하고 정죄하며, 우열과 열등을 구분할 권리가 있는 것일까?

학창시절 내내 책상에 오랫동안 붙어있었던 낸 골딘Nan Goldin의 사진들. 그 이미지가 어떻게 내게로 왔는지는 정확하게 기억나지는 않지만, 그 강렬한 이미지는 한동안 나와 동행했다. 1953년 미국의 유대인 중상류층 집안에서 태어난 그녀는 미국의 언더 문화가 절정이던 1980년대에 레즈비언Lesbian, 게이Gay, 트랜스젠더Transgender, 마약 중독자들과 친구로 지내면서 그들의 삶과 일상을 사진으로 담아낸 다큐멘터리 사진가이다. 그녀의 사진이 "지나치게 외설적이다"라는 평가도 있었지만, 그녀의 사진은 원래 존재했으나, 사회에서 드러내면 안 되는 억압받는 자, 소외된 이들의 삶을 음지에서부터 공적인 전시장에 보여줬다는 것에 큰 의의가 있다고 생각한다.

낸 골딘이 이러한 아웃 사이더들의 삶을 주목한 배경에는 11살 무렵 친언니의 자살과도 깊은 연관성이 있다고 한다. 가족이었던 친언니의 죽음은 그녀에게 큰 충격으로 다가왔는데, 이후 14살에 집을 나와 성소수자들과 생활하면서 그들의 사랑, 가족, 삶을 일기 쓰듯이 스냅사진으로 기록했다. 그렇게 그녀가 친하게 지냈던 그 친구들은 1990년대 초반에 대부분 죽게 되는데, 그 과정을 지켜보며 찍었던 수많은 사진들 중에 '질Gills과 고초Gotcho 커플'의 것은 내게 퍽이나 인상적이었다.

'질Gills과 고초Gotcho 커플' 사진에는 이성애자들의 것과 다름없는 사랑과 죽음의 단면이 담겨 있다. 사진 속의 그들은 카메라 렌즈를 바라보기도 하고, 여느 이성애자 커플처럼 서로의 몸을 만지며 애정을 표현하기도 한다. 사랑하는 대상을 향한 몸의 자연스러운 행위를 말이다. 이후 건강한 몸이었던 한 명은 병상에 누워 앙상한 얼굴로, 나머지 다른 한 명은 그를 향해 키스를 하는 모습으로 등장한다. 죽음의 순간마저도 함께하며 사랑을 확인하는 모습이다. 마지막 사진에는 죽음을 암시하듯이 앙상하게 마른 한쪽 팔을 덩그러니 담았다.

사진이라는 매체는 바라보는 이로 하여금 관음증적인 시선을 갖게 하기도 하고, 삶을 관조하게도 하는 능동성을 부여하는 예술이다. 그런 관점에서 낸 골딘의 사진은 섹슈얼리티가 강조된 '훔쳐보기의 욕망'을 자극하기보다는 '아웃사이더들도 인간의 삶의 일부다'라는 휴머니즘적 시선이 담겨 있다.

낸 골딘의 사진을 통해 많은 것을 생각해본다. 우리가 '아웃사이더'라고 라벨을 붙여 배제시킨 그들도 역시 서로를 사랑하고, 죽음을 맞이하는 '사람'이라는 자명한 진리를 말이다. 그들이 '사람'임에도 불구하고, '아웃사이더들'에 대한 혐오와 배제는 정치적 도구로써 직·간접적으로 사용되어왔다. 특히 2차 세계대전 중 독일 나치의 인류에 대한 범죄 현장이었던 홀로코스트에서 유대인이 죽었다고 알려진 것과는 달리 집시, 노숙인, 장애인, 소수인종, 동성애자들까

지 다양한 이들이 학살됐다.[20] 이러한 소수자들에 대한 배척과 탄압, 특히나 동성애자들에 대한 것들이 한국에서는 종교, 특히 기독교 기득권 강화의 도구로 사용되고 있다.

한국 사회는 IMF와 2008년 경제 위기를 지나면서 신자유주의가 폭력적으로 작동하는 구조 안에서 치열한 경쟁 사회에 돌입하게 되고, 사람들 각자는 무한경쟁 속에서 생존게임에 허덕이게 되었다. 이때 독재 정권 시대같이 가해자가 보이지 않는 구조에서 사람들은 자신들이 느끼는 분노와 좌절을 '혐오'로 표출하게 되었는데, 그 대상은 여성을 비롯한 소수자들이 되었다. 특히나 기독교는 이러한 신자유주의의 '과잉 남성성'으로부터 가장 깊은 영향을 받고 이를 일상화하며 제도화했다는 분석이 있다.[21] 이런 시각에 나는 무척 동의한다. 일부 한국교회는 이런 혐오의 기제를 정치적으로 이용하며, 동성애 이슈를 강화하고 있는 것이다. 이러한 혐오에 대해 카롤린 엠케Carolin Emcke는 "'타자'는 위험한 힘을 지녔거나 열등한 존재라고 근거 없이 추정되고, 따라서 그들을 학대하거나 제거하는 행위는 단순히 용서할 수도 있는 일이 아니라 반드시 수행해야 하는 조치로 추켜올려진다. 타자는 비난하거나 무시해도, 심지어 해치거나 살해해도 처벌받지 않는다"라고 말했다.[22] 한국 사회에 이미 만연해 버린 여성 혐오, 장애인 혐오, 외국인 혐오, 이슬람 혐오, 무자녀 혐오 등으로 확산되는 이 '혐오'는 혐오하는 주체나 혐오 당하는 자들 서로

20 United States Holocaust Memorial Museum," The Holocaust", Holocaust Encyclopedia. http://www.ushmm.org/wlc/en/?ModuleId=10005143 강남순,『코즈모폴리터니즘과 종교』, 새물결플러스, 2015, 105면에서 재인용.

21 김진호,『권력과 교회』, 창비, 2018, 57면.

22 카롤린 엠케,『혐오사회』, 다산북스, 2017, 18-19면.

가 비인간화되는 비극적 현실을 낳았다. 즉, 혐오의 감정은 인간이라는 존재에게서 그 인간성을 앗아가 버린 셈이다.

우리는 전지전능한 신이 아니라 자신마다 각자 한계를 지닌 사람이다. 그런 우리가 그 누군가를 자기와 다르다는 이유로 배제하고 소외시키며 혐오하는 순간, 우리 안에 있는 인간성은 상실되며 파괴적인 존재가 되기 마련이다. 이제는 성소수자들을 더 이상 다름의 이유로 정치적인 논리에 악용하거나, 혹은 자신의 부정적인 감정을 투사하는 대상으로 전락시키지 않았으면 한다. 특히 일부 한국 기독교가 성소수자들을 박해하고 정죄하는데 앞장섬으로써 과거 기독교가 남긴 무수한 흑역사를 반복하는 실수를 또다시 범하지 않기를 바란다. 기독교가 말하는 진정한 '사랑'이란 차별없이 인간을 대하고 포용하는 것이기 때문이다. 예수의 가르침을 전파하는데 제일 앞장 선 바울이 말한 "민족, 지위, 성별과 관계없이 예수 안에서 모두가 하나다갈 3:28"라는 성서의 말을 깊이 헤아려보며, 그것을 내가 딛고 있는 이 시대와 사회에 어떻게 적용할 것인지 생각해보는 날이다.

S의 싱글 라이프single life
: 백지순

그녀를 처음 만난 것은 대학교 신입생 오리엔테이션이었다. 대학에 입학하면서 으레껏 가는 그 오리엔테이션에 그것도 삼수라는 불명예를 안고, 신선한 맛도 없었던 나는 가고 싶지가 않았다. 그러다 어찌어찌하다 신입생 오리엔테이션을 가게 되었는데, 그곳에서 어색하게 겉도는 S를 발견했다. 2000년대 초반의 패션과는 거리가 먼 옷차림에 10년도 더 되어 보이는 낡은 백팩을 부여잡고 다니는 그녀는 누가 봐도 튀는 사람이었다. 사람들 무리에 잘 끼지 못했던 그녀가 유독 눈에 들어왔던 것은 '장수생 출신'이라는 나의 딱지와 어린 시절부터 민감하게 작동하는 '이방인 감별력'이 발동해서 더더욱 그랬을 것이다.

그녀는 나보다 나이가 한 살 어린 재수생 출신이었다. 나이에 민감한 한국 사회에서 나 같은 장수생들은 일종의 족보를 흐리게 한다는 이유로 제때 학교에 입학한 학생들과 나이 때문에 서로가 불편해지는 상황을 종종 겪게 마련이다. 오리엔테이션에 가보니 나보다 어린 선배들이 나이 많은 나에게 말을 놓아야 할지, 어떻게 대해야 할지 고민하고 불편해했는데 그 모습에 내가 더 움츠러들었다. 대학입

▲ 백지순, 〈은강 General Manager, Kay〉, 아카이벌 피그먼트 프린트, 52×78cm, 2008.

시가 안 풀린 것도 속상한데, 대학교의 첫 일정에서도 환영은 커녕, 차별과 배제가 감지되는 그 현실이 불편하고 우울했다.

그래서 대학교 1학년 때는 한동안 고독하게 지냈다. 그러다가 S와 자연스럽게 수업이 겹치면서 얼굴을 익히게 되었고, 겉모습과 다르게 순수하고 배려심 깊은 그녀가 점차 마음에 들어 친해지게 되었다. 때론 눈치가 없었던 그녀는 분위기 파악을 못하고, 여럿이 모인 자리에서도 동화되지 못하기도 했지만 나는 순수한 S가 좋았다. 시간이 지나면서 점차 많은 이들이 S의 독특함을 받아들이고, 그녀의 순수한 마음씨에 반해 친구가 되었다. 그렇게 시작된 S와는 크고 작은 내 개인의 서사를 함께 했으며, 지금은 둘도 없는 친구다.

S는 나와 전공이 다름에도 내가 있던 실기실에 자주 와서, 같은 전공자라고 착각하는 사람들도 많았다. 그러던 S는 1학년을 마치던 어느 날 배낭여행을 간다고 휴학하더니, 1년 후에 짧은 숏커트를 하고 돌아왔다. 그녀는 휴학하면서 삭발을 한 채 100일 동안 유럽의 여기저기를 다녔다고 했는데, 비슷한 무렵에 인도 배낭여행을 갔다 온 나의 무용담과 그녀의 100일간의 유럽 여행기는 한동안 친구들 사이의 주된 화제거리였다.

그렇게 우리는 찬란했던 대학시절을 마쳤다. 이후 나는 대학원생이 되었고, 그녀는 한동안 백수로 지내면서 창작도 하고 전시회도 열며 자유로움을 만끽하는 듯 보였다. 나는 대학원을 다니면서 이런저런 이유로 몸이 자주 아팠는데, 약사였던 그녀의 엄마는 그런 내게 한약을 지어주시고 영양제도 자주 챙겨주셨다. 또한 S는 자취생이었던 내게 맛있는 음식을 종종 사주고, 힘든 나를 많이 위로해주었다. 때로는 S가 남자면 얼마나 좋을까 싶을 정도로 나를 잘 보살펴주는 그녀가 좋았다. 힘든 시기에 누군가로부터 받은 그런 환대는 두고두고 갚아야 할 큰 감사가 되었다.

그렇게 시간이 흘러 나는 대학원을 마치고 취업을 했는데, 그녀는 언제부터인가 부모님의 가업을 이어 약국에서 일하게 되었다. 그러던 어느 날 갑작스럽게 아버지가 돌아가시면서 그녀는 약국 사장이 되었고, 이후 어머님에게도 지병이 생기게 되어 S는 약국 경영과 동시에 집안의 가장이 되었다. 철없고 자유로운 영혼이던 그녀가 점점 사회의 무거운 짐을 지게 되는 과정을 바라보았다.

S는 나의 결혼 무렵에는 웨딩촬영의 도우미가 되었고, 딸아이가 갓난아기였을 때 내가 대상포진에 걸려 입원하게 된 응급상황에서는 딸아이를 등에 업고 병실을 지켜주기도 했다. 그렇게 매 순간 힘

든 시기에 내 곁에 있어 준 이는 멀리 있는 부모님도, 다섯이나 되는
자매들도 아니었고, 내 친구 S였다. 그녀는 내겐 가족이나 다름없는
고마운 사람이다. 그리고 별의별 속 얘기를 다 하는 둘도 없는 친구
다. 나의 딸은 그런 S가 친이모라고 생각했는지 "S이모도 강경할머
니가 낳았지?"하고 묻는다. 세상에 자기를 알아주는 사람은 단 한 명
이면 된다는 말처럼, S로 인해 나는 인생의 힘든 고비를 많이 넘겼다.

　S는 한국 사회, 아니 지구별에서도 아주 소수인 사람이다. 성
적 취향에서도 그렇고, 여러모로 이 세계에서 보기 드문 사람이다.
그녀는 생물학적으로는 여성이지만 이성이나 동성에게 성적인 매
력을 느끼지 않는 무성애asexual자라는 사실을 최근에야 내게 말했
다. 그녀가 굳이 커밍아웃하지 않았어도 그럴 것이라고 짐작했다.
그도 그럴 것이 그녀를 알고 지낸 20년 가까운 시간 동안 단 한 번
도 연애하는 것을 보지 못했으니 말이다. 세상에는 참 다양한 사람
이 있다. 그런 그녀의 성적 취향이 내겐 그리 중요한 점은 아니었으
며, 그녀는 내겐 둘도 없는 친구다. 친구란 자고로 기쁜 순간뿐만 아
니라, 힘들 때도 함께 하고, 상대의 고통에 깊이 공감하며, 진정으로
상대가 잘되길 축복하고 응원해주는 존재라고 생각한다. 그래서 자
크 데리다Jacques Derrida의 "친구란 죽음까지 감당할 수 있는 책임성
이 전제된 관계다"라는 말에 깊이 동의한다.

　40을 향해가는 생물학적인 나이에도 싱글 라이프로 지내는 S는
특별히 외로움을 쉽게 타지도 않고, 혼자서도 재미나게 지내는 사
람이다. 의존적인 성향의 사람도 아니며, 인정의 욕구에 목말라하는
부류는 더더욱 아니고, 나름 경제관념도 철저해 혼자 살아갈 힘이
많다고 생각했다. 그녀는 누군가와 함께 맞춰가는 것이 너무 피곤
한 일이어서 자신은 혼자 사는 게 낫다고 스스로를 비하하지만 나는

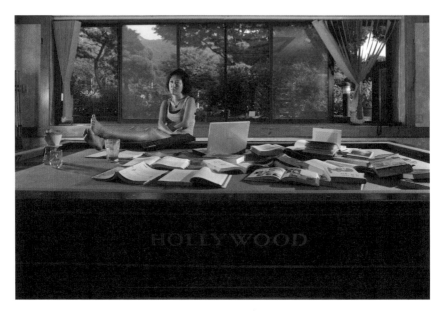

▲ 백지순, 〈경희 Drama writer, Kyunghee〉, 아카이벌 피그먼트 프린트, 52×78cm, 2008.

'싱글 라이프'를 지향하는 그녀의 당당한 모습이 좋다.

몇 해 전 봤던 백지순 작가의 사진이 떠올랐다. 그녀는 2000년
대 초반부터 아시아의 모계사회를 사진으로 담아내고, 문화 인류학
적 연구를 진행하며 '여성의 삶'에 대한 작업을 선보였다. 2008년에
는《싱글 우먼Ⅰ》으로 30·40 골드미스들의 삶을, 2014년에는 종갓
집 맏며느리인 종부에 관한 사진과 영상을, 2016년《싱글 우먼Ⅱ》
에서는 50·60세대에 혼자 사는 여성들의 모습을 포착해 여성들의
삶과 정체성을 주제로 한 사진 작품을 선보였다.

《싱글 우먼Ⅰ》은 한국인으로서 생산적인 일을 하며, 독립적으로
자신의 삶을 꾸려나가는 싱글 여성들의 모습을 '집'이라는 사적 공

간에서 관찰한 사진이다. 30·40 싱글 라이프를 담아낸 이 사진들에 대해 작가는 '싱글 우먼은 밖으로는 부계사회의 기득권을 가진 남성과 경쟁해야 하며, 안으로는 존재 방식에서 오는 고독을 다스려야 한다'[23]고 말했는데, 사진들에는 그녀들의 복잡한 심리가 개별적으로 드러난다. 이를테면 〈경희 Drama writer, Kyunghee, 2008〉에서는 드라마 작가의 직업적인 단면을 담아냈는데, 그녀는 당구대에 걸터앉아 있고 책들과 노트북, 드립용 커피잔이 어수선하게 널브러져 있는 장면은 드라마 대본이라는 창작물을 위해 고민하는 상황을 보여준다. 다른 사진 〈은강 General Manager, Kay, 2008〉에서는 출근을 앞둔 아침에 화장실에서 책을 읽으며 전투 같은 하루를 준비하는 골드미스의 모습을 담았다.

2016년 《싱글 우먼 II》에서는 40·50대 여성의 삶을 사진으로 선보였다. 처음부터 독신이었던 사람도 있을 것이고, 이혼이나 사별을 했을 수도 있는데, 이처럼 홀로 살아가는 여성들의 모습을 각기 다른 다양한 공간에서 담아냈다. 여성이라는 이유로 저임금이 되는 현실은 40·50대에 이르면 더 심해진다. 작가는 'Single Women들은 그러한 현실에서도 남성 중심의 사회에 편제되기를 거부하고 외줄타기를 하며 고군분투 중이다'[24]라고 했다. 앞선 《싱글 우먼 I》의 모습에서는 사회적인 편견과 잠재적으로 지속되는 가부장적 질서를 모호한 표정과 불안한 시선으로 포착했다면, 《싱글 라이프 II》에서는 자신의 삶을 보다 주체적으로 당당하게 사는 여성의 모습을 담았다. 그런 시선이 작가에 의해 의도된 것인지 아니면 실제로 나이 듦

23 2008년 《싱글 우먼 I》 전시회 작가노트 중에서 발췌.

24 2016년 《싱글 우먼 II》 전시회 작가노트 중에서 발췌.

에 따라 홀로 사는 삶에 익숙해진 것인지 혹은 사회가 여성에게 요구하는 것들, 가령 출산과 육아라는 재생산의 의무에서 벗어나서 그런 것인지, 그도 아니면 삶을 긍정하게 된 것인지 명확하게 알 수는 없다.

여성이 남자 없이 살아간다는 것은 어떠한 의미일까? 홀로 사는 사람들에 대한 편견들이 가득한 한국 사회에서 특히나 여성이 자신의 가정을 이루지 않고 살아간다는 것은 쉽지 않은 선택이다. 기존 가부장 질서와 사회의 편견에 저항하고, 실질적으로 남녀의 임금 격차가 큰 한국 사회의 현실적 문제도 견디며, 홀로 자신의 삶을 꾸려 나가야 하는 일은 웬만큼 주체의식이 강한 자들이 아니면 쉽지 않은 삶이기 때문이다. 많은 여성이 결혼의 어두운 그림자는 간과한 채 그것을 낭만화한 사랑의 종착역으로 생각하거나, 혹은 자신이 지닌 의존성으로 인해 혼자 지내는 것이 두려워서, 또는 남성이 지닌 권력에 편승하고 사회적 신분 상승을 위한 수단으로써 기존의 결혼 시스템을 비판 없이 수용하고 이에 응한다.

'싱글 라이프'에 대해 편견 어린 시선으로 바라보기보다는 결혼이라는 제도도 스스로 선택할 수 있는, 그래서 자신의 삶을 주체적으로 살아갈 수 있는 자유로운 분위기가 사회적으로 합의를 이루는 한국이 되었으면 좋겠다. 그래서 내가 너무도 아끼는 S처럼 이 시대의 다양한 소수자들이 덜 상처받고, 편안하게 각자의 선택과 방식대로 자신의 삶을 편하게 살 수 있도록 말이다.

고통을 예술로 승화하다

: 프리다 칼로Frida Kahlo

고등학생이었던 90년대 말, 가톨릭계 미션스쿨에 다녔던 나는 당시 개신교 신자였던 H교사와의 친분으로 지역의 한 요양 시설에 주기적으로 방문했다. 그곳은 개신교 종교단체에서 운영하는 곳이었는데, 다운증후군을 비롯해 정신지체자들, 몸이 불편한 노인, 신체장애로 거동이 불편한 사람들까지 다양한 사연을 지닌 사람들이 '장애인'이라는 이름으로 집단 거주하던 곳이었다. 당시만 하더라도 일상에서 쉽게 볼 수 없었던 그들과의 만남은 일종의 충격으로 다가왔다. 이러한 충격은 순수한 여고생들에게 동정심을 불러일으켜, 요양시설을 방문할 때면 각종 궂은일을 서슴없이 해내는 괴력을 발휘하게 했다. 집에서는 해보지 않았던 각종 허드렛일을 말이다.

우연히 떠오른 그때의 충격을 다시금 해체해본다. 그 낯섦의 실체에 대해 말이다. 10대부터 60대의 노인층까지 아우르는 다양한 사람들이 함께 공동 생활하는 것도, 비록 동성끼리 기거하도록 방이 분리되었지만, 단층으로 이루어진 하나의 넓은 건축물에 남녀가 함께 거주하는 모습도 모두가 기이하기 짝이 없었다. 지금 와서 생각해보면 그곳은 정상인들에게는 그 존재를 노출하면 안 된다는 식의

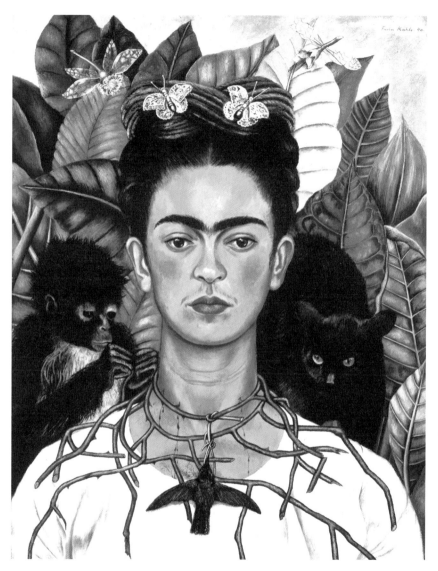

▲ 프리다 칼로, 〈가시목걸이를 한 자화상〉, 캔버스에 유채, 62.5×47.5cm, 1940.

발상과 장애인 혐오의 기제로 만들어진 곳으로서, 가족으로부터, 혹은 한국 사회에서 그 존재 자체가 부정시 되는 이들을 처리하기(?) 위한 곳이었다. 그것도 종교단체의 복지사업이라는 미명 아래에 말이다. 그런 폭력적인 공간에 거주하던 이들과 히틀러의 나치 정권의 강제 수용소 아우슈비츠가 오버랩 되는 것은 나만의 착각일까?

90년대도 그랬고 지금도 여전히 많은 장애인이 자신의 의지와 관계없이 사회로부터 격리된다. 특히 종교단체에서는 복지라는 명분 아래 사업의 일환으로써 이런 시설들을 운영하는데, 그곳에서 자행되는 인권 유린의 실태는 언론을 통해 심심치 않게 보고된다. 가족과 사회로부터 외면당한 그들이 머물던 그 좁은 곳은 세상의 마지막 은신처 같아 참 슬프고 아픈 곳이었다.

한편 그 기괴한 시설에서 만났던 한 사람을 또렷이 기억한다. 그분은 수려한 외모와 건장한 몸을 지닌 중년의 아저씨였는데, 다른 여타의 정신지체자들과 확연히 구별되는, 그러니까 의식이 살아 있는 사람이었다. 그런 그에게 있어 그 시설에 있을 수밖에 없었던 치명적인 장애는 바로 전신마비였다. 어떤 경위로 그렇게 되었는지 알 수 없었으나, 온몸이 마비되어 온종일을 누워만 있어야 하는 모습은 비참하기 짝이 없었다. 대소변을 스스로 처리하지 못 하는 데서 오는 수치심은 뒤로하고라도, 생존을 위한 식사조차 홀로 할 수 없으니 완벽하게 타인에게 의존적인 삶을 사는 그는 살아 있는 송장처럼 보였다. 그런 환경에 비해 농담도 하는 그의 얼굴은 매번 볼 때마다 밝았다. 그렇게 누워 있는 그에게는 한몸처럼 설치된 컴퓨터가 있었는데, 그는 입으로 연필을 물고 천천히 자판을 치며 대부분의 시간 동안 글을 썼다. 나중에 알고 보니 그는 몇 권의 시집도 출판한 나름 등단한 시인이었다.

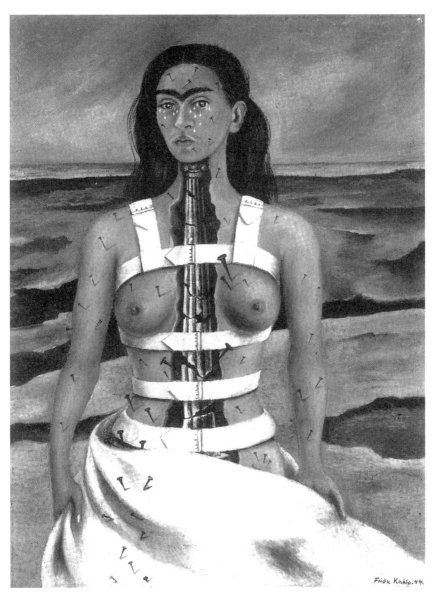

▲ 프리다 칼로, 〈부러진 기둥〉, 메이소나이트판에 유채, 40×31cm, 1944.

유배지 같은 험한 보호시설에서 삶에 대한 강렬한 의지, 살아 있는 의식, 그리고 현재를 살아갈 수 있었던 그 강한 에너지는 어디에서 비롯되었을까? 그는 아마도 '시 쓰기'라는 행위를 통해 그 비루한 삶을 견딜 수 있었을 것이다. 정신분석학자 빅터 프랭클Viktor Frankl 본인 스스로가 나치의 포로수용소에서 살아남은 후 자신의 삶에 가치를 깨닫고 의미를 부여하는 실존적 치료기법으로 창안한 '로고테라피logotherapy'의 방법론처럼 말이다.[25] 그는 비록 몸이 온전하지 못하지만, 예술이라는 치유적 도구를 활용하고, 끊임없이 자기 삶에 대한 의미 부여를 통해 정신과 사유가 또렷한 현재를 살아갈 수 있었을 것이다.

또 하나 떠나지 않는 강렬한 이미지가 있다. 그것은 대학교 2학년 때 홍대 앞을 우연히 지나다 서점 좌판에서 만난 프리다 칼로의 자화상이다. 표현주의적인 강렬한 색채와 붓 터치로 그려진 그림 속의 주인공이 내게 말을 건네오고 있었다.

독자적인 예술세계로 세계적인 명성을 얻게 된 프리다 칼로Frida Kahlo는 작품만큼이나 고통스러웠던 그녀의 삶이 자주 회자되곤 한다. 어린 시절 소아마비에 걸려 오른쪽 다리에 불편한 장애가 생기고, 18세에는 우연히 끔찍한 교통사고를 겪어 평생 30여 차례의 수술을 감내해야 했으며, 여러 번의 유산으로 만신창이가 된 그녀의 육체 이야기에 대해서 말이다. 그녀는 무너진 육체뿐만 아니라, 영혼마저 고통에 시달려야 했다. 당시 멕시코 벽화운동의 거장이었던 디에고 리베라Diego Rivera라는 남편의 그늘에 가려졌으며, 여동생과 남편이 저지른 불륜을 비롯한 여러 차례 배우자의 성적 문란함은 그

25 빅터 프랭클, 『죽음의 수용소에서』, 청아출판사, 2005 참조.

녀를 극한의 정신적인 충격에 시달리게 했다. 이처럼 육체적 고통에 정신적 아픔이 더해진 드라마틱한 그녀의 삶은 예술을 통해 고스란히 전해진다.

몸과 정신이 피폐했던 그녀의 애절한 삶 전체가 그림으로 이야기된 셈이다. 육체의 불완전성으로 인해 많은 시간을 집 같은 실내공간에서 보내게 되고, 나중에 건강이 악화되면서 침대라는 작은 공간에 갇히게 된다. 특히나 1939년에는 디에고와의 이혼을 통해 극심한 고통에 시달리게 되는데, 그러한 디에고를 향한 프리다의 처절한 심경은 1944년에서 1955년까지 10년간의 일기장에 고스란히 드러난다.

디에고 시작
디에고 제작자
디에고 나의 아이
디에고 나의 남자친구
디에고 화가
디에고 나의 애인
디에고 "나의 남편"
디에고 나의 친구
디에고 나의 어머니
디에고 나의 아버지
디에고 나의 아들
디에고 =나=
디에고 우주
일관성의 다양성[26]

26 안진옥 엮음, 프리다 칼로, 『내 영혼의 일기』, 이엠케이, 2016, 113면.

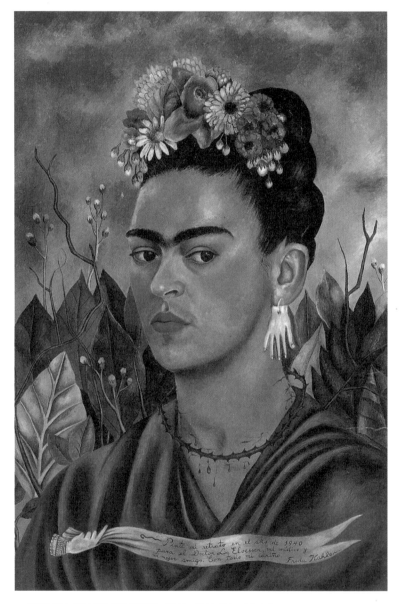

▲ 프리다 칼로, 〈엘로서 박사에게 헌정한 자화상〉, 메이소나이트판에 유채, 59×40cm, 1940.

이 무렵 프리다는 건강이 악화되어 여러 차례의 수술을 받았고, 그러면서 여러 작품을 제작한다. 1944년의 〈부러진 기둥〉은 삶에서 끔찍했던 교통사고와 수차례의 수술로 인해 고통스러웠던 자신의 모습을 표현했다. 그림의 배경을 갈라진 대지로 표현함으로써 자신의 부러진 척추와 이혼으로 인해 그녀의 삶이 얼마나 오랫동안 비참하게 메말라버렸는지를 은유하고 있다. 이 그림은 원래 누드로만 그렸지만, 고통이라는 주제를 강조하기 위해 추후 중앙에 철제 기둥을 다시 그렸다고 한다. 또한, 그림 속 눈동자에는 평화의 비둘기가 그려져 있다.[27] 고통과 평화가 공존하는 아이러니한 자신의 심경을 그림 속 장치로 드러낸 것이다.

한편 프리다 칼로는 자기의 상처를 그림의 주제로 삼는 동시에, 생애 전반에 걸쳐 많은 자화상을 남겼다. 자화상을 무려 55점이나 남겼는데, 이것은 프리다가 제작한 그림의 1/3에 해당하는 것이었다. 자화상은 거울을 통한 자기 바라봄, 그러니까 자기성찰과 치유의 행위인 셈이다. 거울 속에 선 그녀는 더 이상 고통과 슬픔에 일그러진 모습이 아니라, 자의식이 치유된 당당한 프리다였다. 프리다의 고통의 깊이를 짐작할 수 있기에 진정성이 돋보이는 그녀의 작품은 깊은 울림을 준다.

장애인 시설의 남루한 노란 장판 위에 누워 시를 쓰던 중년의 아저씨, 그리고 프리다 칼로의 자화상. 그들은 모두 정상인과 대비되는 존재로서, 비하와 동정의 양가감정을 수반하는 시선 속에서 미천하고 보잘것없는 '장애인'으로 불렸고, 그 존재가 보이지 않도록 만들어진 보호시설에서, 혹은 자신의 집이라는 또 다른 한정적인 공간

27 안진옥 엮음, 앞의 책 238면.

속에 갇히게 되었다. 그럼에도 불구하고 자신이 지닌 한계에 짓눌리지 않고, 장애의 문턱을 넘어 당당하게 자기의 삶을 살아낸 한 인간이다. 그리고 그들이 만든 예술은 이름이 있든, 이름이 없든 모두 위대하다.

자기를 둘러싼 다양한 정황과 환경 가운데서 어쩔 수 없는 현실에 갇히는 것이 아니라, 그것을 넘어서 자기를 살아낸 삶은 타인들에게 힘을 준다. 이 시간 무심히 떠오른 내 안의 두 개의 이미지들이 외롭고 막막한 내게 위로의 메시지를 보낸다. 내 안의 무수한 타자들이 나를 향해 외치는 환대와 포옹의 언어로 말이다.

떠도는 삶, 이주하는 타자들

더 나은 삶을 향한 '떠남'

: 김근배

20년간 한국의 작은 동네에서 나고 자랐던 나는 유학을 가고 싶었다. 작은 세계에 대한 답답함, 지적 목마름, 그리고 이 세계 너머에 있을 것 같은 '유토피아'를 향한 갈증은 유년 시절부터 끊임없이 고향 떠나기를 갈망하게 했다. 그런 나의 내면을 더 깊숙이 파고 들어가 보면 이 세계에서 잘 받아들여지지 않았던 개인사적인 아픔이 있었다. 원하지 않았던 딸, '여성'이라는 이유로 존재 자체가 부정되는 아픔, 그 아픔을 극복하기 위해서라도 더 넓고 멋진 세계에 가고 싶었다.

안정적인 직업으로 교사와 공무원이 되길 바라던 부모님의 기대에 부응하지 못했지만, 수도권에서 대학을 다녔던 나로서는 오랜 꿈이 일차적으로 이루어진 셈이다. 이후에 지방의 작은 도시에서 수도권으로, 서울로 점점 더 큰 세계를 향했다. 감사한 일이다. 빠듯한 집안 형편으로 미술대학을 다니고, 대학원까지 공부할 수 있었던 것은 내 개인사에서는 어쩌면 엄청난 일이기도 하다. 그렇지만 채워지지 않는 지적 갈증으로 더더욱 공부하고 싶었다. 대학원을 마치고 해외로 나갈 기회가 여러 번 있었지만, 이런저런 이유로 가지 못했다. 그

▲ 김근배, 〈대장정〉, 브론즈, 80×80×70cm, 2005.

런 중요한 시기의 결정적 선택은 삶을 완전히 바꾸어 놓기도 한다. 이후 더 많은 삶의 제약이 생기면서 나는 더 움츠리게 되었다. 그때 만약 다른 선택을 했다면 지금의 나는 또 어떤 모습일까? 씁쓸한 일상을 지내면서 이런저런 생각을 해보는 요즈음이다.

그러면서도 다른 나라에서 공부하고자 했던 꿈은 아직 이루지

▲ 김근배, 〈여정〉, 대리석·유리, 55×20×50cm, 2001.

못해 여전히 유효하다. 그것이 설령 낭만화된 것이라 할지라도, 학
문의 깊이가 남다른 더 큰 세계에서 더 많이 더 고독하게 더 치열하
게 공부하고 싶다. 현재 내가 지닌 여러 정황과 환경의 제약으로 인
해 자유롭지 못하지만, 그것의 시점이 언제인지 모르겠으나 반드시

외국으로 나가서 공부하고 싶다.

나의 이런 미완의 갈증으로 인해 해외에서 유학하고 온 많은 작가들이 부럽기도 하고, 멋있어 보였다. 그들을 바라보는 내 마음이 설령 문화 식민주의, 사대주의 뭐 그런 것에 물든 것이라고 할지라도 다양한 세계에 대한 경험을 기반으로 좀 더 다층적이면서 열린 시각으로 좋은 작업을 펼치는 작가들의 작업을 접할 때면 참 매력적이라고 생각했다. 그러한 확장된 인식은 넓은 세계, 다양한 체험이 주는 선물이라고 생각한다. 또한 많은 것을 경험하고 누린 예술가들은 그만큼 이 세상에 대해 많은 책임성을 지녔다고 생각한다. 좋은 예술작품으로 이 세계에 보답해야 한다는 것 말이다.

대학교 졸업을 앞둔 2005년 가을, 우연히 삼청동의 전시장에서 김근배 작가를 만났다. 그는 한국의 대학에서 조각을 전공하고, 이후 1995년부터 2001년까지 전통 돌조각으로 권위가 있는 이탈리아 카라라carrara에서 수학했는데, 내가 당시에 본 그의 작품들은 이탈리아에서 귀국한 지 얼마 안 된 시점에 제작한 것들이었다. 그것들은 한국에서 이탈리아로, 또다시 이탈리아에서 한국으로 두 차례 이주의 경험과 일상을 작품으로 녹여낸 것들이었다. 그런 그의 작품에 꽤 오랜 테마로 등장하는 '이주'는 자신의 삶이 파생한 생산적 균열 같은 것이었다. 전시장에는 돌로 만들어진 아담한 코끼리들이 어디론가 가는 모습을 비롯해 모두가 새롭고 낯선 세계를 향해 길을 떠나는 형상들로 채워져 있었다.

김근배 작가는 다양한 스펙트럼의 작품을 선보였는데, 그중 이 시기의 '대장정' 시리즈가 내게는 가장 큰 의미로 다가왔다. 한결같이 더 나은 세계를 향한 열정과 꿈을 담아 '떠나는' 김근배 작가의 작품들은 유학을 가고 싶었던 나의 마음과 더 나은 세계를 향한 '유

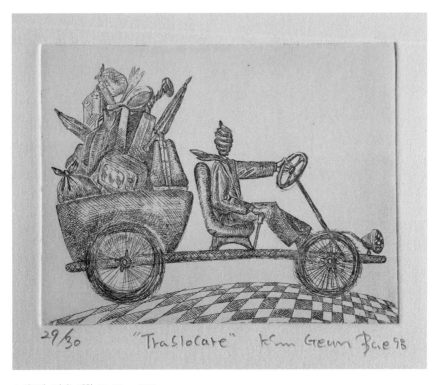

▲ 김근배, 〈여정〉, 에칭, 20×30cm, 1998.

토피아'에 대한 불씨가 버무려져 오랫동안 강렬한 이미지로 남아 있
었다. 몇 년간이지만 타국에서 이민자로 산다는 것에 대한 어려움과
고충에 함몰되지 않고, 그것이 또 다른 창조적인 것으로 승화된 작
품이었다.

　김근배 작가는 이탈리아에서 수학하는 시기에 많은 드로잉을 판
화 작품으로 남겼다. 그중 1998년에 동판화로 제작한 작은 〈여정〉
작품은 작가의 이주 경험을 그대로 담아냈다. 회오리바람 얼굴을 한

익명의 남자가 클래식한 자동차에 세간살이를 싣고 어디론가 멀리 떠나고 있는 장면이다. 바둑판같이 생긴 길 위에 놓인 이 한 장의 이미지에는 미래에 대한 두려움과 불안보다는 젊은 청년의 패기와 거침없이 직진하는 에너지가 담겨 있다. 이것저것 재지도 따지지도 않고, 밀어붙이는 당시 작가의 에너지가 작품에서 그대로 전해진다. 생각한 대로 이루어진다는 '생각의 전능성'처럼 우리는 어떤 사고를 지니는가에 따라 그 에너지가 작동하며, 이 현실을 뚫고 나갈 힘이 되는지 많은 경험을 통해서 알 수 있다.

다른 곳으로 떠난다는 '이주'는 그의 작품의 커다란 모티브가 되어 다양한 버전으로 재생산되었다. 거대한 돌로 만들어진 가방 작품 〈여정, 2001〉에서는 회오리 얼굴 사나이가 차를 타고 미로같이 생긴 길을 지나는 장면을 입체 조각으로 만들었다. 굽이굽이마다 일상의 사물이 방해물처럼 놓여있는데, 삶에 브레이크를 거는 것들이 얼마나 사소한 것들인지를 생각해본다.

한편 어디론가 떠나기 위한 가방이 거대한 돌로 만들어졌다. 그 용도와는 상반되게 엄청난 무게 때문에 결코 쉽게 들 수 없는 돌가방. 자신이 사는 곳을 떠나는 것이 얼마나 힘겹고 버거운지를 보여준다. 그러면서도 아기자기한 귀여운 사물들은 삶을 바라보는 진지함과 동시에 그것에 짓눌리지 않는 일종의 가벼움을 전해준다. 이러한 동화적이고 동심으로 가득한 그의 작품은 유쾌한 즐거움을 선사한다.

작가의 삶에 대한 깊은 성찰은 브론즈로 만든 〈대장정, 2005〉에서 잘 나타난다. 오르막과 내리막이 묘하게 섞인 곡선의 원형 길에는 어디론가 길을 떠나는 사람들과 자동차들이 있다. 이는 삶이 직선 혹은 단선적인 게 아니라, 오르고 내리며 순환한다는 은유다. 동

시에 고향을 떠나 다른 곳에 가고, 다시 고향으로 돌아오는 떠남을 반복한 작가 개인의 이주 역사를 작품으로 담아낸 것이다. 작가는 자신의 개인사를 빌어, 우리의 삶이 '지구별'이라는 이곳에 와서 잠시 머무르다 다시 다른 영원한 세계로 떠난다는 순례자적 사유를 작품으로 보여주고 있다.

김근배 작가의 작품은 권력이나 집단의 강요에 의해 비자발적 이주를 경험한 것과 다르게 자신이 선택한, 더 나은 삶을 향한 떠남의 경험이 작품 창작의 모티브가 되었다. 물론 그 역시 타국에서 이주민으로 살면서 느낀 소외, 차별, 배제에서 자유로울 수는 없었을 것이다. 하지만 그러한 것들에 짓눌리지 않고, 자신의 경험을 빌어 예술작품으로 승화시킨 그가 들려주는 아기자기한 일상의 이야기들은 유쾌한 재미를 선사한다. 더 나은 세계를 향해 도전한다는 것, 또 다른 세상을 위해 일상의 자리를 바꾸는 것, 그것에는 만만치 않은 용기와 에너지가 필요하다. 하지만 새로운 세계와 마주하며 만들어진 '균열'은 생산적인 것이 되어 삶을 다채롭게 할 것이다. 철들지 않는 어른인 나는 오늘도 다른 더 큰 세계와의 만남을 기대하며 유학을 꿈꾼다.

차별과 배제에서 열린 환대로
: 나현

직장 생활을 10년 하고도, 뱀 같은 처세술로 상사와 동료 사이를 쥐락펴락하는 인물이 되지 못한 나는 결국 숨 막혔던 조직에서 자진 탈출했다. 위계질서에 의한 냉혹한 상하관계가 절대시 되는 조직 생활, 직분이 곧 계급이 되는 직장 분위기의 비정함에 짓눌렸던 나로서는 살기 위한 최후의 선택이 바로 '퇴사'였다. 열심히 살아보겠다고 발버둥을 쳤던 지난 10년이 내게 남긴 것이 고작 번아웃 되어 피폐해진 몸과 마음이라는 것이 참 슬프고도 허망했다. 특히나 육아를 시작하면서 백업해줄 그 누구도 부재했던 우리 부부에게 지난 2년 반은 가장 혹독했다. 나는 왕복 4시간을 출퇴근하며 지칠대로 지쳤고, 남편은 남편대로 어린 딸아이의 등·하원을 맡아 하며 일까지 하느라 그도 나도 참 만신창이였다. 그런 생활을 버티다 퇴사한 나는 전쟁에서 진 패잔병 같은 심경으로 마음이 무너질 것 같이 위태로웠다.

막상 직장을 그만두고 나니 마음이 편하기도, 불안하기도 한 양가감정에 시달렸다. 아침마다 출근해야 할 것 같은 불안과 저녁이면 출근하지 않아도 된다는 안도감 사이를 왔다 갔다 했다. 그러다가 전혀 생각지도 못한 전업맘 세계에서 갈등을 겪으면서 새삼 육아가

▲ 나현, 〈바벨탑─난지도〉, 가변 설치, 국립현대미술관 서울관, 2015.
▼ 나현, 〈바벨탑─난지도〉 내부, 아카이빙 가변 설치, 국립현대미술관 서울관, 2015.

낯설게 다가왔다. 직장생활로 맷집이 있다고 생각한 나는 조직 생활에서의 인간관계와는 다른 컬러의 고충을 겪었다. 바로 엄마들 사이의 텃세 아닌 텃세와 이미 형성된 견고한 그들만의 네트워크에서 배제되는 일종의 소외감과 외로움이라고나 할까? 오랜 기간에 걸쳐 전업맘끼리 쌓아 올린 결속력 강한 그들만의 네트워크에 내가 비집고 들어갈 틈이 없었다. 그래서 한동안 딸아이의 하원길 놀이터 시간은 긴장과 뻘쭘함의 연속이었다. 그것은 마치 중고등학교 시절 때 겪었던 여자들끼리의 미묘한 질투와 감정싸움, 삼삼오오 무리지으며 편가르기를 하던 것과 비슷한 모양새였다. 또다시 학창시절로 회귀한 듯한 기분에 깊은 피로감이 몰려왔다.

놀이터에 가면 서로 아는 엄마들은 자기들끼리만 아이를 챙기면서 간식을 나눠 먹기도 하고, 하하호호 그들끼리만 대화했으며, 인사를 해도 이방인 혹은 투명인간처럼 대하기도 해서 멋쩍은 적이 한두 번이 아니었다. 별거 아니라면 별거 아니었지만 퇴사 후 심신이 예민해져 있었던 나는 매일 겪는 그 상황에 마음이 상하기도 하고, 참 유치하다고 생각이 들면서도 결코 그런 분위기를 무시할 수 없었다. 그러다가 Y를 알게 되었다.

Y는 딸아이가 5살 때부터 같은 반이었던 아이의 엄마였다. 그녀와 가끔 만나면 인사를 했지만, 자주 만날 기회가 없어서 친해질 겨를도 없었다. 그러다 하원 시간에 놀이터에서 몇 번 마주쳤는데, 이런저런 소소한 이야기를 하면서 금세 말동무가 되었다. 서로가 주파수와 케미가 통했는데 그녀는 중국에서 온 조선족이었다.

내가 사는 동네는 서울의 변두리다. 처음 이곳에 살았던 2000년대 초반에만 해도 많지 않았던 중국교포들이 최근 2~3년 사이 그 수가 급격히 늘었다. 들리는 이야기로는 가산동이 재개발되면서 그곳

에 거주하던 많은 교포들이 인근 지역으로 많이 이주했다고 한다. 심지어 딸아이의 어린이집에는 다문화가정의 아이들이 무려 40% 나 되어서 국제학교인가 싶기도 하다. 다문화가정의 구성은 조선족 과 중국인이 대부분이고, 베트남, 우즈베키스탄 출신들도 있다. 의 도치 않게 양꼬치집과 중국요릿집으로 상권이 변화하는 동네에 살 면서 자연스럽게 다문화를 경험하게 된 셈이다. 전에 한동네에 살던 몇몇 가정의 아는 부부는 이런 환경을 의식하며 다른 곳으로 이사를 하였는데, 그들처럼 그나마 경제적 여유가 있는 집들은 하나둘씩 조 선족과 다문화 가정들이 늘어가는 이 지역을 떠나는 것 같았다. 그 렇지만 어차피 시골에서 도시로 상경해 마이너리티 감성이 충만한 나로서는 그들이나 나나 별반 다르지 않은 '이주자'라는 생각이 들 어 크게 거부감도 없었다. 오히려 심리적 동질감마저 느껴졌다. 그 런 열린 마음에서인지 오히려 텃세 부리는 깍쟁이 한국 엄마들보다 다문화 엄마들이 부담이 없었다.

Y도 그런 조선족 중 하나였다. 그녀와 자연스럽게 가까워지면서 날씨 좋은 밤에는 집 근처 공원을 함께 산책하기도 하고, 하원 길에 두 아이가 같이 놀다 저녁을 먹기도 하는 등 동네 친구가 되었다. 어 느 날 그녀에게 저녁 초대를 받았다. 그녀는 나를 위해 두 가지 중국 요리를 선보였다. 요리하면서도 계속 음식의 간은 간장으로 하는지, 소금으로 하는지, 인공감미료를 넣어도 되는지를 재차 묻는 모습에 서 타인에 대한 배려가 깊이 느껴졌다. 처음 먹어본 중국요리였지만 어디선가 먹어본 듯한 맛, 마치 엄마가 차려준 밥 같은 정성 가득한 음식에 감동하였다. 그리고는 리본공예를 배운다면서 딸아이와 내 게 자신이 만든 머리핀을 선물하는 소박한 나눔까지 이어졌다. 오랜 만에 받아본 열린 환대였다.

나는 그녀에게 나의 친언니가 미국으로 이민했는데, 언니로부터 외국 생활의 고충과 소외감에 대해 종종 들어서 당신의 타국 생활의 힘듦을 조금 이해한다고 말했다. 솔직히 말하자면 그 '소외감'의 주인공은 바로 나였다. 한국이라는 명백한 지리적 '고향'에 살지만, 여전히 그 고향에서 타자로 사는 것 같이 느껴지는 감정. 어린 시절부터 나라는 존재가 이 세계에 잘 수용되지 않는 체험을 했기에 예민하게 반응하는 나의 오래된 주제, '소외감' 말이다.

몇 해 전 국립현대미술관의 '2015 올해의 작가상' 전시가 떠오른다. 그중 거대한 구조물을 만들었던 나현 작가의 작품이 인상적이었다. 한국에서 회화를 전공하고 이후 영국으로 유학을 떠났던 그는 2008년 귀국하면서 당시 한국에 동남아 이주노동자가 많이 늘어난 것을 감지하고 디아스포라Diaspora, 민족, 정체성 등에 대한 작업을 진행해 왔다. 그런 작업의 연장선으로 선보인 〈바벨탑—난지도, 2012〉는 공간과 시각을 점령하며 파워풀한 에너지를 전하는 거대한 현대미술이었다.

2015년 국립현대미술관에서 선보인 나현의 〈바벨탑—난지도, 2012〉는 2012년부터 진행된 것으로서 한국 민족의 시원을 찾기 위한 그간의 흔적을 담아냈다. 40평 공간에 거대한 구조물로 선보였던 작품은 과거 서아시아 지역에 있었던 메소포타미아문명의 대표적인 건축물이었던 지구라트ziggurat 신전의 형식을 취했다. 계단식 구조물 외부에는 난지공원에서 채취한 식물을 심고, 그 가운데에는 인공 우물을 만들어 다양한 이주민들의 인터뷰 영상을 선보였다. 또한 구조물 안에는 그간 연구한 사진, 영상, 리서치물을 아카이빙했다.

이러한 그의 작업은 베를린에 있는 악마의 산Teufelsberg과 서울의 난지도를 바벨탑의 유적으로 추정하고, 이를 입증해가는 일종

의 프로젝트였다. 좀 더 부연 설명을 하자면, 제2차 세계대전 이후 전쟁 폐기물을 메운 독일의 악마의 산Teufelsberg과 서울의 쓰레기산 난지도 사이의 유사성을 기반으로 도시 개발과 역사적 경험에 대한 고고학적 연구를 입체적으로 보여준 작업이다. 여기서 그는 창세기에 나오는 바벨탑 이야기, 그러니까 인간의 욕망을 상징하는 동시에 다양한 민족과 언어가 분화된 원인이기도 한 지구라트 형식의 바벨탑을 작품의 메타포로 차용했다. 그러한 바벨탑과 한국 군사독재 정치 시절의 산물인 난지도의 모형 위에 난지도의 식물을 심고, 구조물 내부에는 군사독재 정치 때 정치적으로 가장 많이 사용되었던 '단일민족'에 대한 원류를 찾는 기록물을 전시로 담아낸 것이다.

이 다층적이며 다양한 함의를 담아내는 〈바벨탑—난지도, 2012〉 작업을 통해 그는 한국의 다문화 사회에 대한 강한 메시지를 전달하고 있다. 그러니까 그는 작품을 통해 한국이 원래 다민족이었고, 단일민족에 대한 신화가 얼마나 허구인지를 입증하며, 이민자들을 향해 혐오와 차별의 시선으로 접근하는 것이 얼마나 문제인가를 시사하고 있다.

다시 나의 일상으로 돌아와 Y가 무심코 했던 몇 마디 말을 생각해본다. 일제강점기 때 중국으로 이주한 대다수가 일본에 의한 강제로 이루어졌거나 혹은 독립운동을 위한 것이었는데, 그들의 후손들은 선택의 여지 없이 중국인도 한국인도 아닌 채 디아스포라로서 차별을 받고 살고 있다는 이야기였다. 중국인들은 해외로 나가 있는 동포들에 대한 차별이 없고, 다시 본국에 들어와서도 환대받는데, 왜 한국은 조선족들을 이렇게 무시하는지 모르겠다는 하소연이었다. 조선족에 대한 차별은 중국에서뿐만 아니라 한국으로까지 이

어져서 이중의 고통을 안고 살아간다는, 우리가 외면하고 싶은 슬픈 역사의 한 증인의 고백이다.

일본식민지가 끝나고, 친일파 세력을 처리하지 못한 것, 그리고 친일세력이 이 사회의 주류와 기득권이 된 우리나라 현대사의 그늘을 생각해본다. 당시 강제 이주와 독립군의 후예들로 이루어졌던 중국 내 한국교포들이 중국 사회에서 겪었던(겪고 있는) 차별과 그들이 현재 한국 사회로부터 받는 차별에 대해서 말이다. 이와 비슷한 맥락으로 다양한 형태의 다문화가정들에 대한 우리 사회에 뿌리 깊은 차별과 혐오의 인식들도 생각해본다. 이러한 인식에는 군부독재 시절을 지나면서 '단일민족'으로 신화화된 민족 정체성 교육이 상당 부분 영향을 미쳤다고 볼 수 있다. '단일민족' 신화는 강력하게 한국인들 사고에 깊이 자리 잡게 되었고, 타민족에 대한 배타성과 차별적 시선을 지니게 한 것이다. 우리의 이러한 불편한 의식은 다문화가정을 바라보는 시선에서 감지된다.

한국 사회에서 백인을 향한 맹목적인 환대와 그들에게 부여되는 특권은 아시아계인, 조선족, 흑인들에 대한 그것과는 대조적이다. 그러한 인종에 대한 편견은 사회 곳곳 일상의 도처에서 자행되기 마련이다. 어쩌면 이것은 백인 사회에서 이루어지는 유색인종 차별보다 농도가 더 짙은 것일지도 모른다. 우리는 언제나 가변적으로 그들이 될 수 있고, 그들도 우리가 될 수 있다. 그러므로 우리는 '대접받고자 하는 대로 대접하라(신약성경 마태복음 7:12)'는 성경의 구절처럼 타인을 향해 따뜻하게 대해야 하는 것은 결국 나를 위한 것임을 알아야 한다. Y가 보내온 작지만, 진정성 있는 따뜻한 포용과 열린 환대를 또 다른 누군가에게 나누며, 작지만 일상에서부터 선순환을 이루는 작은 실천을 하려 한다. 내가 사는 지역과 나라를 뛰어넘

어서 '지구'라는 거대한 공동체 속의 인간으로 함께 살아가고, 존재
하길 바라면서 말이다.

결혼이주 여성의 삶
: 이선민

 H는 교회에서 만난 네팔 친구다. 그녀는 한국으로 온 결혼이주 여성이었는데, 대학생 시절 인도 배낭여행의 좋은 추억을 간직한 나로서는 네팔에서 온 H가 낯설지 않았다. 동갑내기였던 그녀의 딸과 나의 딸은 서로 마음이 맞는지 교회에서 잘 어울려 놀았는데, 그러면서 나도 그녀와 자연스럽게 가까워졌다. 무엇보다도 그 교회에 몇 년간 출석했음에도 그곳에서 벌어지는 다양한 차별이 감지되어 쉽게 동화되지 못했던 나로서는 또 다른 이방인이었던 그녀와 쉽게 마음이 통할 수 있었던 것 같다.

 한국말이 유창한 그녀는 살림도 잘하고 부지런했으며, 배움에 대해 의욕이 넘치는 여성이었다. 하지만 한국에 별다른 연고가 없었던 그녀는 다른 결혼이주 여성들이 겪는 다양한 문제에 동일하게 봉착했다. H가 그러한 일상의 어려움을 내게 토로할 때면 아이를 키우는 엄마로서, 한 여성으로서 그녀의 고충에 깊이 공감할 수 있었다. 한국이 자국인 나도 아이를 키우며 지내는 것이 이렇게 힘든데, 말도 서툴고 문화도 다른 외국에서 사는 그녀는 오죽할까 싶었다. 그래서 인터넷 사용이 서툰 그녀를 대신해 어린이집 대기 신청하는 것이라든

▲ 이선민, 〈성남 중앙시장〉, 디지털 프린트, 120×180cm, 2013.

지, 육아 정보라든지 내가 도와줄 수 있는 것을 종종 나누었다. 그런 나의 관심과 배려에 그녀는 밀크티 '짜이'같은 네팔 음식으로 보답해 주었다. 우리는 외로운 교회 생활에서 그렇게 친구가 되었다.

어느 날 그 교회를 7년 넘게 다녔다는 H에게서 교회를 향한 진 짜 속내를 듣고 마음이 착잡해졌다. 한국인 남편과 결혼해 의지할 곳이 없었던 그녀는 교인들로부터 도움을 이따금 받아왔다고 했다. 한국으로 이주했던 신혼 초에 말도 서툴고 모든 것이 낯설어서 힘들 무렵, 우연히 손목을 크게 다쳤는데 교인들의 도움으로 당시 젖먹이

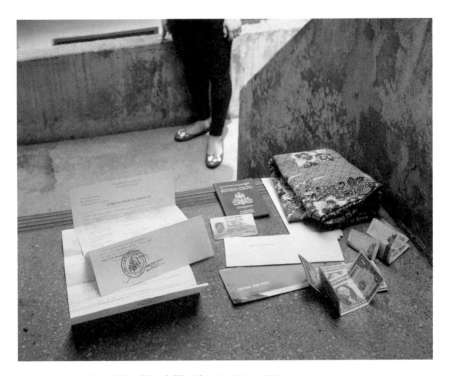

▲ 이선민, 〈영세 호앙1—그녀의 소지품〉, 디지털 프린트, 120×180cm, 2012.

딸과 그 위기를 넘길 수 있었다고 했다. 그런 교인들의 도움에 감사
했지만, 한편으론 교회의 핵심 인물이었던 모 집사로부터 돌봄을 가
장한 컨트롤을 당하는 것이 싫었고, 교회 안에서 여러 가지 차별받
는 것이 불편해서 그 교회를 떠나고 싶다고 했다.

　　H를 컨트롤한다는 그 집사는 평소에 H를 많이 챙기면서도 다른
사람 앞에서 H가 다문화 여성이라고 비하하는 말을 종종했다. 그러
면서 그녀는 H를 교묘하게 교회가 운영하는 부설기관에 무임금으
로 일을 시켰다고 한다. 또한 H는 교회의 각종 행사 때마다 수시로

봉사에 참여했다는데, 이를테면 매주 진행되는 전도팀을 위한 식사 준비, 비정기적인 교회 행사의 주방보조 등의 일이었다. 하지만 H는 그것이 봉사가 아닌 암묵적 강요였다고 했다. H는 그 봉사를 하고 싶지 않았지만, 그것을 거절하면 자신에게 돌아올 냉대가 싫어서 두 아이를 혼자 돌보는 환경임에도 어쩔 수 없이 그 일을 했다고 한다. 친구도 가족도 없었던 그녀에게 유일한 가족 같은(?) 교회가 사랑의 이름으로 주는 고통처럼 보였다. 그러니까 경제적으로 넉넉치 않고, 7살과 4살짜리 아이를 키우며 육아로 분주한데다 외국인으로서 이중 삼중의 고충을 겪고 있는데, 거기에 교회가 '봉사'라는 이름으로 그 무거움을 하나 더 올린 것 같아 그녀의 이야기를 듣고 나니 마음이 착잡해졌다.

그런데 모 집사뿐만 아니라 많은 교인들이 H에게 차별의 시선을 보냈다. 교회 안의 궂은일에는 수시로 부르면서도, 여러 모임에서는 그녀를 은근히 배제했다. 버젓이 그녀가 예배실이라는 한 공간에 있음에도 H를 투명인간처럼 여기며 삼삼오오 커피를 마시고 대화하는 모습을 보자니, 마치 그녀는 원래 그곳에 없거나 있어서는 안 될 존재 같았다. 게다가 모 여성 장로는 자신의 권위를 이용해 수시로 H와 그녀의 딸을 공개적인 장소에서 훈육했는데, 옆에서 보기 민망할 지경이었다. 그런데 누구 하나 그녀의 편에 서서 그것이 부당하다고 항변하지 않았다. 그녀는 응당 그런 취급을 받아도 되는 사람 같았다. 교회 안에서 마땅한 직분이 없었던 H의 남편도 H와 마찬가지로 무기력하게 그 상황들을 바라보았다. 한번은 그 모습이 도를 지나치는 것 같아 내가 나서서 항변한 적이 있는데, 그 후로부터 여러 교인들이 내게 싸늘한 시선을 보냈다. H의 가족들에게 향한 것은 교회 장로와 권사의 자녀, 그들의 어린 손자들에게 향하는 환대

와 대조되는 무시와 차별이었다. 주변인이었지만 그런 상황이 예민하게 감지되었던 나는 그 교회가 불편했다.

예수의 '사랑'과 '환대'를 근간으로 하는 교회, 사회적 약자에게는 응당 더한 돌봄과 배려가 있어야 한다고 가르치는 그곳에서 영원한 이방인이었던 H가족에게 가해지는 차별과 소외의 현장을 꽤 오랫동안 지켜봤다. 한국 사회에서 다문화가정을 바라보는 시선과 조금도 차등 없이 교회라는 곳에서 벌어지는 일련의 사건을 지켜보니 마음이 씁쓸했다. 더욱이 오랫동안 교회에 다녔던 나로서는 교회의 다수를 차지하는 여성들은 여전히 주방 봉사 같은 것에만 그 역할이 한정되고, 남성들은 의사결정에서 주요한 직분을 차지하며, 그 직분으로 다시 서열화·위계화되고, 가진 자 배운 자들이 권력을 쥔 채 대접받으며, 성 소수자나 이민자들 같은 이방인들은 혐오와 차별의 시선으로 대하는 한국교회의 문제점들이 감지되면서 더더욱 마음이 아팠다. 어찌보면 당연한 일이겠지만, 그 교회가 보여주는 문제점이 마치 한국 사회의 축소판 같아서 더더욱 불편했다.

이선민은 〈Translocating Woman〉 시리즈로 이러한 한국 사회의 결혼이주자들의 모습을 다큐멘터리적 시선으로 담아냈다. 그녀는 그간 젠더를 이슈로 여성의 제도화된 삶, 그리고 자식에게 욕망을 투사하는 부모의 모습 등 다양한 시리즈 작업을 선보여 많은 주목을 받았다. 그러한 그녀의 〈Translocating Woman〉 사진들은 경기도 '성남'이라는 낯선 도시에 정착해 가정을 꾸린 외국 여성들의 사진을 통해 결혼이주민의 삶을 담은 작업이다.

여권과 달러, 비행기표, 그리고 각종 서류가 널려있는 화면. 사진 〈영세 호앙—그녀의 소지품, 2012〉에는 그것들의 주인공을 암시하는 인물이 화면 뒤쪽에 하반신으로 보인다. 영세 호앙의 소지품이

라는 이 작품은 그녀가 결혼이주자로 한국에 오면서 갖게 된 것들이다. 그것들을 배경으로 보이는 허름하고 오래된 건물은 그녀가 앞으로 살아야 할 고단한 삶, 혹은 긴 여정의 어려움을 상상하게 해준다. 그녀는 과연 무슨 생각으로, 어떠한 각오로 먼 한국에 왔을까?

〈영세 호앙—이사, 2013〉는 이사의 한 장면을 화면에 포착했다. 사진 속 가족은 어디로 떠나는 것일까? 아니면 어디에서 떠나온 것일까? 영세 호앙의 연작 사진인 그것에는 그녀가 또 다른 곳으로 이주하는 것임을 암시하는 상황을 보여준다. 미처 실리지 않은 식탁이라든지 버려진 물건들이 대문 앞에 놓여있고, 비좁은 골목에 주차된 트럭에는 온갖 살림살이가 그것을 고정하는 밴드로 엉성하게 매여 있다. 젊은 남성은 이삿짐이 실린 차를 바라보고 있으며, 상대적으로 나이가 든 남성은 한쪽 손의 장갑을 뺀 채 이사의 일차적인 고된 작업을 마치고, 다음 이동을 위해 캔커피를 마시며 잠시 휴식을 취하고 있다. 머나먼 곳에서 온 그녀는 또다시 어디로 떠나는 것일까? 자신의 아이를 유아차^{유모차}에 태운 채 우리를 바라보고 있는 그녀의 모습에는 자신이 속했던 고향에서부터 한국으로 이주했을 때처럼, 또 다른 낯선 곳으로 향하는 두려움과 긴장감이 담겨 있다.

이선민의 사진에는 결혼여성 이민자들의 고단한 삶이 직접 담겨 있지는 않지만, 이사하는 사진 한 장은 그녀들의 삶에서 벌어지는 다층적인 문제를 상상하게 한다. 소설을 읽을 때 그것에 기록된 인물의 특정한 삶과 상황만을 읽는 것이 아니라, 그것이 쓰인 배경과 배제된 많은 자의 목소리를 상상하면서 읽어낼 수 있는 것처럼 말이다.

오천 년 단일민족의 신화를 앞세우며 타민족에 대해 뿌리 깊은 배타성을 지닌 한국 사회에서 다문화가정을 둘러싼 다양한 이슈와 문제들을 어떻게 바라볼 것인가? 한국 사회에서는 결혼이민 여성들

과 그들의 가정을 사회적 약자로 분류하며 다양한 제도로 보호하고 배려하고 있지만, 여전히 그들을 대하는 시선은 차별적이다. 그것은 영어를 쓰는 백인들과 결합한 다문화가정을 향한 시선과는 다른 것이었다. 같은 아시아권 내에서도 동남아 지역을 상대적으로 열등하다고 바라보는 한국인들의 인종차별이 그대로 녹아든 것이었다.

세계여행과 타국으로의 이주가 빈번하고 자연스러운 현상이 된 세계화 시대에 한국이라는 민족적 우월성과 배타성을 기반으로 하는 폐쇄적 민족주의·애국주의는 설득력을 상실했다. 세계 어느 곳에 가더라도 우리는 서로 밀접하게 영향을 주고 받기 때문이다. 이러한 현실에서 탈식민주의 이론가 가야트리 스피박은 '지구the globe'라는 용어가 그 안에 사는 생명의 다양성을 단일화하는 개념으로 쓰인다면서 '행성planet'이라는 개념을 쓸 것을 제안했다. 개별 생명체들 각각의 고유한 '다름alterity과 차이를 인정하고 수용하면서 공존하는 의미로서 말이다.[28] 우리는 한국 사회의 가까운 이웃인 다문화가정의 여성들을 향한 혐오와 차별의 시선을 거두고, 각자 지닌 고유한 다름을 근거해 존중해야 한다. 또한 이런 전제를 통해 그들을 향한 사회적 제도가 좀 더 면밀하고 구체적으로 이루어져야 한다.

상호 연관성의 삶을 사는 우리는 가까운 타자, 먼 타자들에게 어떤 책임성을 가지고 살아가야 할까? 무엇보다 믿음, 소망, 사랑 중 제일이 사랑임을 외치는 한국교회는 H처럼 가까운 타자들을 어떠한 시선으로 대해야 할 것인지 깊이 생각해봐야 한다. 소외된 자들이 주체가 되어 그들의 삶을 발화한다는 의미에서, H의 삶에서 이루

28 Gayatri Chakravorty Spivak, *Death of a discipline*New York: Columbia University Press, 2005, 72. 강남순, 『코즈모폴리터니즘과 종교』, 새물결, 19면에서 재인용.

▲ 이선민, 〈영세 호앙3-이사〉, 디지털 프린트, 50×75cm, 2013.

어졌던(진행되고 있는) 억압과 차별의 고통에 대해 이 지면을 통해 이야기한다. 사랑과 환대의 종교인 한국기독교가 더 이상 배척과 배제의 종교가 아닌, 예수의 진정한 '사랑'을 실천하는 곳이 되길 희망하면서 말이다.

난민, 경계에 선 사람들
: 홍순명

친구와 전시를 보러 간다는 나의 전화 통화에 "난민이 뭐예요?"라고 묻는 7살 딸아이. "세상에는 다양한 사람들이 산단다. 우리처럼 대한민국이라는 나라에 사는 사람들도 있지만, 나라가 없어서 여기저기를 떠도는 사람들도 있어. 전쟁이 일어나서, 혹은 자기 나라가 살기 어려워서 다른 곳으로 떠나곤 하거든. 그런데 자기가 살던 나라를 떠나는 사람들은 많은 고통을 당하곤 한대. 왜냐하면 다른 나라에 가면 자기와 다르다는 이유로 그곳의 사람들이 싫어하거든. 그래서 나라가 없는 사람들은 여기저기 떠돌면서 힘들게 산단다." 어린이의 눈높이에 맞춰 나름 애써 쉽게 이야기했음에도 잘 이해가 안 된다는 표정을 하는 딸. 그래 모를 수도 있지, 자신이 경험하지 못하면 더더욱 모를 수 있지. 이 세상은 참 이해할 수 없는 많은 일이 벌어지곤 하니까.

조카들을 위해 '돌봄 노동'으로 분주하게 지내는 친구와 오랜만에 서울시립미술관에 갔다. 전시 《보이리스—일곱 바다를 비추는 별》은 동시대를 살아가는 억압되고 배제된 존재들을 조명하는 전시라서 나에겐 큰 의미가 있었다. 전시에는 동시대의 삶이 처한 특정

▲ 홍순명, 〈바다풍경—시리아 난민〉 설치 전경.

상황 속에서 전쟁, 난민, 여성, 죽음 등의 문제를 직접적으로 또는 예술적 은유를 통해 시각화한 작품들이 출품되었는데, 각각의 작품은 저마다의 방식으로 작가적 태도와 재현의 윤리가 담겨 있었다.[29] 1층 전시실에는 다양한 사진과 설치, 영상, 회화 작업이 전시되었는데, 그중 단번에 나의 눈을 사로잡은 작품이 있었다. 바로 홍순명 작가의 〈바다 풍경—시리아 난민, 2018〉이었다.

'시리아 난민'은 몇 해 전 3살 아이의 바닷가 주검이 언론에 보도된 사진으로 기억된다. 당시 비슷한 또래의 아이를 키우던 나로서

29 2018년 6월 26일부터 8월 15일까지 서울시립미술관 서소문 본관 1층에서 진행된 《보이스리스-일곱 바다를 비추는 별》 전시 서문 참조.

▲ 홍순명, 〈바다풍경—시리아 난민〉, 캔버스에 유채, 400×700cm, 2018.

는 그 처참한 죽음 현장을 사진으로 접하며, 말할 수 없는 충격에 빠졌다. 무엇이 그 작은 생명을 죽음으로 몰아갔을까? '시리아 난민 사태'는 종교와 민족 간의 갈등, 정치적인 문제가 복잡하게 뒤섞인 것으로서 인간을 비참하게 만들며, 2018년 현재 내전 8년 차에 접어들어 33만여 명의 사망과 시리아 인구의 절반인 약 1,000만 명의 난민을 기록하고 있다.[30] 홍순명 작가는 이러한 '시리아 난민'을 주제로 회화 작품을 제작했다.

몇 해 전 모 작가 인터뷰를 위해 들렸던 레지던시에서 우연히 홍순명 작가의 작업실도 들리게 되었다. 벽면에 빼곡했던 작은 조각의 그림들이 인상적이었다. 그는 회화, 판화, 사진, 조각, 설치 등 다양한 매체를 넘나들며, 다층적인 주제로 국내외에서 왕성하게 활동을 해왔다. 그런 홍순명 작가의 창작공간에서 그의 예술세계와 조우한, 작가와의 그 짧은 만남은 당시 나의 의식을 확장케 했다. 전시장에서 〈바다 풍경—시리아 난민〉을 보니, 몇 해 전 강렬했던 홍순명 작가와의 만남, 3살 아이의 주검 사진, 그리고 현재 제주도에 있는 예멘 난민의 모습이 오버랩 되면서 많은 생각이 떠올랐다.

〈바다 풍경—시리아 난민, 2018〉은 사진과 여타 영상이나 매체 작업이 주는 것과는 다른 회화만이 지닌 깊이감을 선사하는 작품이었다. 그림은 작은 캔버스가 연결되어 무려 400×700cm의 거대한 이미지로 완성되었는데, 그 자체로 광활한 바다를 건너는 자들의 막막함, 혹은 삶에 대한 강렬한 의지가 뒤섞인 인상적인 것이었다. 작품에는 일정 부분이 하얗게 지워졌는데, 자세히 들여다보면 그것이

30 PMG 지식 엔진연구소, 『시사상식사전』, 박문각, 2017. 참조 https://terms.naver.com/entry.nhn?docId=1398157&cid=43667&categoryId=43667

보트에 탄 사람들의 모습이라는 것을 유추할 수 있다. 그렸다 다시 지워낼 수 있는 회화가 지닌 재료적 특성이 작가의 의도와 맞아떨어지면서 깊은 울림을 자아내는 지점이다. 이미 보트에 탄 이들은 지워졌고, 헤엄치는 자들은 작게 그려짐으로써 양자 모두 자세히 들여다봐야 그 존재를 확인할 수 있다. 그러니까 죽음이 임박한 그 순간에 살기 위해 보트로 향해 가는 이들이나, 보트에 타서 일시적으로 죽음을 면했지만 언제 표류할지 모르는 삶이 일시적으로 연장된 이들 모두가 처절한 난민임을 역설적으로 보여주는 것이다.

최근 이슈화되는 '제주도의 예멘 난민들'을 생각해본다. 피부색과 언어, 종교가 다르다는 이유로 배척당하는 그들을 말이다. 과연 그들이 영어를 쓰는 백인 기독교인이었다면 이토록 한국인들로부터 배척당할까? 2018년 7월 이미 청와대 게시판에 70만 명이 넘는 한국인들이 예멘 난민을 거부하는 청원을 진행했다는 기사를 봤다. 더욱이 그들을 향해 '이슬람 혐오'의 관점으로 접근하는 기독교인들의 집단적인 반대 시위를 접할 때면, 그 속에서 타종교에 배타적인 한국교회의 민낯을 바라보게 되어 더더욱 불편했다.

물론 제주도에 사는 주민들에 대한 배려와 그들을 고려한 정책적인 뒷받침이 필요하다고 본다. 한편 500여 명이라는 적은 수의 난민을 우리 사회가 접했을 때, 무조건적인 배척이 아니라 난민 문제에 대해 공부하고 심도 있는 정책을 만드는 것이 우선적으로 이루어져야 한다고 생각한다. 과거 우리도 6·25전쟁을 치르면서 난민이었던 경험이 있지 않은가? 그리고 제주도의 예멘 난민들, 그들도 사람이다. 기독교인이라면 그들을 향해 다양한 차별의 시선을 거두고, 인간 대 인간으로서 '열린 환대'를 실현해야 한다고 생각한다. 그것이야말로 예수가 말하는 '사랑'과 '평화'를 관념이 아니라 '정의'로

▲ 홍순명, 〈바다풍경—시리아 난민〉, 부분 이미지.

실천하는 방법이라고 본다. 난민 문제는 더 이상 먼 나라 이야기가
아니라, 동시대에 전 지구적으로 펼쳐지는 것으로서 이 시대 우리가
함께 고민해야 하는 일임을 다시금 생각해본다.

실존적 타자, 심리적 타자들

비천한 길, 고독한 아티스트
: 박재철

어찌어찌해서 삼수를 끝으로 미술대학에 들어갔다. 미술대학에는 장수생들의 다양한 스토리가 꽤나 많아 나의 삼수는 이야깃거리도 안 되겠지만, 나는 여러 정황과 이유로 입시에 폭망한(폭삭 망한) 케이스였다. 지방의 사립고등학교였지만, 나름 수석입학생이라는 영예를 안고 집안의 기대를 한몸에 받았던 나는 삼수 끝에 미술대학에 입학하면서 별안간 주변인들로부터 수치와 비난의 대상으로 전락했다. 대학에 입학했던 초반에는 그런 패배감과 열등감에 짓눌려 많이 방황했다. 또한 한국같이 학번과 나이로 위계화되는 사회구조에서 두 살 많은 신입생이었던 나는 계보를 흐리는 이상한 존재가 되곤 했는데, 그런 내가 여러 동아리활동에서 수용되기가 어려웠던 분위기도 나의 우울함을 가중시켰다. 어딜 가나 마음을 둘 곳이 없었던 시절이었다. 장수생들이 많고, 온갖 독특한 인간들의 집성촌 같았던 미술대학의 분위기는 그나마 내게 해방감을 주었다. 생각해 보면 그런 분위기가 아니었더라면 학교에 마음 붙이고 다닐 수 없었을 것이다.

당시 내가 다녔던 미술대학은 2학년 때 전공을 선택할 수 있었

▲ 박재철, 〈봄〉, 한지에 수묵채색, 60×60㎝, 2018.

다. 그러한 시스템이 여러 문제도 있었지만, 나는 다양한 실기를 접해보고 스스로 전공을 선택할 수 있다는 점에서는 학부제도가 좋았다. 입학할 때만 하더라도 서양화 전공을 생각했는데, 이런저런 실기수업을 들어보니 동양화의 재료, 먹과 모필, 그리고 화선지가 주

는 자유로운 표현력에 큰 매력을 느꼈다. 그래서 생각지도 않았던 동양화[31]를 전공으로 삼았다.

전통 지필묵紙筆墨이 주는 매력에 이끌려 동양화를 택했는데, 막상 전공 안으로 들어가보니 그곳은 또 다른 숨 막히는 곳이었다. 비판적 수용이 부재한 '도제식 교육'이 '전통'이라는 명분 아래 종교처럼 숭앙되고 있었다. 그런 분위기를 인지한 순간 답답함에 곧 질리게 되었다. 무엇보다 동양화를 전공한 사람들에게서 느껴지는 특유의 사고방식, 이를테면 '사라져가는 전통을 지켜야 한다'라는 집착에 가까운 믿음은 맹목적인 신앙인 같아 보였다. 참 답답했다. '왜'라는 비판적 성찰의 사유는 거세된 채, 지켜야 할 대상으로만 존재하는 동양화는 마치 몰락해 가는 집안 같았고, 이를 지키는 자들은 '전통'이라는 명분 아래 자기 밥그릇 지키기에 급급한 욕망의 수호자들 같았다.

그러한 답답함의 대안으로 미술경영학을 복수로 공부했다. 미술경영학과의 다양한 미술이론을 접하고 공부하면서 자연스럽게 내가 창작하는 것만큼이나 글을 쓰고, 기획하는 일에 소질이 있다는 것을 알게 되었다. 어찌 보면 예술작품을 만드는 일이나, 글을 쓰는 일이나, 전시를 기획하는 일이나 사용되는 매체만 다를 뿐 창작이라는 매한가지인 일이었으니 말이다. 이후 더 공부하고 싶어서 대학원에 진

31 '한국화'와 '동양화'에 대한 논의는 현재 진행 중이다. 일제식민지 시대를 거치면서 전통 '서화書畵'의 개념이 '미술'이 되었는데, 회화는 다시 서양화와 동양화로 나뉘게 되었다. 해방 이후에도 동양화라는 용어는 지속적으로 쓰였고, 1981년에 국전이 폐지되면서 동양화라는 명칭 대신 한국화라는 용어가 등장했다. 동양화와 한국화의 용어 탄생 과정에서 그 정체성의 모호함으로 인해, 여전히 동시대 미술에서 동양화와 한국화라는 용어가 혼용되고 있다. 목수현, 「한국화의 불우한 탄생: 미술의 정체성을 둘러싼 표상의 정치학」, 『동아시아문화연구』 제 62권, 한양대학교 동아시아문화연구소, 2015, 53-78면 참고.

학했는데, 현대미술이론에 대해 깊이 공부할 수 있어서 좋았다.

대학과 대학원을 다니면서 줄곧 동양화에 대해 비판을 했지만, 지금 생각해보면 애정이 있었기 때문에 비판도 할 수 있었던 것 같다. 또한 지필묵紙筆墨에 대한 체험이 있는 나는 동양화 작품을 볼 때면, 비실기 전공 평론가나 큐레이터보다 매체에 대한 이해도가 있다고 스스로 자부심을 느낀다. 그래서일까 진정성이 담겨 있는 동양화 작품을 보면 더욱 애착이 간다.

박재철 작가는 1990년대 말부터 2000년대 초반까지 자신의 삶을 그림일기처럼 동양화로 그려내며 화단의 주목을 받았다. 그가 그려낸 그림에는 순박한 마음이 담겨 있는데 이를테면 식물에 물을 주거나, 물을 담은 바가지나 싹이 난 화분을 건네는 손이 그것이다. 이러한 작지만 따뜻한 배려의 마음이 담긴 그림들은 보는 이들에게 소박한 행복을 전해주었다. 2000년대 초반 이후 박재철 작가는 꽤 오랫동안 동화책 그리기에 몰두하며 『행복한 봉숭아』(길벗, 2004), 『봄이의 동네관찰일기』(길벗, 2006), 『팥이영감과 루르르 산토끼』(길벗, 2009) 등의 여러 책을 출간했다. 그러다 최근 몇 년 전부터 그간의 공백을 깨고 본격적인 작품 활동을 재개하고 있다.

2018년 전시의 제목은 《비천한 길》인데, 작품 대부분은 도시의 인공정원에 대한 작가의 해석이다. 이를테면 도시 정원 속 인위적으로 이주해 심어진 나무들을 자신과 동일시해서 그린 풍경이다. 대표작 〈비천한 길 Ⅱ, 2017〉에는 자신의 삶을 '비천한 길'이라고 명명하며, 지난날의 회상을 고스란히 담아냈다. 찔레꽃이 놓인 공원 보도블럭 위에 상처 난 다리로 선 채 컵라면을 먹는 한 남자, 어디에서부터 옮겨졌는지 알 수 없는 벚나무, 그 나무를 둘러싼 버팀목과 붕대들, 잘린 가지마다 매달린 지폐 돈, 깨어진 사진 액자, 빼곡하게 그려진

이름 모를 식물들. 그림에 등장하는 사물들과 그것을 둘러싼 정황은 많은 이야기를 전해준다. 강제로 이주되고 무참히 가지가 잘린 나무에게 꽃을 피우라고 강요하는 사회, 삶의 다층적인 면과 고통의 의미는 덮어둔 채 꽃길만 걸으라고 축복하는 사회 분위기 등 개인사적 아픔을 강렬하게 시각화한 그의 작품을 통해 신자유주의라는 무한경쟁 사회 속에 주변부로 밀려나고 아파하는 우리들을 만나게 된다.

뿌리가 뽑혀서 다른 곳으로 강제 이주되고, 숱한 가지가 잘려 나갔음에도 인공정원에서 꽃을 피우며 살아가는 나무의 생명력에 위로를 받는다. 박재철 작가가 일회용 용기에 이름 모를 들꽃과 식물들로 만든 또 다른 작은 정원, 혹은 플라스틱 컵에 꺾꽂이 한 가지들에서 핀 꽃, 그 작은 세계에서 뿜어져 나오는 생명력에서 위로를 받는다. 어쩌면 작가는 이 고통스러운 현실 안에서 스스로 견디기 위한 방식으로 식물을 자신의 삶 안으로 집어넣었는지도 모르겠다.

주류와 비주류, 권력을 가진 자와 가지지 못한 자, 이름이 있는 꽃과 이름이 없는 들꽃 등으로 세상에는 다양한 위계가 존재한다. 미술이라는 세계도 별반 다르지 않다. 이름과 명성을 가진 자들의 작품은 제도권 내에서 권력을 지닌 채 자본의 선순환을 이루고, 그렇지 못한 자들은 가난이라는 악순환의 고리를 끊지 못한다. 한 사람의 삶에 점수를 매길 수 없듯이, 예술작품에도 우열을 매길 수 없음에도 불구하고 제도권 안의 예술은 동일한 방식으로 서열화되고 계층적 위계가 형성된다.

사람마다 지닌 재능과 능력은 분명 다르다. 그리고 다층적 결을 지닌 한 인간의 삶을 사회의 명성과 그가 이룬 결과물로 서열을 매길 수 없다고 생각한다. 특히나 예술작품은 더더욱 그렇다고 생각한다. 나는 예술가들이 사회의 권력 시스템과 위계적 질서, 그리고 평

▲ 박재철, 〈비천한 길Ⅱ〉, 한지에 수묵채색, 162×260㎝, 2017.

가에 위축되지 않고, 예술가 스스로 자신만의 예술세계를 활짝 꽃피
웠으면 좋겠다. 물론 이를 위해서는 예술가들이 창작할 수 있는 여
러 시스템적인 뒷받침이 선행되어야 하며, 창작할 수 있는 자양분이
충분한 사회가 되어야 하겠지만 말이다. 비록 작은 존재들, 세상에
이름 없는 삶이라 할지라도 자신의 것을 의미 있게 피워내는 삶은
진정한 울림을 준다. 나는 개별 인간들이 지닌 한계와 고통, 아픔이
있더라도 모두가 저마다의 아름다운 꽃을 활짝 피웠으면 좋겠다. 그
래서 꽃피는 시기가 서로 다르고 모양새도 다르겠지만 각자의 꽃들
이 만개하는 그런 사회가 되길 기대한다. 이것은 한편으로 나를 향
한 격려이자 바람이기도 하다.

21세기 노예들
: 이영수

　　모 강연회에서 '초콜릿 농장의 어린이 노예들'에 관한 이야기를 들었다. 일상에서 쉽게 접하는 초콜릿이 어떻게 만들어지는지에 대해서 평소에 깊이 생각해본 적이 없었던 나로서는 어린이 노예 이야기는 일종의 충격이었다. 초콜릿은 내게 그저 몇 푼 안 들이고도 행복을 살 수 있는 마법의 열매라는 감상적인 이미지였다. 그도 그럴 것이 내가 접한 초콜릿은 팀 버튼Tim Burton 감독의 영화 〈찰리와 초콜릿 공장, 2005〉, 라세 할스트롬Lasse Hallstrom 감독의 〈초콜릿, 2000〉 등 인간에게 주는 즐거움과 판타지, 그리고 사랑의 매개체 등으로 한껏 낭만적으로 묘사된 영화들의 이미지가 워낙 강렬했기 때문이다. 나는 일상의 현상이나 사물들에 대해 무심히 살아온 지난날을 속죄하는 마음으로 그 한편의 다큐멘터리를 바라보았다.

　　덴마크에서 2010년에 제작된 다큐멘터리 〈초콜릿의 어두운 면 The Dark Side of Chocolate〉은 아프리카에 있는 코코아 농장의 아동노동 실태를 조명했는데, 초콜릿을 수확하기 위해 아프리카 어린이들이 어떤 착취를 경험하는지를 담은 충격적인 영상이었다. 서아프리카 코코아 농장이 전 세계 초콜릿 수확량의 80%를 차지하는데, 이곳에서

▲ 이영수, 〈행복한 고민〉, 캔버스에 아크릴릭, 72.5×100cm, 2007

일하는 사람은 대부분이 10-15세 어린이라고 한다. 그들이 보수를 받는지, 이후에 부모를 만나게 되는지는 확인할 수 없지만, 인신매매가 이루어진 농장에서 노예노동이 벌어지고 있는 것은 사실이었다. 아동 노예로 수확된 초콜릿 원료는 그것을 가공하는 유럽의 다국적 기업에 전달되고, 다시 이것이 전 세계로 유통되는 구조였다.

한쪽에서는 노예들이 일하고, 다른 쪽에서는 그것을 소비하는 21세기. 이 시대에는 자유의지가 박탈된 '노예'라는 신분적 제도가 인류의 역사 속으로 사라지지 않았다. 19세기 말 전 세계로 향했던 제국주의의 산물로서 아프리카인을 데려와 백인들의 '노예'로 삼았

던 역사는 화석이 된 것이 아니라, 지금도 여전히 유효한 현재진행형이기 때문이다. 그러니까 아무리 형식상으로 노예제도가 사라졌다 해도 여전히 지구 반대편에서는 감금과 착취를 당하는 노예가 버젓이 존재하는 현실이다. 이 때문에 21세기 동시대의 인종, 민족, 제국에 대한 문제들을 주목하고 타자성을 고민하는 포스트콜로니얼리즘postcolonialism[32]을 주목해야 하는 이유다.

우리가 먹는 초콜릿이 누군가를 착취한 결과로 얻어진 것이라면, 불공정거래의 결과물을 소비하는 우리는 이 불평등의 구조에 대해 다시 생각해봐야 한다. 이것이 비단 초콜릿의 문제뿐만은 아니다. 매일 마시는 커피도, 싼 값으로 손쉽게 얻을 수 있는 아시아에서 만들어지는 많은 물건들도 같은 맥락이다.

21세기 노예를 생각하니 〈바리스타 꼬마영수, 2012〉 그림이 떠오른다. 대학에서 동양화를 전공한 이영수 작가는 자신의 어린 시절 이야기를 만화로 담은 『꼬마영수의 하루』(2000)에서 자전적 캐릭터 '꼬마영수'를 만들고, 이후 수묵화, 회화, 사진, 조형물, 영상, 커뮤니티 아트까지 그 장르와 매체를 넘나들며 독창적인 작품세계를 펼쳤다. 최근 몇 년 전부터 자신을 대변하던 의미로서의 '꼬마영수Little Lee'는 성별, 나이, 인종, 지역, 계층 넘어서 지구에 존재하는 세계시

32 포스트콜로니얼리즘postcolonialism에 대한 논의는 포스트모더니즘postmodernism의 논의만큼 다양하다. 일반적으로 인종, 민족, 제국에 대한 문제틀을 포스트구조주의 이론을 바탕으로 서구 중심주의를 해체하고 타자성에 대한 문제를 고민하며 비판한 패러다임으로 본다. 핵심 이론가는 호미바바Hommi Bhabha, 가야트리 스피박Gayatri Spivak, 에드워드 사이드Edward Said 3인이다. 정재철, 『문화연구의 핵심개념』, 커뮤니케이션북스, 2014 참고.

▲ 이영수, 〈물고기를 건져 올려요〉, 한지에 수묵채색, 130×162cm, 2006.

민인 코즈모폴리탄cosmopolitan[33]으로서의 확장된 개념적 캐릭터로 성장하게 된다.

　〈바리스타 꼬마영수, 2012〉의 인물은 커피콩이 담긴 머그잔을 들고 당황, 난처해하는 표정을 짓는다. 그 배경에는 벌겋게 달아오

<hr />

[33] 강남순 교수는 『코즈모폴리터니즘과 종교』2016, 새물결플러스에서 21세기 영구적 평화를 찾는 방법으로서 정의, 환대를 실천하는 '코즈모폴리터니즘'에 대해 집필했다. '코즈모폴리터니즘'에 대한 보다 세부적인 내용은 위의 책을 참조할 것.

른 한낮의 햇빛이 커피콩이 되어 태양으로부터 쏟아져 나오고, 커피콩은 인물의 뒤로 수북하게 쌓여 산을 이룬다. 인물의 발에는 고전 영화 〈빠삐용-Papillon, 1973〉에서나 볼 법한 감옥에서 탈출 방지용으로 사용되던 족쇄가 채워져 있으며, 그 위에는 죽음의 상징인 까마귀가 날개를 펴고 앉아 있다. 이 단순하고 강렬한 이미지는 사회를 풍자하는 일간지 만평같이 함축적이면서 쉽게 인지되고, 검은 테두리로 마감된 그림에는 팝적인 요소가 부각되기도 하는데, 이러한 다양한 조형성이 묘하게 믹스된 회화다. 이러한 이영수의 회화는 그가 한때 만화가로 활동했던 것의 방증이다. 한편 그림 속의 인물에 대해서는 커피콩을 생산하는 자와 그것을 판매하는 커피숍의 바리스타라는 중의적인 의미로 해석해 볼 수 있다.

전 세계인들이 즐기는 커피는 케냐, 우간다 같은 아프리카나, 브라질, 콜롬비아 같은 남미지역, 그리고 인도네시아나 네팔같은 일부 아시아 국가의 농부들이 재배한다. 전 세계에서 하루 25억 잔이나 소비되고, 한 해에 600억 달러만큼 팔리는 엄청난 교역량을 자랑하는 기호 식품인 커피이지만 그것을 생산하는 농민들은 가난한 구조를 벗어나기 어렵다. 왜냐하면 우리가 커피를 사면서 지불하는 그 돈의 99%가 다국적 기업인 가공업자와 판매업자, 중간상인에게 돌아가기 때문이다. 게다가 아프리카 케냐에서는 커피 생산 인구의 3분의 1이 아동이다.[34] 초콜릿 농장의 아이들처럼, 아동들이 학교에 가는 대신 커피농장에서 일한다.

커피 생산과 관련해서 넓은 의미로서의 이런 착취의 구조는 한국의 커피전문점 현실에서도 크게 다르지 않다. 언제부터인가 한국

34 전국사회교사모임, 『사회 선생님도 궁금한 101가지 사회질문사전』, 북멘토, 2011, 239-242면 참고.

의 커피 수요가 급증하면서, 이와 함께 '바리스타'라는 직업이 화두가 되었고 많은 이들이 바리스타 자격증 취득에 열을 올리는 동시에 직장생활 은퇴자들은 커피전문점을 차리기에 바빴다. 서울을 비롯해 지방의 중소도시까지 여기저기에 널린 커피전문점의 숫자는 이를 입증하고도 남는다. 심각한 청년 취업난을 반영이라도 하는 듯 커피전문점에서 한시적으로 일하는 이들은 대부분 청년층이다. 일자리가 터무니없이 부족한 한국의 현실은 그들이 언제까지 이곳에 계속 머물러야 할지 그 기간을 일러주지 못한다. 잠시 그곳에 머물다 정규직의 꿈을 이루게 될지, 아니면 다른 임시직을 계속해서 전전하게 될지는 아무도 모른다.

다른 맥락이지만 그곳에서 일하는 아르바이트생뿐만 아니라, 점주들 역시 일터를 쉽게 벗어나지 못하기는 매한가지다. 거대 자본의 논리로 운영되는 프랜차이즈 커피전문점과는 대조적으로 영세한 자영업자들은 임대료와 인건비를 제외하면 자신들이 가져갈 수익이 크지 않기에 많은 시간을 일하게 되는 자발적 노예 신세(?)가 된다. 매일같이 야근으로 이어지는 엄청난 한국의 노동강도에서 벗어나 일과 가정생활의 균형을 꿈꾸는 '워라벨work-life balnce'을 위해 회사를 나와 커피전문점을 차렸건만, 자영업의 현실은 아침 이른 시간부터 저녁 늦은 시간까지 빠듯하게 일해야 겨우 생활을 할 수 있는 구조다. 어쩌면 영세 자영업자보다 직장인이던 때가 그나마 퇴근과 휴일을 쓰면서 '워라벨'을 더 이루고 살았는지도 모르겠다.

노동력 착취로 생산되는 커피 원두, 그것을 소매점에서 파는 영세 점주와 아르바이트 청년들을 통해 자본주의 사회의 어두운 그림자를 바라본다. 그러니까 자본주의 사회의 구조적 모순이 시스템적으로 작동되는 현실은 좁은 의미에서부터 넓은 의미까지 많은 이들

▲ 이영수, 〈바리스타 꼬마영수〉, 캔버스에 아크릴릭, 91×116.8cm, 2017.

을 '노예'라는 의미로 바라볼 수 있다. 이영수 작가는 이러한 이 세계의 어두운 이면을 무겁지 않게, 만화적이며 팝적인 회화로 번안하고 있다.

그렇다면 여전히 불평등한 구조적 시스템이 작동하는 이 세계를 믿고 있는 나와 우리는 어떻게 살아야 할 것인가? 아무리 조용하게 한국이라는 변방에서 살고 있을지라도, 이미 우리는 세계가 하나로 묶여진 전 지구화 현상에서 자유로울 수 없게 되었다. 가령 우리가 입는 옷, 물건 등은 이미 누군가의 값싼 노동력 착취로 생산되어 우

리에게 온 것이다. 그러니까 지구 반대편의 그들과 서로 관련 없음, 혹은 무관심으로 일관하며 살아가더라도, 우리의 먹을 것, 입을 것, 사용하는 물건, 공기, 물 같은 환경까지 많은 부분에서 이미 지구라는 공동체 안에서 끊임없이 상호작용하며 살게 되었다. 그러기에 우리의 인식은 내가 속한 지역과 나라라는 협의적인 차원에서부터 보이지 않는 것들로까지 확장해서 바라봐야 한다. 나와 가정, 주변의 가까운 이웃에서 지구라는 한 행성에 함께 살아가는 인류로서 그 공동체라는 관점을 확장시켜 나아가야 할 것이다. 먼저 산 이로서 다음 세대에게 지속 가능한 지구촌을 어떻게 만들어가야 할지 '더불어 살아감'에 대해 고민해본다.

망각과 기억 사이에서 부유하는 이미지
: 전재홍

대학 3학년의 어느 날 술자리에서 선배 J가 그랬다. "너는 나이는 20대인데 말이야, 감성은 30대란 말이야. 분위기가 참 묘해." 평소에 이성으로 호감이 가던 선배였던 터라 그가 무심코 내뱉은 말이 가슴에 남아 한동안 떠나지 않았다. 20대 초반의 꽃다운 나이에 30대 같다라니. 당시 세련된 도시 여자를 동경하던 나는 선배의 말이 마치 "너는 촌스러운 시골 여자야, 그리고 그건 부정할 수 없어"라고 말해주는 것 같아 얼굴이 확 달아올랐다. 선배 J의 그 말을 지금와서 다시 생각해보면 부정적인 뉘앙스로 한 말도 아닌데, 괜한 내 열등감이 자극되어서인지 두고두고 마음에 남았다.

지금도 그렇지만 당시 나는 또래 여자들이 열광하는 명품이나 유행을 따르며 쇼핑을 좋아하는 부류와는 거리가 멀었다. 한편 직장을 다니던 친언니와 함께 살면서 언니의 옷을 종종 빌려 입었는데, 그래서 더 나이가 들어 보였겠다 싶었다. 무엇보다 하관이 발달한 얼굴은 20대의 풋풋함 대신 조숙한 이미지로 보이는 데 한몫했다. 나이가 들어 보인다는 소리를 한두 번 듣는 것도 아닌데도 불구하고, 이런저런 생각과 감정이 뒤섞여 오랫동안 선배의 말이 잊혀지

▲ 전재홍, 〈금성다방〉, 1999.

지 않았다. 그러다 우연히 마주한 사진 한 장을 통해 기억 저편의 또 다른 나를 만나게 되었다.

큐레이터라는 직업 특성상 많은 전시장을 돌아다녔다. 당시 근무했던 기관의 오너가 "큐레이터는 발이 붓어 터지도록 전시장을 돌아다녀야 한다"라는 특명을 내려, 매주 하루는 자유롭게 전시를 보러 다닐 수 있는 특권을 누릴 수 있었다. 그 덕에 2008년 가을 무렵 코엑스에서 열렸던 한 아트페어에서 나의 고향 '강경'을 만났다. 당시만 해도 나의 고향은 저 멀리 시골에 있어야 한다고 생각했는데, 전혀 상관없을 것 같은 이 쌔끈한 서울 도심의 한복판에 와 있다는 것이 생경했다. 그것은 전재홍이라는 사진작가에 의해 기록된 강

▲ 전재홍, 〈왕자상회〉, 2000.

경 사진이었다. 그의 사진은 내가 어린 시절 봐왔던 익숙한 고향 이미지를 상기시켰고, 한동안 잊고 지냈던 기억과 정서를 소환시켜주었다. 마치 타임머신을 타고 과거로 회귀한 듯한 느낌이었다.

전재홍 작가는 1990년대부터 2000년대 후반까지 호남평야와 논산평야 지역인 충남과 전북지역의 일제강점기 근대건축에 대한 사진기록 작업을 했다. 사라져가는 역사를 사진이라는 매체로 기록하는 그의 다큐멘터리 작업은 기록물이 주는 사료적 가치를 넘어, 한 장의 사진마다 직접적이고 개별적인 소통을 가능하게 해주는 가치까지 더했다. 2000년대 후반부터 근대문화유산 보호 정책으로,

인근 군산지역과 강경에 있는 오래된 건물을 근대건축물로 지정하는 사업이 펼쳐지고 있다. 하지만 이미 사라진 곳이 대부분인 현시점에서 그의 사진을 통해 과거를 다시 만나게 된 것은 개인적으로나 역사적으로나 의미가 크다고 본다.

내가 태어나서 20년간 자란 곳은 '강경'이다. 증조할아버지 때부터 강경에 터를 잡아 지금까지 뿌리를 내리고 사는 나의 집안은 강경에서는 알아주는 토착민(?)이다. 1905년에 설립된 강경초등학교에 아버지는 나와 무려 39년의 시차를 두고 다녔고, 삼촌들과 고모들, 언니들과 동생, 사촌들과도 동문이다. 또 내가 어린 시절에 다녔던 교회는 1980년대 후반에 이미 창립 100주년 기념행사를 치른 곳으로, 그 교단에선 성지로 지정된 곳이기도 했다. 비단 강경에는 내가 다녔던 교회뿐만 아니라 타교단의 교회들과 천주교 성당도 비슷한 나이를 지녔다. 이처럼 강경은 근대기 역사에서 중요한 곳으로서 오래된 근대건축물이 제법 남아 있다.

강경에 근대건축물이 있는 것에는 역사적 배경이 있다. 원래 강경이 포함된 논산평야와 호남평야 지역은 금강, 만경강, 동진강을 수원水源으로 고대부터 백제와 고려, 조선 시대의 중요한 농경지역이었다. 강경은 논산평야와 금강이 만나는 지리적 요충지로 지금과 같은 도로교통이 발달하기 전에는 상업이 내륙 수운에 절대적으로 의존해 조선시대 3대 시장으로서 중요한 지리적 공간이었다. 이러한 공간적 특성 하에 일제강점기가 도래하면서 강경은 일제 자원수탈의 전략적 요충지로 자리 잡게 되었다. 일제는 논산평야와 호남평야 일대의 엄청난 쌀을 운송할 목적으로 일찍부터 철도를 놓았는데, 이후 강경에는 각종 은행, 병원, 학교, 교회 등의 근대문화시설이 생기게 되었다. 이러한 강경의 번영은 일제강점기를 정점으로 하여 이후

▲ 전재홍, 〈호남병원 우측면〉, 2001.

쇠락의 길로 들어서게 되는데, 1960년대 전국적으로 도로가 정비되고 내륙 수운이 점차 쓰이지 않게 되자 그 하락의 속도는 급물살을 타게 되었다.

내가 고향에서 나고 자란 1980~90년대의 강경은 이미 쇠락으로 접어든 이후였다. 나의 유년 시절에는 강경을 배경으로 복고풍의 CF, 화보, 영화, 드라마 촬영이 종종 이뤄졌는데, 당시보다 20~70년 이전 시대물이 대부분이었다. 나중에 영화나 드라마에 등장한 강경은 그 시대물과 같은 시간처럼 무척 자연스러웠다. 시골 농촌에 살던 나는 도시와 비교해 시공간적인 거리감이 있어 한국의 과거 공간에 살고 있다는 느낌이 들었는데, 이것은 때론 열등감이 되었다.

특히나 TV에서 바라본 발전되는 서울과 강남의 이미지는 마치 다른 세상의 풍경처럼 이질감을 주었다. 그러니까 강경에서 1980년대 이후를 보냈던 당시의 나로서는 과거의 영화로웠던 강경을 생각하니 묘한 애처로운 감정이 일렁였다. 또한 새로운 것을 갈망하고, 그것을 성취하기 위한 곳은 도시였기에 더더욱 현실과 이상의 괴리감, 혹은 낙후된 시골이라는 현실에서 느껴지는 소외감이 무의식적으로 나를 사로잡고 있었다.

　전재홍 작가가 찍은 사진은 강경의 근대건축물이었던 호남병원[35]이다. 그곳은 병원으로서의 역사를 지녔던 공적인 공간인 동시에 내게는 어린 시절 친구 K의 집이기도 했던 사적인 곳이다. 과거 병원이었다는 사실과 어울리게 K의 집에는 유난히 방이 많았다. 2층의 구조로 된 건물은 나무로 만들어졌었는데, 걸을 때마다 들리는 바닥의 삐거덕거리는 소리, 오래된 나무 냄새, 높은 천장, 복도를 중심으로 방들이 마주보는 구조가 인상적이었다. 그리고 집이라고 하기에는 너무 거대해서 공간에 압도되기도 하고, 때론 낯선 공포감이 밀려오기도 했다. 주거공간이었던 1층 중앙 계단을 올라가면 보이는 어두컴컴한 2층에는 당시 왕골을 이용한 수공예품을 만들던 친구 부모님의 사업과 관련된 물건들이 여기저기 가득했는데, 그것들이 뒤엉켜진 풍경은 꽤 으스스했다. 한때 그곳이 병원이었다는 사실을 알게 된 후로는 그 집에 대해 막연한 공포감이 생기기도 했다. 일제강점기부터 오랜 기간 병원으로 사용되었다는 친구의 집은 긴 역사만큼이나 많

35　1913년에 설립되어 1914년에 개업한 호남병원은 경성의학전문학교 출신인 한국인 정연해씨가 원장으로 있었던 건물로 병실 10여 개를 갖고 있었던 당시로서는 대규모병원이었다. 1928년 6월 건평 100평을 증축하였고, 2004년에 멸실되었다. 건물은 목조로 이루어졌으며, 2층이다. 디지털논산문화대전http://nonsan.grandculture.net/『논산시지』, 논산시지편찬위원회, 2005.

은 이야기가 담겨 있을 것 같아 참 기묘했다. 나중에 든 생각이지만 그곳이 박찬욱 감독 영화의 한 장면에 사용되어도 좋을 법하다고 생각했다.

K의 집은 꽤 부유했다. 나의 손위 언니와 K의 오빠도 초등학교 동문지간이었다. 언니가 대학에 입학할 무렵 등록금을 걱정했던 우리집과는 달리 K의 오빠가 아버지로부터 대학입학 선물로 스포츠카를 받았다는 얘기는 상대적 박탈감을 주기에 충분했다. 하지만 그렇게 영원할 것 같던 K의 집안은 가세가 기울어져갔다. 나와 K는 서로 다른 고등학교에 진학하면서 자연스럽게 멀어졌는데, 우연히 만난 K로부터 자신의 대학등록금에 관한 걱정을 들었던 것이 그녀에 대한 마지막 기억이다. 대학을 진학하고 연락이 끊겼던 K. 친구 아버지의 사업부진으로 대대로 물려받은 집을 팔고 다른 곳으로 이사했는데, 이사한 그곳에서마저도 일이 안 풀려서 가족들이 어렵게 산다는 식의 슬픈 이야기를 알게 되었다. K네 집의 흥망성쇠가 쇠퇴해가는 강경의 역사와 오버랩 되면서 마음이 먹먹해진 순간이었다.

자연과 도시라는 지리적인 구분에 의한 시골과는 다른 묘한 이질적인 분위기를 풍기는 강경은 한국 근현대사의 그늘을 간직한 곳이다. 한때의 번성했던 과거를 뒤로한 채 시간이 박제된 화석 같은 도시라고나 할까? 오래되었다는 역사성이 남아 있는 소도시지만 한편으로는 쇠락해버렸다는 수식이 꼬리표처럼 늘 따라붙는 곳이다. 그런 환경에서 자란 나로서는 그곳에 계속 산다면 강경의 쇠락처럼 함께 주저앉아 버릴 것 같은 불안감이 무시로 엄습해왔다. 그래서 내게 고향은 반드시 떠나야만 하는 곳이었다.

실제 나이보다 연륜이 있는 듯한 내 정서의 근원을 확인하게 되었다. 과거의 영화를 뒤로 한 채 사라져 버리는 것들에서 오는 아련

▲ 전재홍, 〈호남병원〉, 2001.

함. 도시적이고 세련되며 화려한 것보다는 낡고 오래된 것을 좋아하는 취향, 근대기 이미지에 대한 묘한 향수가 바로 20년간 나고 자란 '강경'이라는 시공간에서 축적된 정서임을 말이다. 성공과 번영 대신 몰락과 사라짐에서 오는 헛헛한 마음, 도시적이며 세련된 것을 동경하면서도 그것에 쉽게 동화되지 못해 열등감과 뭔지 모를 소외감 등이 뒤섞인 마음을 말이다. 오늘도 한 이미지가 나에게 말을 건넨다. 너는 과거에 그랬고, 그래서 지금은 이렇다고 말이다.

타자들에게 전하는 위로

작은 선물, 위로하는 빛
: 김성용

얼마 전 아이가 다니는 어린이집의 엄마들과 함께 소풍을 갔다. 집 앞의 공원 놀이터에서 함께 점심을 먹으며 보낸 소소한 시간이었다. 그간 안면은 있었지만 각자 삶의 바운더리가 다양해 자주 만날 수 없는 그들이었다. 오랜만에 만나는 엄마들은 수다 삼매경에 빠지고, 아이들끼리는 휴일에도 친구들을 만난다는 게 무척이나 즐거운지 쉼없이 뛰어놀았다.

아침부터 간식과 돗자리를 준비하고, 자리를 잡으려고 놀이터 나무 그늘에 갔다. 놀이터 한 켠에서 우연히 할머니, 누나와 함께 온 딸아이의 친구를 만났는데, 자연스럽게 그들과도 합류하게 되었다. 휴일에 직장을 간 엄마를 대신해 할머니가 손주들을 돌보고 있는 모양이었다. 딸아이 친구의 누나 C는 환하게 웃으며, 자신이 초등학교 4학년이며 어느 초등학교에 다닌다고 소개한다. 자기보다 어린 동생들을 돌봐주며, 함께 뛰어 노는 그녀의 밝음이 눈에 띄었다. 요새 도시 아이 같지 않게 때묻지 않고 순수한 모습이라고 생각했다.

하나둘씩 모이자 더 신난 아이들. 작은 놀잇감, 소소한 것에도 재미와 즐거움을 느끼는 그 순수한 모습을 바라보며 저절로 행복이 전

▲ 김성용, 〈위로하는 빛 No.26〉, 피그먼트 프린트, 100cm×100cm, 2006.

염된 하루였다. 점심을 먹고 나서 놀이터를 지루해 하는 아이들을
위해 공원의 다른 곳으로 이동하려고 했다. 그런데 소녀 C가 "저희
엄마가 곧 오셔요. 조금만 기다렸다가 같이 가주실래요?"라고 부탁
한다. C의 말은 내게 반나절 동안 자신과 동생에겐 엄마가 부재했음

▲ 김성용, 〈위로하는 빛 No.17〉, 피그먼트 프린트, 100cm×100cm, 2006.

을 상기시켜주었고, 자신의 엄마도 우리와 같이 어울리기를 바란다
는 바람을 느끼게 해주었다. C의 그런 마음을 헤아리자 차마 그 작
은 부탁을 거절할 수 없었다. 그래서 그곳에 모인 아이들과 엄마들
은 C의 엄마를 좀 더 기다렸고, 소녀 C의 바람대로 함께 오후 시간

을 공유했다.

　그렇게 오전부터 늦은 오후까지 하루 반나절을 꼬박 함께한 이들이 헤어질 무렵이었다. 소녀 C는 언제 준비했는지 세잎클로버를 나와 다른 엄마들에게 주며 활짝 웃는다. 마치 "오늘 저희와 함께 해 줘서 즐거웠어요, 그리고 우리 엄마를 기다려주셔서 같이 시간을 보낼 수 있었어요, 감사해요"라고 말하는 듯 했다. 어린 소녀에게 받은 뜻밖의 작은 선물에 마음이 꽉 차올랐다. 오랜만에 순수한 한 존재로부터 받은 작은 환대였다. 그것은 대가를 바라지 않고 감사의 마음을 담은 작은 선물이었다.

　소녀가 보내온 작은 선물에 밝아지는 내 마음. 집으로 돌아오는 길에 떠오르는 이미지가 있다. 그것은 10여 년 전 모 갤러리에서 우연히 마주친 김성용 작가의 사진이었다. 당시 나는 대학원생이었는데, 여러 가지로 무척 힘들었다. 연로한 부모에게 학비와 생활비를 받는다는 죄책감, 많은 기회비용을 지불하고 있는 이 공부로 과연 밥벌이를 할 수 있을까 하는 막연한 두려움, 쓸모 있는 인간이 되어야 한다는 강박관념 등에 시달렸다. 몸과 마음은 스트레스에 나날이 쇠약해져 갔으며, 이런저런 상황과 환경에 눌려 힘겨운 시간을 보내고 있었다. 그런 대학원 시절, 김성용의 사진은 내게 위로의 빛으로 다가왔다. 어두웠던 내게 전해지던 한줄기 가느다란 위로였다.

　사진작가 김성용이 2006년도 선보였던 '위로의 빛' 시리즈는 그가 포착한 밤 풍경의 사진이었다. 그는 만개한 보름달이 비치는 밤을 찍으며, 하늘과 도시의 여러 모습이 공존하는 풍경을 선보였다. 이때 사진에 컬러를 덧입힘으로써 회화적인 느낌을 더했다.

　해와 달은 낮과 밤이라는 각기 다른 시간대에, 이 세계에 빛을 전해주는 존재들이다. 태양이 비치는 낮에는 그 빛의 광활함으로 밝

▲ 김성용, 〈위로하는 빛 No.19〉, 피그먼트 프린트, 100cmX100cm, 2006.

음을 경험하지만, 태양이 잠든 밤에는 어두움으로 인한 두려움과 공포를 함께 경험하기도 한다. 성서에서도 신이 이 세계를 창조하면서 제일 먼저 한 것이 빛과 어두움을 나눈 것으로 묘사된다. 이러한 내용은 마치 혼돈과 공포의 세계를 어둠과 빛으로 구분함으로써 어두

움의 두려움으로부터 일정 기간 동안에서 벗어나게 해주는 동시에, 새로운 질서를 만들어 내는 것으로 은유해 볼 수 있다.

낮과 밤은 서로 분리되었지만 인간은 어둠에 대한 공포와 불안에서 영원히 자유로울 수는 없다. 낮이 주는 절대적인 밝음과 대조적으로 밤이 되면 어두움으로 인해 다시 두려움과 공포를 경험하기 때문이다. 이때 접할 수 있는 빛이란 별이나 달이 주는 작은 빛이다. 그 빛은 낮에 경험하는 것과는 사뭇 다른 것으로서 어두움을 견딜 수 있는 최소한의 것이다.

김성용 작가는 이러한 밤에 비치는 달빛에 주목했다. 완전하고 강렬한 것은 아니지만, 밤하늘에 전하는 달빛은 어두움을 견디고 새로운 낮을 기대할 수 있는 그런 소망의 빛이다. 그리고 그 빛은 밤을 견디게 하며, 낮의 찬란한 밝음을 기대하는 위로가 된다.

긴 어둠의 터널을 지나며, 막막한 어둠에 짓눌렸던 내게 김성용의 사진은 마치 내 삶에 보내는 위로의 작은 빛과 같았다. 또렷하지는 않지만 은은한 빛, 어둠의 시간을 견딜 수 있게 하는 작은 빛. 지금도 가끔씩 마음이 울적해지면 그의 사진을 꺼내서 본다.

소녀가 보내온 세잎클로버와 김성용의 사진. 누군가로부터 받은 작은 환대와 사진 한 장에서 비치는 작은 달빛이 내게로 와서 위로와 격려가 되었다. 그 빛이 또 다른 누군가에게 건네지는 환대의 빛이 되길 바란다. 선순환을 이루는 빛으로 말이다.

'밥'이란 무엇인가?
: 박정희

'밥'에 대해서 크게 관심이 없었다. 솔직히 내게 밥이란 그저 배고프고 끼니 때면 먹는 것이 다였다. 20대 초반에 일찍 자취 생활을 시작했지만, 밥은 주로 사먹는 손쉬운 것이라 내게 심각한 주제는 아니었다. 그러다 결혼을 하고서야 비로소 일상에서 먹는 밥이 얼마나 숭고하면서 동시에 무시무시한 것인지 다시금 생각하게 되었다.

신혼 초에 사랑하는 이와 음식을 함께, 그것도 내 손으로 만든 것을 무한정 주고 싶은 순박한 마음에 참 다양한 요리를 시도했다. 본디 요리 솜씨가 영 없는 것도 아니었고, 무엇을 해줘도 잘 먹는 남편이라서 퇴근 후 맛있는 것을 만들어 먹는 저녁 시간은 꽤 달달했다. 서로 직장을 다니기에 저녁 시간을 맞추기 어려웠던 우리에게 일주일에 두세 번씩 해 먹는 집밥은 참 소중하고 감사한 것이었다. 그러다 딸이 태어나고서는 일상의 밥은 또 다른 국면에 돌입했다.

처음 해보는 이유식과 유아식, 그리고 어른이 먹는 음식을 매일 하는 것은 풀타임으로 일하던 나로서는 정말 난감한 주제였다. 다양한 집안일이 갑작스럽게 증폭된 것도 버거웠는데, 먹을 것을 매일 반복적으로 챙겨야 한다는 사실은 정말 지겹고 힘든 현실이었다.

▲ 박정희, 〈밥상〉, 종이에 수채, 18.5×25cm, 2010.

제법 자신의 식사를 알아서 해결하고 육아의 반을 담당했던 남편도 "집에서 살림만 하는 주부는 남자인 나도 정말 하기 싫은 직업이야" 라고 고백하는 걸 보니 나와 비슷한 고충을 느꼈던 것 같다.

온종일 직장에서 전투하고, 녹초가 되어 집에 오면 제2의 일이 시작되는 풀타임 유급근로자워킹맘의 일상. 싱크대에 가득히 쌓여 있는 그릇들, 수북한 빨래, 여기저기 너저분한 장난감으로 어지러운 집안. 분명히 어제 다 끝내 놓았는데 여전히 그대로인 상황을 마주하며, 이것이 어제인지 오늘인지 구분 안가는 반복적인 일상에 경악했다. 거기에 화룡점정畵龍點睛은 아침 출근 시간에 미처 음식을 할

여유가 없었던 내가 전날에 미리 국을 끓이고 반찬을 만드는 일이었다. 아침밥도 안 먹는 나는 딸과 남편을 위해 그렇게 요리를 했다. 그렇다고 뭐 화려한 음식도 아니었지만 매일 반복되는 그것은 내게 퍽 힘겨운 일상의 고된 노동이었다. 해도 해도 끝나지 않는 그것들은 마치 죽지 않고 살아나는 좀비들같이 무서운 것이었다.

그러다 쉬는 주말, 일주일 내내 일찍 출근하던 내가 모처럼 쉬는 주말이면 남편은 은근히 아침밥을 기대했다. 한 주간 심신이 지친 나로서는 손 하나 꿈쩍하기도 싫었지만, 딸아이를 먹이는 동시에 남편의 요구에 호응하고자, 토스트를 만들거나 브런치 스타일로 때로는 한식으로 다양한 형태의 아침상을 차렸다. 3년 반을 꼬박 아침을 먹여 딸아이를 등원시키고, 그중 2년간은 저녁 식사까지 아이와 함께했던 남편이 누군가에게 밥상을 받길 원하는 마음은 이해되고도 남았다. 나 역시 누군가로부터 끊임없는 돌봄과 보살핌을 받고 싶은 마음이 간절했으니까 말이다.

그런 '밥' 때문에 남편과 여러 번 다투었다. 물론 남편은 멀리서 퇴근하고 오는 나를 위해 저녁을 차려주기도 했다. 참 고마운 일이었다. 하지만 주말 아침이면 나도 힘든데 자꾸 밥을 해달라는 남편이 야속하고 미웠다. 나도 부모가 처음이라서 서툴고, 부모 노릇과 사회생활까지 동시에 감당하는 것도 버거운데, 자기까지 돌봐 달라고 하는 것 같아 남편의 모습에 더 화가 났다. 나도 주말에는 남편만큼이나 아침밥상을 받고 싶은 사람이었다.

많은 사람은 결혼을 통해 원가족에게서 결핍된 것을 보상받고 싶어 하는 심리가 있다고 한다. 나 역시 부모에게서 결핍된 사랑과 지지를 남편에게 원했기에 위의 말에 동의한다. 나의 애정결핍과는 다르게 남편에게는 유독 먹을 것, '밥'에 대한 욕구가 있었다. 나도

맛있는 음식을 좋아하는 미식가였지만, 남편의 '밥'은 나의 것과는 달랐다. 한번은 내게 "밥상을 받으면 나를 인정해주는 것 같다"라는 말을 해서 충격을 받았다. 나름 페미니스트적인 사고방식을 지녔다고 생각했던 남편이 내게 그런 가부장적인 발언을 하다니. 내 남편은 다른 줄 알았는데, 밥을 향한 한국 남자의 특유의 집착을 그의 입으로 확인하고 나니 참 허탈했다. 솔직히 먹는 것에 큰 관심이 없으셨던 아버지의 영향으로 결혼 전에는 한국 남자들이 밥에 대해 그토록 집착하는지를 몰랐다. 그런데 결혼을 하고 주변의 친구들, 혹은 언니들의 이야기를 들어보면 한국 남자들의 '밥 타령'은 유독 나의 남편만의 것이 아닌 보편적인 것이었다.

먹는 것에 유독 집착하는 사람들을 분석해보면 여러 결핍이 있다고 한다. 프로이트의 남성 중심적인 정신분석학을 그리 좋아하지 않고, 그의 이론에 상당수 동의하지 않는 부분도 있지만, '오럴 콤플렉스oral-complex'는 상당 부분 설득력이 있다고 생각한다. 프로이트에 의하면 아주 어릴 적, 그러니까 젖을 빠는 구강기(0~2세)에 충분한 엄마의 젖을 먹지 못하면 구강기적 욕구가 고착되고 오럴 콤플렉스가 생길 수 있다고 한다. 프로이트는 후두암으로 수십 차례 수술했음에도 담배를 끊지 못했던 자신에 대해서도 오럴 콤플렉스가 있다고 스스로 분석했으니 말이다. 먹는 것에 집착하는 것, 술을 마시는 것, 담배를 피우는 것 등, 입으로 자신의 욕구를 해결하고자 하는 게 오럴 콤플렉스의 예라고 한다.

한편 식욕은 '정서적 허기'와도 관련이 있다고 한다. 우리의 뇌는 마음이 허전한 것과 배고픔을 같은 것으로 인지한다고 한다. 그래서 마음이 허하고 외로울 때 더 많이 먹는다. 심리적 허기를 먹을 것에 의존해 비만이 된 경우는 우리 도처에서 너무도 쉽게 볼 수 있

는 예이다.

이보다 아주 근본적으로 먹는 것은 살기 위한 원초적인 욕구라고 볼 수 있다. 입을 통해 무엇인가를 먹어야만 살 수 있기에, '먹는다'라는 행위는 아주 원초적인 욕구 해결인 동시에 성스러운 일이다. 인간은 외부의 물질을 먹지 않고서는 도저히 그 삶을 영위할 수 없는 유한한 육체를 지닌 생명체이기 때문이다.

신기하게도 '먹는다'라는 행위와 관련해서 유독 한국 남자에게서 도드라지게 발견되는 부분은 바로 밥상과 연결된 '인정의 욕구'다. 타인이 차려준 밥상은 누군가의 희생이기도 하고, 내 몸이 살아낼 에너지를 공급하는 성스러운 곳이기도 하다. 아내가 차려주는 밥상에 '자신의 존재에 대한 인정'이라는 의미를 부여하는 한국 남자들의 심리는 과연 무엇일까?

근대사회에 들어 노동은 가정 외부의 것과 가정 안의 일로 양분화되면서 소위 경제가치를 창출하는 것은 남성의 몫으로, 가사노동은 여성의 몫이 되었다. 그러면서 교환경제 화폐의 창출자인 남성은 더 많은 재화를 만들어 내기 위해 가정 밖의 공간에서 많은 시간을 노동에 할애하게 되었다. 그런 남성이 고된 노동을 끝내고 귀가해 아내로부터 받는 밥상은 자신이 일한 대가에 대한 그날그날의 보상이라는 것은 설득력 있게 다가온다. 그런데 유독 현대에까지 한국 남성들에게서 보이는 밥상에 대한 집착은 무엇에서 연유한단 말인가?

자발적 근대 의식이 싹트기도 전에 일본 제국주의로 인한 식민주의를 겪고, 이후 이념 갈등이 빚은 6·25 전쟁과 독재정권 등이 잠식했던 한국 사회는 집단적 트라우마와 함께 신자유주의가 빚은 과잉된 경쟁 사회 구조로 인해 사회 각층에는 첨예한 갈등과 모순, 상처, 분노가 뒤덮여 있다. 2018년 현시점의 한국 사회에는 먹을 것이

▲ 박정희, 〈명애의 육아일기〉, 19.3×26.8cm, 1945-51.
▼ 박정희, 〈명애의 육아일기〉, 19.3×26.8cm, 1945-51.

없어 굶기를 반복했다는 세대와 최첨단과 풍요를 경험한 세대, 그리고 부모 세대보다 더 가난해진 젊은 세대까지 다양한 세대가 공존하며, 그 사이의 간극만큼이나 극심한 소통의 어려움을 겪고 있다. 이런 사회에서 여전히 먹을 것이 곧 생존이 되고, 그것을 통해 자신의 존재를 인정받는다고 느끼는 한국 남성의 심리는 너무도 슬프다 못해 강박적이기까지 하다.

오래전 전시를 기획하면서 만났던 고ᚻ 박정희 할머니의 밥상 그림이 떠오른다. 박정희 할머니는 한글점자를 만드신 송암 박두성 선생의 딸로 태어났는데, 여섯 남매를 기르면서 쓴 『박정희 할머니의 육아일기』의 작가로도 유명하다. 그녀는 독학으로 오랜 기간 수채화 작업을 지속했는데, 전시회에서 만났던 2011년 당시 이미 80대 후반의 나이임에도 불구하고 꾸준히 그림을 그리시며 간간이 제자도 가르치셨다.(2014년에 타계하셨다.) 그녀는 그렇게 그려진 그림을 전시회에 저렴한 가격으로 판매하였고, 얻어진 수익은 다시 기부함으로써 예수 그리스도의 사랑을 몸으로 실천했다. 전시회 오프닝 날 타인을 향한 환대의 응시, 온화한 목소리와 울림 있는 몇 마디 말로 존재 자체를 빛내던 그분의 모습이 아직도 선명하게 기억된다.

전시장에서 유독 기억에 남던 그림 한 장. 해외에서 살던 그녀의 딸을 오랜만에 만나 함께한 밥상을 기억하며, 그것을 그림으로 남긴 것이었다. 소박하지만 진정성 있는 그녀의 마음이 전해져 단번에 그림을 샀다. 한동안 신혼집 주방에 걸어두었는데, 그 그림은 힘들 때면 따뜻한 엄마의 밥상이 되어 내게 큰 위로가 되었다. 자기 자신보다는 가족을 위해 매일같이 지어내던 따뜻하고 성스러운 축복의 밥상이었던 엄마의 밥상처럼 말이다.

한국 남편들뿐만 아니라 아내들도 밥상을 받고 싶다. 그러니까

매일같이 가족을 위해 차리는 밥상을 아내인 여성도 매일같이 누군가로부터 받고 싶단 말이다. 여성도 남자와 똑같은 사람이다. 부부가 함께 맞벌이해도 집안일은 여전히 여성의 차지가 되고, 특히 식사를 위한 요리에서는 여성이 자유로울 수 없는 현실. 여성이 밥상을 차리는 것이 당연하고 자연스럽다고 생각하는 그 인식에 변화가 생겼으면 한다. 심리적 허기, 외로움, 인정의 욕구, 삶에 대한 원초적인 것까지, 모두 다 채움 받고 싶은 것은 여성이고 남성이고 둘 다 똑같다. 그러니 제발 한국 남편들이여, 아내들에게 '밥 타령'은 그만하고, 서로가 서로를 위해 생명의 밥을 함께 짓는 일상을 살아내길 간곡히 부탁한다. 거대하고 중요한 바깥일이 아무리 많다 하더라도, 일상을 함께하는 가정이라는 곳이 좀 더 평등하고 행복해졌으면 한다. '가정은 안식처'라는 말이 가정 안의 누구에게만 해당하는 것이 아니라 모두가 함께 할 수 있는 평화로운 공동체가 되길 기대하며, 오늘도 나는 그 어려운 밥상을 나 자신과 가족을 위해 차린다.

어린 시절 똥개들에 대한 추억
: 박형진

오랜만에 시골 부모님 댁에 다녀왔다. 딸아이는 외할머니와 외할아버지를 만난다는 것보다 '복남'이를 만난다는 것이 더 즐겁단다. '개복남'은 원래 동생이 서울에서 키우던 말티즈 애완견인데, 사정이 여의치 않아서 친정 부모님 집으로 보내졌다. 주로 방 안에서만 생활해 낯가림도 심하고 겁도 많았던 녀석이 시골집 마당에서 지내더니, 성격도 활발해지고 밥도 잘 먹는다. 나의 엄마는 가족들이 부모님 안부만큼이나 복남이를 챙기는 것에 질투를 느끼실 정도로 복남이의 존재감은 크다. 특히나 나의 딸아이를 비롯해, 어린 조카들이 시골집에 방문하면 그 사랑을 한몸에 받는 게 복남이니, 어쩌면 '복남福男'이는 이름처럼 정말 복이 많은 남자(복남이는 수컷이다)다. 그런데 사실 딸아이보다 어쩌면 내가 더 복남이를 좋아하는지도 모르겠다.

어린 시절 집 마당에는 늘 강아지가 있었다. 나의 기억 속 첫 강아지는 '검둥이와 누렁이' 모녀였다. 검둥이는 내가 초등학교 들어갈 무렵에 배를 타고 우리집에 왔다. 당시 내가 살았던 고향 강경과 부여군 세도면은 금강 지류로 나뉘었는데, '황산대교'가 건설되

▲ 박형진, 〈너에게〉, 캔버스에 아크릴릭, 27.5×41cm, 2009.

기 이전에는 양쪽을 왕래하기 위해서 배를 이용해야 했다. 바로 위의 언니 증언에 의하면 검둥이는 나의 모친이 부여군 세도면의 5일장에서 사왔다고 하는데, 배를 타고 오던 중 뱃멀미가 심했는지 집에 도착한 후 검둥이가 담겨 있던 종이상자를 열어보니 가관이었다고 한다. 어린 새끼 강아지가 뱃멀미로 퀭하니 라면상자 안에 있었을 모습을 상상하니, 불쌍하기도 하고 우습기도 하다. 그 까만 믹스견 강아지는 검둥이라는 이름이 생기고 나서 우리집에서 꽤 오래 살았다. 검둥이는 똥개답지 않게 늘씬하고 멋진 몸매를 지녔고, 성격도 온순하고 차분하기도 해서 우리 가족의 사랑을 많이 받았다.

　당시 시골에서 키우던 개들이 대부분 그렇듯이 지금 같은 반려

▲ 박형진, 〈너와 함께―바다〉, 캔버스에 아크릴릭, 72.7×90.9cm, 2016.

견이라기보다는 남은 음식을 처리하고, 집을 지키며, 때로는 집안의 부수입(?)이 되기도 했는데, 그런 역할과는 상관없이 검둥이는 어린 우리 자매들에겐 둘도 없는 친구였다. 검둥이는 몸도 건강해서 새끼를 여러 마리 낳아 나의 모친을 기쁘게 해주었다. 어미의 젖을 빨던 작은 새끼 강아지들, 젖 뗄 무렵 새끼들을 피해 다니던 엄마 검둥이의 모습, 그리고 새끼들이 입양되던 날 언니와 함께 울었던 기억까지, 생명의 생로병사生老病死에 관한 많은 체험을 할 수 있었던 강아지가 참 좋았다. 그런 검둥이의 새끼 중에 갈색의 탐스러운 털과 빼

어난 미모를 지녔던 암컷 누렁이는 성견이 될 때까지 어미와 오래도록 지냈는데, 지금도 검둥이와 누렁이를 쓰다듬으면서 느꼈던 털의 감촉과 포근함은 행복한 감정으로 남아 있다.

검둥이와 누렁이 이후에도 유년 시절을 함께했던 소형믹스견 '아롱이'와 '유미'도 있었다. 학교 갔다 집에 오면 마당에서 나를 반겨주던 그 강아지들은 별다른 놀잇감이 없었던 내게 친구이자 장난 감이었다. 집에 자주 없었던 유미는 그 이름을 부르면 어디선가 방울 소리를 내면서 한숨에 달려와서 나를 반겼고, 자유롭게 온 동네를 돌아다닐 수 있었던 까닭에 많은 2세를 남겼다. 아롱이는 그런 유미의 2세로 추측되던 강아지였다. 얼룩무늬가 있었던 아롱이는 피부병에 걸려 우리집에 왔는데, 나의 부친이 등에 난 털을 깎아 연고를 발라주었던 추억도 생생하다. 어느 날 유미와 아롱이는 차례로 어딘지도 모르는 아빠 친구분의 농장으로 보내졌다. 그 이유인즉슨 농작물의 보관을 위해 비닐하우스를 지킬 강아지가 필요해서였다. 과연 그 농장이 실제로 존재하는지, 그리고 거기에 간 것이 사실인지 확인할 수 없어 슬펐지만, 새로운 강아지들이 곧바로 생겨 금세 그 슬픔도 잊혀졌다.

고등학교 2학년 여름에는 당시 수의학과를 다니던 셋째 언니가 작은 강아지 '실금이'를 데리고 왔다. 실금이는 그동안 우리집에서 지냈던 똥개들과는 차원이 다른 고급스러운 자태를 뽐냈는데, TV에서만 보던 요크셔테리어라는 엄연한 혈통이 있는 애완견이었다. 원래 실금이는 언니 학교의 동물병원에 수술치료로 맡겨진 강아지였는데, 원주인이 수술 이후 비용 때문에 찾아가지 않게 되어 언니가 맡아 키우게 되었다고 한다. 그러다 학업이 바빠진 언니는 실금이를 다시 우리집으로 보내게 되었는데, 그러고 보니 실금이도 참 사연

많은 강아지였다. 실금이의 이름은 요실금으로 수술을 했던 강아지라고 해서 그 병명대로 이름을 '실금'이라고 지어주었다고 한다. 그런 실금이는 나의 둘도 없는 반려견이었다. 힘들고 외로웠던 고3과 재수 시절에 특히나 큰 위로가 되었던 실금이는 내가 삼수를 하러 서울에 간 사이, 부모님에 의해 또다시 먼 친척 집에 보내졌다. 다행히 실금이는 복이 많았다. 친척 오빠 집에서도 사랑을 받으면서 외로운 오빠의 친구가 되어주었고, 그곳에서 천수를 다한 후 극진한 장례식까지 치르게 되었다고 한다.

　　오래전 전시를 준비하면서 만났던 박형진 작가가 생각난다. 반려동물에 대한 전시를 기획하면서 연락을 했는데, 그녀는 한참이 지난 후에나 회신을 했다. 이메일에는 자신이 키우던 강아지의 죽음으로 애도의 시간을 보내느라 회신이 늦었다는 긴 장문의 글이 쓰여 있었다. 누구는 그런 모습이 유난스러울 수 있다고 생각하겠지만, 강아지를 무척이나 좋아하고 아끼는 나로서는 그녀의 모습이 이해되고 한편으로는 동질감도 생겼다. 그뿐만 아니라 작품에 등장하는 강아지들에 대한 사랑과 우정을 견주어 보니 그녀의 작품이 한층 더 진정성 있게 느껴졌다.

　　당시 경북 시골에 작업실(작가는 몇 해 전 작업실을 양평으로 이전했다)이 있었던 부부 작가 박형진과 강석문은 사과 과수원, 매실 농사 등등으로 생활을 하면서 동시에 창작활동을 했다. 농부들은 한결같이 자식 키우는 마음으로 농작물을 기른다고 한다. '농부의 발걸음 수만큼 농사가 잘된다'라는 말이 있듯, 각별한 애정과 돌봄이 풍성한 수확으로 이어지기 마련이다. 박형진의 그림은 이처럼 농사와 그림을 같은 맥락으로 생각하며, 식물이 잘 자라 좋은 열매를 맺기 바라는 마음, 자식이 잘 자라기를 바라는 마음, 그리고 가족의 친구인 반

▲ 박형진, 〈우리 함께〉, 캔버스에 아크릴릭, 130.8×194cm, 2016.

려견과 여러 동물들에 대한 애정을 한 곳에 담은 작업이다. 한동안
그녀의 작품 제목은 〈잘 자라라〉였는데, 그림에는 이러한 살아 있는
생명에 대한 소중함과 그 생명이 잘되기를 소망하는 작가의 선한 마
음이 가득 담겨 있었다.

　박형진의 그림은 축복하는 길상적 의미의 민화적인 이미지로도
해석할 수 있다. 그녀의 그림에는 2004년부터 본격적으로 아동이
등장하는데 작가는 이에 대해 "주인공 '아이'는 '어린아이'이기도 하
고, 영어의 'I', 즉 '나'를 의미한다"[36]고 말한다. 그러니까 그 '아이'는

36　박형진의 2017년 작가 노트 「아이」에서 발췌. https://cafe.naver.com/munijini 참조.

작가 자신의 유년 시절이거나 어른이 된 지금의 모습, 또는 그녀의 자녀, 혹은 잃어버린 우리의 동심일 수도 있다. 그런 어린이와 반려견, 작은 새, 식물들이 한데 어우러진 박형진의 작업은 전원생활의 넉넉한 마음, 그리고 생명을 사랑하고 아끼는 농부와 부모의 마음이 녹아있는 선한 것이다. 동시에 어린이의 순수한 동심이 가득한 평화와 사랑이 넘치는 유토피아적인 세계를 갈망하는 그림이기도 하다. 그래서 그녀의 그림을 바라보면 따뜻하고 선한 마음과 동심이 전이되어, 지친 마음에 위로로 다가온다.

박형진 작가 그림의 아이와 함께 등장하는 개는 우리의 오래된 동물 친구다. 개는 인류가 정착 생활을 하기 시작한 신석기 이후부터 지금까지 줄곧 오랜 시간을 함께했다. 주인을 향해 충성심을 보이고, 일편단심의 무한한 사랑을 주며, 순종적인 동물이 바로 개다. 개가 지닌 이런 친화력으로 인해 그토록 오랜 시간 인류와 함께 지낼 수 있었는지도 모르겠다. 개는 사람에게 정말 각별한다. 나 역시 어린 시절에 깊은 교감을 나누고, 사랑을 주고받았던 나의 똥개들을 생각하면, 그들의 존재들에 특별한 고마움을 느끼게 된다. 나중에 천국에 가게 된다면 누구보다 꼭 다시 만나고 싶은 친구들, 그들은 바로 어린 시절 나의 똥개들이다.

아버지를 바라보다

: 안경희

 나에게는 4명의 언니와 한 명의 여동생이 있다. 6명의 딸만 있는 딸부잣집에서 자랐다는 가족 소개를 하면 모두가 놀란다. 내 또래에 이러한 특이한 가족구조는 흔치 않기 때문이다. 내가 태어날 무렵인 1980년대에는 한국 정부가 내세운 산아제한 정책으로 인해 대부분의 부모들이 2~3명의 자녀를 낳았다. 그에 반해 나의 부모님은 내 또래 친구들의 부모님보다 연배가 많았다. 나의 부모님은 일제강점기와 6·25전쟁을 겪으셨는데, 그 시대를 살았던 여타의 부모들처럼 대를 잇는 아들을 낳는 것이 그들의 의무이자 사회의 통념을 따르는 평범한 삶이라 생각하셨다. 그러한 가부장 제도의 그늘이 영광되어(?) 나는 세상의 빛을 본 셈이다. 만약 내 위로 오빠가 있었다면 나는 존재하지도 않았을 그런 기막힌 운명이었으니 말이다. 그러나 이 모든 상황과 현실 가운데, 있는 그대로의 내 존재를 받아들이기까지 오랜 시간과 고된 노력이 필요했다.

 어려서부터 스스로 아들로 태어나지 못한 것에 대한 죄책감에 시달렸고, 아들 같은 딸이 되어 부모님을 기쁘게 해야 한다는 강박에서 자유롭지 못했다. 그로 인해 한때는 여성이라는 성 정체성을

▲ 안경희, 〈The Letter_from dad 1966-1971 No.18〉, 아카이벌 피그먼트 프린트, 62×110cm, 2012.

거부하던 혼란의 시기도 있었으며, 지금도 자주 심리적 고아가 되어 외롭고 우울할 때가 있다. 게다가 부모님의 한정된 경제적 자원을 쟁취하기 위해서 자매들끼리 쟁탈전을 벌이곤 했는데, 그러면서 알게 모르게 서로의 마음에 큰 상처를 주고받으며 자랐다. 섬세한 감수성을 지녔던 내가 미술이라는 전공을 택한 것도, 그러한 환경에서 억압된 것들을 표현하며 고통을 견디기 위한 무의식적인 몸부림인지도 모르겠다.

나의 가족들, 특히나 아버지를 생각하면 여러 이미지가 떠오른다. 어린 시절 우연히 봤던 20대 청년 시절 아버지의 일기장과 집안에 가득했던 아버지의 유화 그림, 온 집안을 테라핀 냄새로 가득하게 했던 당신의 그림 그리시던 모습, 그리고 자주 낚시터에 앉아계시던 아버지의 뒷모습까지. 나의 아버지는 어려서부터 의욕 넘치는

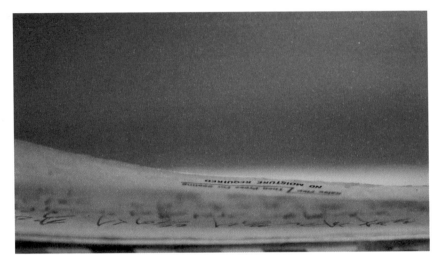

▲ 안경희, 〈The Letter_from dad 1966-1971 No.3〉, 아카이벌 피그먼트 프린트, 62×110cm, 2012.

딸에게 여자라는 이유로 많은 것들을 제한하고 억압하던 아버지이면서, 동시에 다른 한편으로는 부모로서의 책임과 의무를 다하셨던 성실한 가장이었다. 아버지에 대한 여러 단면을 떠올려보니, 자의식 강한 인간이 사회적 의무와 자유 사이에서 버거워했을 실존적 고뇌가 느껴진다.

지금 와서 생각해보니 아버지는 고정된 인간이 아니라, 되어가는 존재, 한 인간에 불과했다. 그러니까 그냥 사람이었다. 나를 낳았던 아버지의 나이가 되고 보니 이제야 조금 아버지를 이해할 수 있을 것 같다. 아버지 인생의 무게와 고뇌를 말이다.

아버지를 테마로 한 사진이 있다. 안경희 작가는 고인이 된 아버지의 유품인 '아버지의 편지'를 통해, 지금은 부재한 아버지에 대한 그리움과 유년기의 따뜻했던 기억들, 혹은 이로 파생되는 복잡한 감

정을 사진으로 담아냈다. 작품은 작가의 아버지가 1966년부터 1971년까지 베트남으로 해외 파견근무를 나갔던 6년에 걸쳐 보내온 편지들을 사진으로 찍은 것이다. 안경희 작가는 책을 사진으로 찍는 작업을 여러 차례 진행했는데, 기존에 보여주었던 낡고 눅눅해진 아버지의 책들을 렌즈에 담는 방식에서, 그 존재를 더욱 직접적이고 구체적으로 느낄 수 있는 '아버지의 편지'로 그 소재를 변화시켰다.

사진 대부분은 배경색을 달리해 접사로 촬영되었다. 얇은 종이를 들춰내며, 종이의 결이라든지 섬유질까지 섬세하게 담아내기도 했다. 또한 특정 텍스트가 돋보이게 편지를 확대한 사진도 있으며, 오래된 시간의 때를 부각하기 위해 낡고 해어진 편지의 모서리를 강조한 사진도 있다. 기존 책 작업과 비교할 때 종이라는 공통점이 있지만, 편지라는 것은 두께감이 적은 낱장의 종이가 고작 서너 장이 전부이므로, 이러한 사물을 찍는다는 것은 나름 고된 작업이었으리라고 본다. 그럼에도 불구하고 종이와 종이 사이의 공기라든지, 편지 장을 넘기는 순간의 호흡 등이 매력적으로 표현되었다. 무엇보다 배경을 이루는 다양한 한지의 색은 낡은 편지와 어우러져 깊은 조화를 이룬다.

20대 후반, 30대 초반의 젊은 부부 사이에 오갔던 안경희 작가 아버지의 편지에는 자식들에 대한 걱정과 교육 문제, 미래에 대한 계획, 그리고 부모님에 대한 안부 등을 주 골자로 한 구체적인 의사소통이 기록되어 있다고 한다. 그의 아버지는 한국과 베트남을 오가며 지내던 파견근무를 마친 후 귀국하고 몇 년간 병치레를 겪다, 작가가 초등학교 5학년이 된 무렵에 세상을 떠나고 만다. 귀국 후 아버지와 함께했던 몇 년간의 짧은 추억들만이 '아버지의 편지'와 함께 작가가 회귀하고픈 아름다운 시절로 남게 된 것이다.

'아버지의 편지'가 쓰인 시점에서 50년 가까운 시간이 흘렀다. 그간의 세월을 말해주는 듯, 사진 속의 편지들은 하나같이 낡고, 누렇게 빛이 바랬으며, 여기저기 찢기고 손때가 묻으며 시간과 함께 나이를 먹었다. 작가의 나이만큼이나 편지도 나이를 먹은 셈이다. 그러나 긴 시간이 흘렀음에도 여전히 'KOREA'라고 찍힌 잉크의 우편 소인이 그대로 남아 있기도 하고, 처음 편지를 접었던 아버지의 흔적대로 접힌 자국도 있다. 무엇보다도 편지라는 사물의 특성상 텍스트가 강하게 눈에 들어오는데, 편지에는 그 시절 작가의 아버지가 쓴 시원스러운 글씨가 그대로다. 작가의 어머니에게 보내온 편지임에도 불구하고, 편지는 하나같이 '아빠로부터'라는 자식 중심의 멘트로 마무리되어 있다. 돌이 갓 지났던 어린 시절의 작가를 포함한 다섯 식구에게 보내는 편지에는 이처럼 당시를 함께 할 수 없었던 아버지 자신의 부재에 대한 애처로움이 '아버지로부터'라는 글귀로 두드러진다. 그렇게 편지는 '아빠로부터 온 편지'로 지금까지 기억되며 간직되었다.

이제는 기억 속의 아버지보다 더 나이가 들어버린 젊은 시절의 아버지 같기도 하고, 늙어가는 어머니 같기도 하며, 유년기의 나인 것 같다고 고백하는 안경희 작가. 그는 아버지의 편지를 보며, 새삼 느끼게 되는 아련한 추억과 여러 감정을 사진 안에 고스란히 담아내고 있다. 지극히 사적인 체험에서 출발한 작업이지만, 솔직한 자기 고백으로 이어지는 안경희의 사진들은 따뜻하고, 가슴 깊은 곳을 어루만진다. 속도가 생명인 디지털 시대에 옛 손편지를 찍은 사진 작품들은 아날로그적인 감성을 자극하며, 감상자에게 알 수 없는 위로를 선사하는 것이다. 안경희는 되돌릴 수 없는 아름다웠던 시간들, 혹은 돌아가고 싶은 아련한 기억들을 아버지의 편지라는 매개

▲ 안경희, 〈The Letter_from dad 1966-1971 No.7〉, 아카이벌 피그먼트 프린트, 62×110cm, 2012.

체를 통해 현존화시킨다. 이 사진들은 안경희 작가만의 기억을 넘어
서, 이미 이별했거나 언젠간 부재할 아버지라는 존재에 대한 그리
움이기에, 한 개인의 사진이자 그 누구의 기억도 될 수 있는 셈이다.
이는 안경희의 사진을 마주할 때 가슴이 먹먹해지는 까닭일 것이다.
아버지를 생각하며 떠올린 이미지가 내게로 다가와 말을 건넨다. 아
버지 당신 삶을 이해한다고, 잘 사셨다고 말이다.[37]

37 이 글의 안경희 작가 작품에 대한 비평은 2012년 이랜드스페이스에서 열렸던 안경희 작가의 개인
전《아버지의 편지로부터》전시 서문의 일부를 수정 보완했다.

책과 나, 타자들과의 만남

: 임수식

어려서부터 책을 좋아했다. 외롭고 쓸쓸할 때, 혹은 뭔가 채워지지 않는 이름 모를 허기가 찾아올 때면 책을 읽었다. 가족으로부터 나의 존재가 잘 수용되지 않았던 나는 타인으로부터 늘 위로와 지지를 받고 싶었다. 아이는 부모에게 의존할 수밖에 없는데, 그 의존성을 기대할 대상으로부터 사랑이 결핍되었던 나는 또 다른 누군가의 사랑을 갈구하곤 했다. 그것은 마치 생존을 위한 몸부림 같은 것이었다. 고독했던 내게 그래서 책은 부모이자, 언니였고, 친구였으며, 스승이 되었는지도 모르겠다.

유년 시절 거실 한쪽 벽을 차지했던 책장의 이미지가 떠오른다. 그 책장에는 아버지가 젊어서부터 모으셨던 것과 언니들이 읽었던 책들로 가득했다. 아버지의 책들은 주로 세로활자본으로 한자와 한글이 뒤섞여 있었는데, 유년 시절의 나로서는 독해가 어려운 것들이었지만 오래된 책이 주는 느낌이 편안하고 좋았다. 그중에서 가장 기억에 남는 것은 서양미술화집이었다. 내가 태어날 무렵에 아버지가 할부로 사셨다는 그 일곱 권의 화집에는 당시 내가 살던 시골에서는 전혀 상상할 수 없는 미지의 세계가 담겨 있었다. 이 화집들은

▲ 임수식, 〈책가도 056〉, 프린트된 한지에 손바느질, 61cm×79cm, 2010.

내가 미술이라는 거대한 세계에 발을 딛게 한 전도자들이었다.(아이

러니하게도 당신이 그토록 향유하던 '예술'을 내가 하는 것을 탐탁지 않게 생각하

셨던 아버지는 결국 내가 미술대학에 진학한 이후, 자신 때문에 내가 미술대학에

들어갔다는 자책을 하시며 그림을 그리지 않으셨다. 그리고 어느 날 대학생이 된

내게 자신의 유화 재료들을 비롯해 각종 미술도구와 화집을 정리해서 택배로 보내

주셨다. 지금도 그 책은 나와 수차례 이사를 동행하면서 꿋꿋하게 내 방 책장 한쪽

에 있다) 탐서주의자였던 아버지의 영향이었을까? 시골이어서 지역

적·문화적 한계가 있는 곳이었지만, 세상에 대한 호기심으로 가득

▲ 임수식, 〈반차도〉, 한지에 프린트, 25.5×440cm, 2002.

했던 내게 책은 지금 이 세계 너머의 유토피아를 꿈꾸게 해주는 안내자였다.

내가 중학생이 되던 무렵 고향에 공립도서관이 생겼다. 문화시설이 전혀 없었던 시골에 도서관이 생긴 것은 내게 일종의 '사건'이었다. 하교 후에 숙제도 하고, 책도 빌려볼 수 있었던 그곳은 내게 지적 욕구를 채울 수 있는 유일한 놀이터였다. 한편 당시만 하더라도 수기로 대출 내용을 일일이 기록했는데, 빌려 가는 책 뒷면의 대출카드에 나의 이름이 적히는 것이 재미있었다. 마치 도서관의 책을 다 읽고 나면 새로운 세상이 열릴 것만 같은 행복한 상상을 하면서 말이다.

그렇게 청소년기를 보내고, 대학과 대학원을 다니면서는 전공 서적 중심으로 책을 보게 되었다. 나를 이끌어줄 강력한 멘토를 원하는 것이 불가능한 환상임을 지금에는 깨달았지만, 당시로서는 이렇다 할 만한 멘토가 필요할 때, 혹은 마음이 울적해지거나 여전히 풀리지 않는 인생의 여러 문제에 대한 답을 찾고자 할 때면 책을 들었다. 사람에게 받은 마음의 상처를 치유하고자, 사람과의 관계를 회복하고자, 신에 대해 더 깊이 알고자, 다른 사람의 삶을 이해하고자, 누구로부터 위로와 격려를 받고자, 지적 호기심을 해결하고자, 내가 마주하고 있는 이 세계를 더 많이 사랑하고자 적극적인 노력으로 책을 읽었다. 그렇게 지독한 소외감으로 이 세상에서 혼자라고 느끼게 되었을 때면, 무수한 텍스트들이 내게 다가와 말을 건넸다. 그렇게 안면도 없는, 혹은 이미 고인이 된 자들과도 대화하면서 나는 치유되고 성장했다.

임수식 작가는 나에겐 특별한 사물인 책을 소재로 한 사진 작업을 선보였다. 오래전 책과 관련된 전시를 기획하면서 그와 인연을 맺었는데, 책을 좋아하는 나로서는 책에 대한 애착만큼이나 그의 사진이 추구하는 예술세계를 좋아한다. 그의 사진은 제작 방식에서 여타 다른 사진과 확연히 구별되는 지점이 있다. 사진 매체가 지닌 복수의 예술성을 탈피하고, 한지라는 전통 종이에 인쇄한 이미지들을 조각보처럼 손바느질로 꿰매는 임수식의 작품은 디지털 시대에 아날로그적인 감성을 자극하는 매력적인 사진이다.

임수식 작가가 책사진 작업을 시작하게 된 계기는 2002년 무렵, 조선 시대 궁중의 행사를 그림으로 남겼던 의궤의 하나인 '반차도班次圖'를 접하면서부터라고 한다. 사진이 없었던 조선 시대의 의궤 그림은 현대의 기록사진과도 같은 것이었는데, 사진을 전공한 그가 그

▲ 임수식, 〈책가도 051〉, 프린트된 한지에 손바느질, 64cm×121cm, 2010.

런 의궤와 사진의 유사성에 이끌렸는지도 모르겠다.

그의 이런 노력과 관심은 한층 진화해 지금의 '책가도冊架圖' 형식으로 자리 잡게 된다. 문방도文房圖라고도 불리는 책가도冊架圖는 18세기 후반 널리 유행한 회화로서 서가 모양의 격자 구획 안에 책더미와 일상용품, 선비의 여가와 관련된 사물을 역원근법으로 표현한 민화의 한 형식이다. 사진과 전통회화의 접점을 찾아 그것을 현대적으로 재해석한 책가도冊架圖 시리즈가 탄생하기까지 그의 다양한 관심과 노력이 돋보인다. 그는 '전통의 현대화'라는 주제로 재해석된 민화를 선보이며, 다양한 분야의 명사들의 서재를 통해 그들의 미적·지적 취향과 그 안에 담겨 있는 다양한 이야기를 전했다.

임수식의 책가도 작품 중 기억에 남은 두 개의 이미지가 있다.

하나는 이시형 박사의 서재이고 다른 하나는 광고사진가 김한용의 서재를 찍은 작품이다. 〈책가도 056, 2010〉은 내가 전에 근무하던 사무실 벽에 오랫동안 걸어놓고 두고두고 감상했던 애착이 있는 작품이다. 한국인들에게 쉽게 발견되는 '화병火病'이라는 것을 현대 정신의학으로 정리해 세계적으로도 그 권위를 인정받은 이시형 박사님의 서재다. 문고판의 작은 책들, 깔끔하면서도 적당히 느슨하고, 인위적이지 않으면서도 나름의 조형미가 느껴지는 그의 서재를 들여다보면, 이시형이라는 한 인간의 취향과 정신세계가 그대로 전해지며 편안함이 전이되곤 했다.

〈책가도 051, 2010〉은 김한용의 서재를 촬영한 작품이다. 어린이들을 위한 전시를 준비하면서 이 작품을 골랐다. 전시를 기획하면서 2011년에 한미사진미술관에서 봤었던 전시 《김한용: 광고사진과 소비자의 탄생》이 떠올랐다. 당시 그 전시는 한국 광고사진의 개척자라고도 불리는 김한용의 회고전과 같은 성격으로, 한국 현대사의 단면을 광고사진을 통해 볼 수 있어서 흥미로웠다. 〈책가도 051, 2010〉은 임수식 작가가 충무로 어느 건물의 지하에 있는 김한용의 〈사진연구소〉에 있던 책장을 촬영했다고 했다. 어린이 전시를 기획하면서 다음 세대 어린이들에게는 익숙하지 않은 김한용이라는 인물과 그의 삶을 소개하고 싶어서 이 사진을 택했다. "이제는 그 기능을 잃고, 찬란했던 날들의 흔적들만 담고 있다"[38]라는 임수식 작가의 글처럼, 과거의 영광은 사라졌지만, 그 세월을 함께한 동반자 같은 여러 사물은 김한용이라는 한 인간의 삶을 바라보는 메타도구로서 많은 이들에게 강한 인상을 남겼다.

38 임수식, 『책가도』, 카모마일북스, 2016, 127면.

조선 시대 민화의 한 형식인 '책가도'를 근간으로 하는 임수식의 사진은 책을 소유한 사람들의 다양한 내면을 읽어낼 수 있는 동시에, 한 개인을 향한 따뜻한 관심에서 비롯된 작업이다. 그의 작업은 다양한 사람들의 서재와 도서관을 촬영하면서 변형하거나, 혹은 그대로 보여주기도 하는데, 넓은 의미에서 그의 사진은 개인, 혹은 한 집단과 지역의 지식적 범주를 기록하고 아카이빙한다는 것에서 사회적 의의를 발견할 수 있다.

개인적으로 임수식의 사진은 한지가 지닌 자연스러운 물성과 손바느질이라는 수고스러운 행위가 어우러져, 책과 소통했던 다양한 기억을 상기시켜주기에 더욱 울림이 크다. 사람과 세상을 향한 따뜻한 작가의 시선이 타인의 서재라는 이미지로 다시 우리에게 환원되었다. 책이라는 텍스트가 우리에게 직접적으로 전달하는 수많은 위로와 격려처럼 말이다. 그래서 그의 사진을 마주하면 과거의 나, 현재의 나, 책 속의 수많은 타인과 서로 만나는 유쾌한 고립과 동시에 열린 소통으로서의 미적 체험을 하게 된다.

잊혀가는 아련한 풍경들

: 제미영

어린 시절에 태어나서 자란 마을, 동네의 모습에 대한 기억들은 누구나 하나씩 있을 것이다. 이러한 유년기의 빛바랜 기억들은 시간이 지나면 낡은 책처럼 눅눅해지고 허름해지지만, 그 모습은 여전히 마음 한구석에 자리 잡아 불쑥불쑥 나타나곤 한다. 당시의 말랑말랑했던 감성은 스펀지처럼 그 시간에 체득한 많은 것들을 흡수해버리고 오랫동안 저장한다. 그래서 유년기에 접했던 체험이나 보았던 이미지는 각인되기 마련이다. 특히나 자라고 성장한 고향의 풍경은 죽을 때까지도 잊혀지지 않는 강렬한 이미지로 남는다.

시각 이미지 생산자, 그러니까 작가들은 시각 이미지에 대해 남다른 예민함을 지닌 자들이다. 어린 시절에 접했던 풍경들은 오랜 시간 동안 기억되고, 작가 개인의 무의식 세계에 흔적을 남기다가 그 모습을 바꾸면서 다른 창작물로 번안되어 나타나기도 한다. 이러한 관점에서 제미영의 작품은 몸소 체험했던 유년기 마을의 풍경을 전통 조각보라는 형식을 빌려 재현해낸 풍경화라고 볼 수 있다.

부산에서 태어나 그곳에서 20여 년을 보낸 작가는 학업을 위해 서울에 오게 되었다고 한다. 낯선 서울에 살게 되면서 이곳저곳을

▲ 제미영, 〈A street scene〉, 한지에 실크 바느질 콜라주, 40×60cm, 2012.

누비다가 북촌과 삼청동, 인사동의 거리를 처음 만난 순간 강한 이끌림이 있었다고 한다. 그곳에 가면 알 수 없는 친근감과 안정감을 느끼게 되어서 자주 방문하게 되었다고 하는데, 그곳은 자신이 살았던 유년기 부산의 풍경과도 흡사한 모습이었다. 무의식에 남아 있던 기억이 비슷한 이미지를 만나게 되면 감정전이가 이뤄지게 되는데, 한국의 옛 모습이 남아 있는 북촌과 인사동의 풍경을 통해 어린 시절의 넉넉하고 유쾌했던 기억을 떠올리게 된 것이다. 이런 동기로 시작된 풍경화 작업은 여러 실험을 통해 지금의 조각보를 활용한 회화로 안착하게 된다.

제미영의 작업은 도시화로 잊혀진, 잃어버린 1970~80년대 한

▲ 제미영, 〈A street scene〉, 한지에 실크 바느질 콜라주, 71×408.5㎝, 2010.

국의 마을 풍경에 대한 오마주homage다. 작가는 자신의 어린 시절에 익숙하게 봐왔던 한옥의 풍경, 빽빽하면서도 나지막한 건물들을 재현하고 있다. 산업화, 도시화가 진행되기 시작했던 작가의 유년기 마을 풍경은 양옥으로 불리는 1~2층의 집들과 한옥이 묘하게 믹스된 모습이었다. 그러한 도시의 어귀를 어슬렁거리면서 보았던 무수한 이미지들이 작업의 소재가 된 것이다. 촌스럽고, 넉넉하지 않았지만, 여전히 따뜻함과 온정이 남아 있던, 가난하지만 마음은 부유했던 그 시절 1970~80년대의 풍경 말이다. 작가는 이처럼 잊혀가는 우리 기억 속의 아스라한 이미지를 전통 조각보라는 형식을 빌려 전하고 있다.

작가의 이러한 작업은 자투리 천을 한 땀씩 꿰맨 전통 조각보를 납작한 평면에 콜라주collage해서 완성된다. 조각천을 모으고 색색의 천들을 서로 맞대어 감침질로 꿰매는 방식은 고된 노동과 끈질긴 인내가 필요하다. 이렇게 바느질로 만들어 낸 조각보는 다시 배접을

통해 하나의 기하학적 패턴의 커다란 면으로 완성되는데, 작품은 여기서 끝나지 않고 이들을 조각조각 잘라내어 새로운 이미지로 재구성하는 과정을 거친다. 그러니까 구축과 해체, 그리고 재구축을 반복하는 많은 정성이 필요한 창작 방식이다. 이러한 노동집약적이고 수고로움이 요구되는 작업임에도 불구하고, 무아지경無我之境에 빠지게 되는 몰입의 즐거움은 창작의 원동력이라고 한다.

　작품이 주는 익숙함은 그 소재가 한국의 지나가 버린 옛 풍경이라는 것도 있지만, 전통 한복에 사용되는 색채로 인해 그 감각이 더해진다. 총천연인 조각보의 색은 그 다양성에도 불구하고, 색채가 지닌 고유한 정서가 관람자에게 친밀감을 주는 것이다. 오방색五方色을 중심으로 원색과 무채색의 조화가 이루어내는 간결하면서도 대담한 색상 배치, 크고 작은 면들의 중첩, 부분이면서도 전체를 유기적인 구조이자 하나로 완결해가는 작품은 하나하나에 생명력이 있다. 의도하지 않는 조각조각들의 만남, 그리고 이들을 다시 잘라내고 계획된

▲ 제미영, ⟨A street scene⟩, 한지에 실크 바느질 콜라주, 160×130cm, 2012.

새로운 이미지로 만들어 내는 제미영의 작업은 한국미를 '무계획의 계획'이라고 한 우현又玄 고유섭高裕燮의 말을 떠올리게 한다. 그러면서도 몬드리안Mondrian의 회화처럼 그 자체가 구성미와 조형 감각을 지닌 조각보를 이용하기에, 제미영의 작품은 전통적이면서도 모던한 감각이 절묘하게 녹아들었다는 느낌이다. 그리고 바탕을 시원하게 비워냄으로써 여백의 아름다움을 즐기게 해주기도 한다.

제미영의 풍경은 조각보라는 전통의 형식을 이용하여 새로운 이미지를 생산해 내는 방식을 취함으로써 전통공예를 회화로 탈바꿈시키는 생명력을 발휘하고 있다. 이는 전통의 현대적인 번안이라는

관점에서 뛰어난 방법론이라고 생각한다. 그리고 익숙하지만, 지금은 부재한 잃어버린 우리의 아련한 기억을 더듬어가는 그의 작품은 속도의 시대인 현대 사회에서 잠시나마 쉼을 허락하는 여백을 선사해 준다. 조각보라는 전통적인 공예의 틀에서 벗어나 새로운 회화의 영역으로 확장해 나가는 동시에, 조각보의 원래 역할처럼 옛 기억을 고스란히 싸서 보관하고 진솔한 삶의 이야기를 들려주는 제미영의 작품은 매력적이면서 따뜻하다.[39]

39 이 글은 2012년 4월 3일부터 30일까지 이랜드스페이스에서 열린 제미영의 개인전 《색깔 풍경─생경生硬》을 위해 작성한 서문의 일부를 수정했다.

아트 택시 Art Taxi 프로젝트
: 홍원석

홍원석 작가와는 인연이 깊다. 알고 지낸 지 벌써 20년이 넘는
다. 비슷한 시기에 미술학원에 등록해서 대학입시를 함께 했는데,
당시의 그는 아주 성실한 학생이었던 것으로 기억한다. 1년 남짓의
짧은 입시 준비 기간 동안 끈질긴 노력과 절실함으로, 시작과 끝이
확연히 다른 엄청난 진보를 보여준 성공적인 경우였다. 이런저런 고
민거리로 머릿속이 늘 복잡하고, 방황하던 당시의 나로서는 그런 그
의 놀라운 집중력과 탁월한 승부사 기질이 부러웠다. 그는 큰 노력
으로 그해 미술대학에 정상적으로(?) 입학했고, 입시에 폭삭 망했던
나는 2년 후에 이런저런 과정을 겪어 미술대학 신입생이 되었다.

학부 시절에 몇 번 그가 다니던 학교에 놀러 간 적이 있었는데,
당시 실기실에서 지방 화단의 전형적인 구상작업을 하던 그를 기억
한다. 그러다 몇 년이 지나서 대학원에 다닐 무렵, 오랜만에 그로부
터 개인전 소식을 전해 들었다. 홍대 앞의 한 대안공간에서 전시를
한다는 것이었다. 2006년 가을이었다. 수업을 마치고 학교 앞 전시
장에서 만난 그의 그림은 내게 일종의 충격이었다. 내가 기억하고
있던, 개념이 부재한 창백하게 재현된 그 구상 회화가 아니었다. 전

▲ 홍원석, 〈슈웅~〉 캔버스에 유채, 97×163cm, 2006.

시장은 여러 작품으로 연출되어 있었는데, 그중 〈슈웅~, 2006〉이라
는 작품은 당시의 내 마음에 꼭 와서 박혔다. 그것은 어둠을 뚫고 가
는 자동차의 헤드라이트 빛을 그린 작품으로, 마치 자신의 삶을 그
대로 보여주는 듯, 진솔하고 진정성 있는 작품으로서 내게 큰 울림
을 주었다. 대학원생이었던 나는 당시 불확실한 미래로 몹시 불안했
는데, 그 그림이 내게 큰 위로와 힘을 주었다. 어둠을 뚫고 달려나가
는 그 작은 택시에서 나오는 빛처럼, 막막하지만 의연하게 현실을
마주하고 극복해 나가라는 의미로 다가왔다. 그리고 사람이 지닌 무
한한 가능성과 마주하게 된 순간이었다. 내가 얼마나 동전의 양면과
도 같은 교만함과 열등감 사이에서 방황하던 사람인지도 확인했다.

▲ 홍원석, 〈컬러풀 아시안 하이웨이〉, 혼합재료, 가변설치, 2018.

그러니까 한없이 겸손해진 순간이었다.

이후, 2007년에 그는 미술계의 권위 있는 〈중앙미술대전〉에서 상을 받았고, 나름 신진작가로서 그 입지를 다져나갔다. 국공립미술관의 많은 기획전시에 초대되었고, 당시 미술시장의 호황기를 맞아 판매도 제법 이루어져 작품 창작의 기반을 닦았던 걸로 기억한다. 그는 이후에 꾸준히 10여 년 동안 국내외 주요 레지던시를 거치며, 활발하게 작품활동을 진행했다. 그토록 진한 노력형 인간은 처음 봤기에 마음속으로 늘 응원했다.

홍원석의 작업은 자신의 가족사에서 시작되었는데, 그러니까 할아버지와 아버지가 택시운전사였던 것을 근간으로 삼아 '아트 택시

Art-Taxi'라는 개념을 이끌어낸다. 유년 시절 아버지와 드라이브를 통해 느낀 행복한 정서가 의식과 무의식에 남게 되어, 다양한 예술형식으로 발현된 것이다. 이를테면 평면회화, 설치, 미디어 아트, 커뮤니티 아트 등 그가 펼쳐낸 작업의 다양성은 실로 무한했는데, 이것의 뿌리는 '택시'인 셈이다. 이러한 〈아트 택시 프로젝트〉는 그가 2010년 청주 창작스튜디오에 머물면서 장애인들과 처음 시작하게 되었는데, 이후 서울의 문래창작스튜디오, 제주도 가시리 등 전국을 오가며 불특정 다수와 관계하며 예술과 소통 방식에 대해 집중적인 실천을 보였다. 이러한 그의 작품은 전시기획자 니꼴라 부리요Nicolas Bourriaud가 정의한, 예술에 있어서 '관계의 미학'이 지닌 현장성을 뜨겁게 실천한 사례로 손꼽는다.[40]

나는 그러한 홍원석의 작품 중에서 주목하고 싶은 다른 작품이 있다. 그것은 최근에 내가 기획에 참여한 《2018 인천예술정거장 프로젝트—언더그라운드 온 더 그라운드Underground On the ground》의 설치 작품이다. 이 프로젝트는 인천시청역 지하 공간에 예술작품을 설치한 일종의 공공미술 성격을 지녔다. '일상성'과 '이동성'이 있는 지하철 공간에 대한 새로운 이해를 근간으로 일상에서 즐기는 예술 프로젝트로 시행되었는데, 이 프로젝트는 코스모폴리탄적 사유를 환기하며, 동시에 우리가 안고 있는 다양한 문제들(젠더, 성 소수자, 전쟁, 분단, 환경과 생태 등)에 대해 고민하며 글로컬한 방식을 실험했다.

홍원석 작가는 〈컬러풀 아시안 하이웨이, 2018〉라는 장소 특정적 작품을 선보였다. 실제 '아시안 하이웨이Asian Hiway'는 아시아 32

40 홍원석, 「한국 분단현실에 관한 예술실천 연구: 〈아트 택시 프로젝트〉를 중심으로」, 홍익대학교 박사학위 논문, 2019 참고.

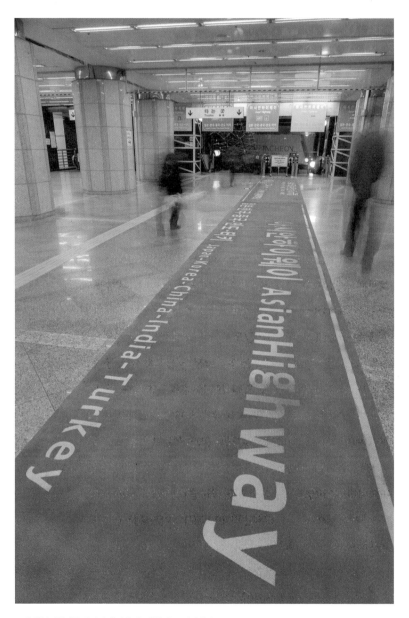

▲ 홍원석, 〈컬러풀 아시안 하이웨이〉, 혼합재료, 가변설치, 2018.

개국을 횡단하는 전체 길이 14만 킬로미터에 이르는 간선도로이다. 이것에서 모티브를 얻은 〈컬러풀 아시안 하이웨이, 2018〉는 인천을 거점으로 오랜 세월 동안 끊겨 있던 광대한 길을 상상하게 한다. 지하철 역사에 설치된 작품은 일반인들의 동선을 유도하며, '일본-한국-중국-인도-터키'로 이어지는 미래 풍경들을 제시한다.[41] 작가의 '아트 택시Art-Taxi'의 개념 안에 있는 이 작품은 관람객에게 한국의 분단 현실을 인식하게 하고, 동시에 통일을 염원하는 유토피아적 사유를 확장하게 한다.

나는 큐레이터로 그는 작가로 미술계라는 이 작지만 큰 세계에서 계속 만나고 있다. 내가 미술계를 떠나지 않는 한, 혹은 그가 작가를 그만두기 전까지 우리는 가까이 혹은 먼 발치에서 서로 삶의 과정을 보게 될 것이다. 한 예술가로, 한 인간으로 홍원석 작가를 바라보면 그가 예술을 대하는 진정성과 진실성이 녹아든 태도에 동의하게 된다. 그래서 나는 그가 지금껏 그래왔듯이 '현실이라는 벽'에 함몰되지 않고, 앞으로도 자신의 예술세계를 더 깊게 확장하길 바라는 마음이다. 그것은 거부할 수 없는 예술가의 고단한 숙명인 동시에, 세상을 향한 예술가의 책임성이기 때문이다.

41 인천문화재단 주최로 진행된 공공미술프로젝트 《2018 예술정거장 프로젝트-언더그라운드 온 더 그라운드》 도록에 필자가 기술한 작가 설명문을 참고했다.

인생은 아름다워

: 홍지윤

태풍 때문에 비가 제법 왔다. 하루 일과를 마치고 집으로 돌아가던 중이었는데, 내가 타고 있던 마을버스가 바로 출발하지 못했다. 8-9살 정도 되는 남자 어린이가 버스에 타려는데, 우산이 고장이 났는지 접지 못해 계단에서 엉거주춤하던 중이었다. 운전기사는 그 꼬마에게 "다른 사람들에게 피해주지 말고, 버스에 타려거든 우산을 버려!" 하며 차갑게 다그친다. 그 어린이는 어찌할 바를 모르며 난감해하다 결국 우산을 버리고 버스에 탑승했다.

당황한 기력이 역력한 꼬마는 버스에 서서 가족으로 추정되는 사람과 통화했다. 나는 순간 그 아이의 당혹스런 마음이 전해져 앉아있던 자리를 양보했다. 그런데 운전기사는 꼬마를 향해, "야, 일어나! 얼른 다른 어른에게 자리를 양보해야지" 하고 고압적인 태도로 이야기하는 것이었다. 나는 순간 화가 나서 운전사에게 "제가 양보한 거예요. 이 어린이에게!" 하고 말했다. 그리고 이어 꼬마에게는 "어디까지 가니? 누가 마중 나올 사람은 있니?" 하고 물었다. 아이는 곧이어 작은 목소리로 "30분은 가야 해요" 하고 대답했다. 나는 들고 있던 우산을 꼬마에게 건네며, "나는 이번에 내리니 이거 쓰고

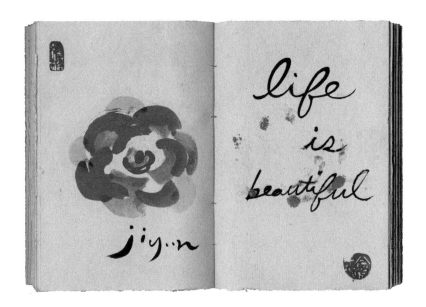

▲ 홍지윤, 〈인생은 아름다워〉, 라이트 패널, 25×35cm, 2008.

가렴" 했다. 꼬마는 나의 우산을 받들고는 어리둥절해 했다.

　비오는 날 어린이가 홀로 버스에 탑승해 고장이 난 우산으로 당황해하는데, 어른이라는 그 운전사가 배려 대신 우산을 버리라 하고 다른 어른에게 자리를 양보하라고 명령하는 모습에 화가 났다. 나도 모르게 보호 본능이 작동되어 꼬마에게 자리를 내어주고 우산도 줬다.

　버스에서 내려 비를 쫄딱 맞으며 횡단보도에 서 있는 내게 한 아주머니가 다가와 어디로 가냐면서 우산을 씌워주셨다. 그리고는 외투를 벗으라고, 그 옷 비 맞으면 드라이해야 한다며 나를 걱정해 주셨다. 그분은 결국 집 앞에까지 나를 데려다 주셨다. "내 딸 같아서,

비 맞고 다니는 게 안쓰러워서 그렇지" 하고는 해맑게 웃으신다. 그 짧은 동행에서 우산이 없게 된 나의 상황을 이야기해드렸다. 그랬더니 그분은 "거봐, 서로 돕고 도왔네." 하신다. 순간 수호천사를 만난 것처럼 나는 마음이 뭉클했다. 짧은 시간이었지만 서로가 빛이 되어 주는 존재가 되었다.

수호천사가 정말 있을까? 짧은 만남이었지만 난 그렇게 믿는다. 얼마 전 홍지윤 작가의 작업실에서 만난 이미지가 떠올랐다. 강렬하고 찬란한 색채의 작품들 가운데 벽 한 켠에 걸려 있던 작은 작품이었다. 그것은 활짝 핀 꽃이 천사가 되어 날아오르는 그림이었다. 〈아주 가벼운 꽃〉이라는 이 작품은 검은색과 녹색이 섞인 배경에 날개 달린 꽃 아래로는 꽃천사가 날개짓을 할 때마다 꽃잎이 휘날려 낭만적이고 환상적인 이미지를 자아냈다. 홍지윤 작가의 작업실에 동행한 딸아이는 그 작품에 눈을 떼지 못하고 갖고 싶다고 말했다. 7살 어린이다운 솔직한 표현이었다. 나 역시 그 그림을 오랫동안 바라보며, 꽃천사가 전하는 환대를 온몸으로 체험했다.

홍지윤 작가의 작품은 2005년 가을 세종문화회관에서 열렸던 《기운생동》[42]전시에서 처음 만났다. 한국화단의 1980년대 수묵 운동 중심부에 있었던 남천 송수남(1938~2013)은 홍익대학교에 30년간 재직하면서 새로운 동양화 운동의 작가군들을 길러낸다.[43] 그들은 지필묵 대신 아크릴물감이나 설치, 사진, 영상까지 다양한 매체로 재료를 확장하면서 1990년대 말부터 본격적으로 두각을 나타내는데, 한국

42 《기운생동》전시는 2005년 9월 15일부터 10월 3일까지 세종문화회관 미술관 본관에서 열렸는데, 강석문, 곽수연, 서은애, 홍지윤 등 20명의 작가가 참여했다.

43 오광수, 『한국현대미술사』, 열화당 1997, 162면.

▲ 홍지윤, 〈안녕날개〉, 수묵영상 3분 30초, 2005.

화단에 동양화의 새로운 가능성을 시사했다. 그중 홍지윤은 국내외에서 왕성하게 활동하는 동양화과 출신의 손꼽히는 작가다.《기운생동》전시는 동시대 현대동양화에 대한 모색이라는 주제로 당시 화단에서 활발하게 활동하던 작가들이 대거 참여했는데, 그중 영상작품과 설치를 선보였던 홍지윤 작가의 작품을 또렷하게 기억한다. 당시 대학생이던 나는 실기실에서 한지에 수묵화와 채색화 안료를 이용해 평면작품을 그렸는데, 그러한 내게 홍지윤 작가의 매체 실험은 매우 새롭고 의미있게 다가왔다. 무엇보다 수묵화를 디지털 매체와 결합해 새로운 동양화의 시서화詩書畵가 된 수묵영상 작품들, 그중에서 작

품 〈안녕 날개, 2005〉는 홍지윤 작가의 섬세하고 낭만적인 감수성이 그대로 전해졌던 잊을 수 없는 체험으로 기억된다.

홍지윤 작가는 90년대부터 전통 수묵화 재료를 이용해 다양한 물성 실험을 하며, 디지털 매체를 활용한 작업과 동양의 시서화詩書畵를 재해석한 작품을 선보였다. 그러다 2000년대 중반 이후로 홍지윤의 대표작으로 손꼽히는 색동 작업과 색동색을 기반으로 하는 색동꽃그림이 등장하게 된다. 이러한 홍지윤의 작품은 동양과 서양, 고급문화와 대중문화, 추상과 구상, 물질과 정신, 내부와 외부세계가 공존하는 '퓨전 동양화'다.[44] 홍지윤 작가는 다양한 이념과 철학을 작품에 담아내며, 동시에 회화, 설치, 영상, 조형물, 공공미술, 아트콜라보레이션 등등 창작에 있어서 다양한 경계를 넘나드는 전방위적인 행보를 보인다. 나는 그녀의 이러한 왕성한 작품활동 근저에 깔려 있는 '환대'라는 개념에 주목하고 싶다. '꽃'이라는 도상과 '시'라는 메타포를 통해, 타인을 위해 축복을 염원하는 의미로서 말이다. 그런 홍지윤의 그림은 누군가를 향해 복을 빌어주고, 잘되길 기원하는 길상의 의미로 다가온다. 꽃천사 그림에서처럼 날개짓이 만들어낸 꽃잎은 이 세상의 어둠에 빛이 되고, 치유가 되는 그런 마법이 된다.

나는 오늘 작은 환대를 베풀었고, 동시에 알지 못하는 그 누군가로부터 또 다른 환대를 받는 경험했다. 내가 경험한 그 따뜻함처럼 그 꼬마도 운전사에게서 받은 무례함 대신 나의 작은 환대를 기억했으면 좋겠다. 그리고 그 누구든지, 특히나 약자들이 배려받는 그런

44 홍지윤, 「자작시를 통한 다원적 융합과 현대동양화의 변용」, 홍익대학교 대학원 박사학위 논문, 2012 참고.

▲ 홍지윤, 〈아주 가벼운 꽃〉, 캔버스 위에 아크릴릭, 53×45cm, 2016.

▲ 홍지윤, 〈애창곡愛唱曲〉, 한지에 먹과 아크릴릭, 400×840cm, 2010.

세상이 되었으면 좋겠다. 작은 배려와 사랑이 선순환되어 이 세계가
더욱 아름다워지길 바란다. 홍지윤 작가의 꽃천사가 전하는 낭만적
인 마법처럼 말이다. 기록하지 않으면 사라져버리기에, 일상에서 겪
은 만남의 신비를 나는 여기 지면을 빌어 전한다.

작가
소개

고영미

홍익대학교 동양화과와 동대학원을 졸업하고, 연세대학교 대학원 미디어 아트 연구과정을 수료했다. 동양화를 기반으로 한 매체 확장적인 작업을 진행했다. 중앙미술대전 선정작가, 서울시립미술관 SeMA 전시지원 작가, 고양문화재단 신진작가발굴전 작가로 선정되었다.

김근배

경기도 평택에서 태어나 서울시립대학교 환경조각과와 이탈리아 까라라 국립아카데미를 졸업했다. 이탈리아 국제조각심포지움 난토 피에트라상과 국제 미술조각대전 에르만노 카솔리에서 입상했다. 자신의 소소하지만 행복한 일상을 동화적으로 표현하는 조각을 선보인다.

김성용

성균관대학교에서 섬유공학을 전공하고, 홍익대 대학원 사진과를 졸업했다. 안도와 위로, 공감에 대한 감성을 사진으로 담아낸다. 현재 시각예술장애인들과 예술가들이 함께 하는 '(사)우리들의눈'에서 문화예술교육 활동을 하고 있다.

김주연

전남대학교에서 회화를 전공하고, 독일 베를린국립예술대학교와 동대학원

을 졸업했다. 생명성과 순환을 주제로 생태적 설치미술에 몰두하며, 국내외 레지던시 프로그램을 거쳐 국제적인 프로젝트를 진행하고 있다.

나현

홍익대학교 회화과와 동대학원을 졸업하고 영국 옥스퍼스대 순수미술학과 석사과정을 졸업했다. 민족의 의미에 집중하며, 역사적 사건과 기록에 관한 자료를 기반으로 다큐멘터리의 리얼리티를 확장하는 작업을 진행하고 있다.

낸 골딘Nan Goldin

미국의 워싱턴에서 태어나 터프츠대학교를 졸업했다. 1980년대 언더문화의 상징적 존재들인 동성애자 친구들과 트랜스젠더 등의 성소수자들을 사진에 담아 시대를 표현해 주목을 받았다. 정상적인 가족이 붕괴된 자리에서의 사랑과 성, 가정, 관능 등을 테마로 작업했다.

데비한Debbie han

한국에서 태어나 미국 로스앤젤레스 캘리포니아대학UCLA과 뉴욕 프렛대학원을 졸업했다. 미국에서 성장한 작가는 자신의 정체성에 대한 고민으로 인종과 젠더, 미美에 대한 연구를 다양한 기법을 활용하여 작품을 선보인다.

박재철

전남 강진에서 태어나 홍익대학교 동양화과와 동대학원을 졸업했다. 전통 동양화의 재료를 기반으로 일상을 기록하는 작품을 선보이며, 여러 권의 그림책을 쓰고 그렸다.

박정희

한글점자 창시자인 송암 박두성 선생님의 딸로 태어났다. 독학으로 수채화를 배워 1940-60년대에 걸쳐 다섯 남매의 성장일기를 손수 쓰고 삽화를 그려 가족의 일상을 담아냈다. 이 육아일기는 『박정희 할머니의 육아일기』(걷는책, 2011)로 출판되었다.

박형진

중앙대학교 서양화과와 동대학원을 졸업했다. 전원생활을 통해 얻은 체험과 반려동물을 테마로 일상에 숨은 소중한 감성을 그려낸다.

방정아

부산에서 태어나 홍익대학교 회화과를 졸업했다. 한국 사회의 문제를 특유한 어법으로 담아내는 작업을 했는데, 특히 페미니즘 관점으로 여성의 삶과 일상을 선보인다. 부산 청년 미술상과 하정웅 청년 작가상을 수상했다.

백지순

연세대학교 식생활학과를 졸업한 후 페미니즘 관점으로 다양한 여성의 삶을 기록했다. 특히 한국 사회에서 혼자 사는 여성들과 종부들의 삶, 그리고 아시아의 모계사회의 모습을 사진으로 담았다.

안경희

북아티스트로 활동하며, 책을 소재로 한 사진 작업을 병행하고 있다. 캐논 서바이벌 사진 콘테스트 대상을 수상했으며, 서울시 창작공간 신당창작케이드에 입주작가로 활동했다.

이선민

홍익대학교 대학원 사진디자인학과를 졸업했다. 여성이 가정 속에서 차지하는 공간과 현실적인 가족 풍경, 가족 구성원들의 욕망, 이주여성 이야기 등의 테마를 사진으로 기록했다. 송은미술대상, 강원 다큐멘터리 작가상을 수상했다.

이영수

경기도 성남에서 태어나 홍익대학교 동양화과와 동대학원을 졸업했다. 유년기에 경험한 자연과 동심의 순수함을 캐릭터로 표현했다. 동아미술대전과 송은미술대상전에서 수상했고, 성남문화재단 신인작가공모전 작가로 선정되었다.

이진주

홍익대학교 동양화과와 동대학원을 졸업했다. 개인의 기억을 재구성해 극사실적인 표현기법으로 심리풍경화를 그린다. 송은미술대상전과 중앙미술대상전 선정작가, 경기문화재단 유망작가 지원프로그램, 한국문화예술위원회 젊은 예술가 성장 프로그램 작가로 선정되었다.

이피 Fi Lee

미국 시카고 아트 인스티튜트 미술대학과 대학원을 졸업했다. 미국에서의 체류 경험과 그곳에서 느낀 소외감을 작품 창작의 모티브로 삼으며, 귀국하여 불화 공부에 매진해 독특한 회화와 조각 작품을 선보였다. 작품의 제작과정 속에서 서사가 탄생하는 방법을 취해 독자적인 작품세계를 펼쳐보인다.

임수식

부산에서 태어나 중앙대학교 사진학과와 동대학원을 졸업했다. 조선시대 민화의 한 형태인 책가도冊架圖를 현대적인 사진으로 재해석하고 주인의 취향과 직업에 따라 다양한 책장의 모습을 사진으로 표현했다. 수림문화상 작가상을 수상했다.

전재홍

사진기자로 활동한 전재홍은 한국보도사진전 대상, 한국기자상을 수상했다. 호남평야, 논산평야의 일제강점기 수탈과 관련된 도시경관 변화를 기록하고 분석해, 상명대학교에서 포토저널리즘 석사, 한남대학교에서 건축공학박사 학위를 받았다. 2005년부터 일제의 전쟁으로 파생된 제 현상에 대한 기록인 '제국의 제국'을 작업하고 있다.

제미영

부산에서 태어나 동아대학교 서양화과와 홍익대학교 동양화과 동대학원을 졸업했다. 전통 조각보를 활용한 바느질 콜라주 방식으로 도시 풍경과 길상적 민화 이미지 작품을 선보인다. 겸재정선미술관 내일의 작가에 선정되었으며 단원미술제 대상을 수상했다.

좌혜선

제주도에서 태어나 성균관대학교 동양화과와 동대학원을 졸업했다. 먹고사는 일상의 삶을 주제로 동양화의 채색화와 목탄드로잉 등을 선보인다.

프리다 칼로 Frida Kahlo

멕시코의 초현실주의 화가로 멕시코 전통 문화를 결합한 원시적이고 화려한

화풍으로 알려져 있다. 그녀의 개인사를 둘러싼 고통은 작품의 오브제가 되었는데, 사후에 페미니즘의 부상으로 재조명 받으며 현대에는 영화, 노래 등 다양한 매체에서 회자되고 있다.

홍순명

서울에서 태어나 부산대학교 미술교육학과와 파리국립고등미술학교를 졸업했다. 사건을 기록하고 시대의 고통과 아픔을 회화, 설치, 미디어 등 다양한 매체를 활용하여 실험적이고 전위적인 작업으로 표현한다. 이인성미술상을 수상했다.

홍원석

한남대학교 회화과와 동대학원, 홍익대 대학원 박사과정을 졸업했다. 국내외 다수의 레지던시를 거쳤으며, 송은미술대상전과 중앙미술대전 작가로 선정되었다. 대표적으로 공공미술의 장을 마련해 '아트 택시'를 매개로 한 커뮤니티 베이스의 프로젝트를 진행했다.

홍지윤

홍익대학교 동양화과와 동대학원, 박사과정을 졸업했다. 전통 시서화를 현대적으로 번안한 색동 이미지를 기반으로 회화, 영상, 설치, 공공미술 등 전방위적인 작품을 선보인다.

참고
문헌

● 단행본

강남순, 『배움에 관하여』, 동녘, 2017.

_____, 『용서에 대하여』, 동녘, 2017.

_____, 『정의를 위하여』, 동녘, 2016 .

_____, 『젠더와 종교』, 동녘, 2018.

_____, 『코즈모폴리터니즘과 종교』, 새물결, 2015.

_____, 『페미니즘과 기독교』, 동녘, 2017.

고영란·이영, 『우린 잘 있어요, 마석』, 퍼블리싱 컴퍼니 클, 2013.

귀도 코스타, 김우룡 옮김, 『낸 골딘』, 열화당, 2003.

김길령, 『불천위제례』, 민속원, 2011.

김진호, 『권력과 교회』, 창비, 2018.

김석원, 『플라스틱 라이프』, 이덴스리벨, 2012.

김지현 외, 『탈식민주의의 얼굴들』, 역락, 2012.

김홍희, 『여성과 미술』, 눈빛, 2003.

니꼴라 부리요, 현지연 옮김, 『관계의 미학』, 미진사, 2011.

민석홍 외, 『세계문화사』, 서울대학교출판문화원, 2012.

박정희, 『박정희 할머니의 행복한 육아일기』, 걷는책, 2011.

박종성, 『탈식민주의에 대한 성찰』, 살림, 2014.

백지순, 『싱글 우먼』, 눈빛, 2017.

반이정, 『한국 동시대 미술 1998-2009』, 미메시스, 2018.

빅터 프랭클, 이시영 옮김, 『죽음의 수용소에서』, 청아출판사, 2005.

수잔 팔루디, 황성원 옮김, 『백래시』, 아르떼, 2017.

숀 호머, 김서영 옮김, 『라캉 읽기』, 은행나무, 2006.

안진옥 옮김, 『프리다 칼로, 내 영혼의 일기』, 이엠케이, 2016.

여성가족부, 『문화예술계 성폭력 피해자 지원 가이드라인』, 2017.

오광수, 『한국현대미술사』, 열화당, 1997.

6699 press 편집부, 『한국, 여성, 그래픽디자이너 11』, 2016.

월간미술 엮음, 『세계 미술용어 사전』, 월간미술, 2002.

이진경, 『불온한 것들의 존재론』, 휴머니스트, 2011.

임두빈, 『민화란 무엇인가』, 서문당, 1997.

임수식, 『책가도』, 카모마일북스, 2016.

전국사회교사모임, 『사회 선생님도 궁금한 101가지 사회질문사전』, 북멘토, 2011.

정재철, 『문화연구의 핵심개념』, 커뮤니케이션북스, 2014.

정희진, 『아주 친밀한 폭력』, 교양인, 2016.

PMG 지식 엔진연구소, 『시사상식사전』, 박문각, 2017.

카롤린 엠케, 정지인 옮김, 『혐오사회』, 다산북스, 2017.

캐시 루더, 박광호 옮김, 『섹스 앤 더 처치』, 한울, 2012.

크리스티나 베른트, 유영미 옮김, 『번아웃』, 시공사, 2014.

프란치스카 무리, 유영미 옮김, 『혼자가 좋다』, 심플라이프, 2018.

한국성소수자연구회㈜, 『혐오의 시대에 맞서는 성소수자에 대한 12가지 질문』, 2016.

한국여성연구소, 『새여성학 강의』, 동녘, 2009.

호미바바, 나병철 옮김, 『문화의 위치』, 소명출판, 2016.

홍지윤, 『홍지윤의 아시안 퓨전』, 서울문화재단, 2015.

● 논문

강승옥, 「도시의 역사성 회복을 위한 기초 연구: 강경읍 근대건축물 조사를 중심으로」, 목원대
　　　학교 석사학위 논문, 1998.

고경옥, 「가정의 행복을 기원하는 길상吉祥」, 수원미술전시관. 뉴스레터 SAC, 수원미술전시관,
　　　2016(여름), vol.52.

목수현, 「한국화의 불우한 탄생: 미술의 정체성을 둘러싼 표상의 정치학」, 『동아시아문화연
　　　구』 제62권, 한양대학교 동아시아문화연구소, 2015.

박정희, 「한국 현대 여성들의 욕망과 몸 주체성 상실에 대한 철학적 담론」, 『철학논총』 제81
　　　권, 새한철학회, 2015.

전재홍, 「쌀 관련 시설의 도시경관 변화에 대한 영향 연구: 일제강점기 논산·호남평야 지역의

사진고찰을 통하여」, 한남대학교 박사학위 논문, 2008.

홍원석, 「한국 분단현실에 관한 예술실천 연구: 〈아트택시 프로젝트〉를 중심으로」, 홍익대학교
　　　박사학위 논문, 2019.

홍지윤, 「자작시를 통한 다원적 융합과 현대동양화의 변용」, 홍익대학교 박사학위 논문, 2012.

● 전시회 도록 및 화집

《2012 NEW GENERATION》, 이랜드스페이스, 2012.

《2018 예술정거장 프로젝트―언더그라운드 온 더 그라운드》, 인천문화재단, 2019.

《고영미》, 갤러리꽃, 2006.

《김한용》, 한미사진미술관, 2011.

《단서의 경로들》, 갤러리 소소, 2012.

《박재철》, 갤러리H, 2018.

《백지순》, 아트비트갤러리, 2008.

《백지순》, 사진·미술 대안공간 스페이스22, 2016.

《보이스리스―일곱 바다를 비추는 별》, 서울시립미술관, 2018.

《사루비아다방 20주년 기념전―프리퀄 1999-2018》, 사루비아다방, 2019.

《Aritist & Book》, 이랜드스페이스, 2011.

《안경희》, 이랜드스페이스, 2012.

《전통의 울림―책가도》, 수원미술전시관, 2016.

《정조, 8일간의 수원행차》, 수원화성박물관, 2015.

《제미영》, 이랜드스페이스, 2012.

《좌혜선》, 스페이스 선+, 2010.

《홍수정》, 이랜드스페이스, 2012.

《홍원석》, 아트선재, 2015.

● 사이트

네오룩 neolook.com

디지털 논산문화대전 nonsan.grandculture.net

박형진 cafe.naver.com/munijini

사루비아 다방 www.sarubia.org

홀로코스트 백과사전 www.ushmm.org/wlc/en/?ModuleId=10005143

고경옥

경기대학교 미술대학과 홍익대학교 대학원 예술학과를 졸업했다. 현재 홍익대학교 예술학과 박사과정에 재학 중이다. 쿤스트독미술연구소 연구원(2008~2010), 이랜드문화재단 수석큐레이터(2008~2015), 수원시미술전시관 책임큐레이터(2015~2017), 인천문화재단 2018 예술정거장 프로젝트(Underground On the ground) 수석큐레이터(2018), 제6회 안양공공예술프로젝트(APAP6) 큐레이터(2019)를 역임했다. 미술 현장에서 다양한 전시를 기획하고 예술가들에 대한 작가론을 썼다. '함께 살아가는 더 나은 세상'을 꿈꾸며, 예술사회학적 관점에서 젠더를 비롯해 시각예술을 연구하고 있다.

타자들의 삶 큐레이터 고경옥의 세상 읽기

초판 1쇄 인쇄 2020년 3월 10일
초판 1쇄 발행 2020년 3월 20일

지은이	고경옥
펴낸이	최종숙
펴낸곳	글누림 출판사
편 집	이태곤 권분옥 문선희 임애정 백초혜
디자인	안혜진 최선주 김주화
영 업	박태훈 안현진
주 소	서울시 서초구 동광로46길 6-6(반포4동 577-25) 문창빌딩 2층(우06589)
전 화	02-3409-2055(대표), 2058(영업), 2060(편집)
팩 스	02-3409-2059
전자우편	nurim3888@hanmail.net
홈페이지	www.geulnurim.co.kr
블로그	blog.naver.com/geulnurim
북트레블러	post.naver.com/geulnurim
등록번호	제303-2005-000038호(2005.10.5.)

정가는 뒤표지에 있습니다.
ISBN 978-89-6327-603-8 03600